许 盛 编著

动画场景设计

(第2版)

清华大学出版社
北京

内容简介

本书通过大量的动画场景实例作品赏析，使学生逐步掌握动画场景设计的基本知识、基本技能和原创设计，增强动画场景的设计能力、彩绘制作能力及表现力。

本书内容涉及影视片中各个主场景色气氛图、平面坐标图、立体俯视图、景物结构分解图。动画场景设计的作用很多，其中最主要的作用是给导演提供镜头调度、运动主体调度、景别的变化、视角变化的选择，以及造型、构图、体感、空间、风格、色调气氛的镜头画面处理。动画场景也是镜头画面设计稿和背景制作者的直接参考资料，还是用来控制和约束整体美术风格、保证叙事的合理性和情境动作的准确性的重要形象依据。

本书适合动画类专业学生学习，也适合动画爱好者作为参考资料。

本书封面贴有清华大学出版社防伪标签，无标签者不得销售。
版权所有，侵权必究。举报：010-62782989，beiqinquan@tup.tsinghua.edu.cn。

图书在版编目（CIP）数据

动画场景设计/许盛编著.—2版.—北京：清华大学出版社，2022.7(2023.8重印)
ISBN 978-7-302-61297-1

Ⅰ.①动… Ⅱ.①许… Ⅲ.①动画－背景－造型设计－高等学校－教材 Ⅳ.①J218.7

中国版本图书馆CIP数据核字(2022)第113622号

责任编辑：张龙卿
封面设计：徐日强
责任校对：袁　芳
责任印制：宋　林

出版发行：清华大学出版社
网　　址：http://www.tup.com.cn, http://www.wqbook.com
地　　址：北京清华大学学研大厦A座　　　邮　编：100084
社 总 机：010-83470000　　　　　　　　　邮　购：010-62786544
投稿与读者服务：010-62776969, c-service@tup.tsinghua.edu.cn
质量反馈：010-62772015, zhiliang@tup.tsinghua.edu.cn
课件下载：http://www.tup.com.cn, 010-83470410

印 装 者：三河市龙大印装有限公司
经　　销：全国新华书店
开　　本：210mm×285mm　　　印　张：11.5　　　字　数：329千字
版　　次：2011年6月第1版　2022年7月第2版　　印　次：2023年8月第2次印刷
定　　价：79.00元

产品编号：094419-02

前言

习近平总书记在党的"二十大"报告中指出：教育、科技、人才是全面建设社会主义现代化国家的基础性、战略性支撑；必须坚持科技是第一生产力、人才是第一资源、创新是第一动力；深入实施科教兴国战略、人才强国战略、创新驱动发展战略，这三大战略共同服务于创新型国家的建设。

在动画片的创作中，动画场景通常是为动画角色的表演提供服务的，动画场景的设计要符合要求，展现故事发生的历史背景、文化风貌、地理环境和时代特征；同时，动画场景设计的内容要明确地表达故事发生的时间、地点，并结合该部影片的总体风格进行设计。在动画影片中，动画角色是演绎故事情节的主体，而动画场景则要紧紧围绕角色的表演进行设计。动画场景的设计与制作是艺术创作与表演技法的有机结合。动画场景的设计要依据场景设计师，在符合动画片总体风格的前提下针对每一个镜头的特定内容进行设计与制作。

动画片的创作过程既是动画艺术家对个性化的追求，又是满足不同层面观众审美多样化的要求。动画场景的类型与风格的变化，深受民族、时代、地域、传统文化等多方面的影响，不同时代美术思潮对动画场景设计的影响尤为突出。一部出色的动画片，不仅需要丰富的角色，还需要展示出相当完美的场景。无论从布局安排还是造型设计来讲，动画的表现力都需要优秀、动人的场景进行表现与烘托。

动画场景设计作为一门大学动画专业开设的必修课程，会让学习者进入场景设计的殿堂。本书通过大量的图例以及理论讲授，对影视动画中场景设计的关键技巧及注意事项进行了深入浅出的分析，并附上具体的绘画设计步骤，以丰富、典型的图例，全面、系统、科学地指导学生掌握塑造场景的技巧，提高场景设计的表现力。

本书的特点是校企合作，将理论和实践相结合，书中配有大量新颖、实用的精彩图例，并与编著者长期的创作实践经验和多年丰富的教学经验相互融合，以动画行业的生产标准为编写依据，基本涵盖了动画设计、制作与后期合成的全过程。内容环环相扣，互相融汇，但又相对独立。知识点紧紧围绕行业创作和生产需求进行设计编写。事实证明，优秀的动画作品是最好的教学案例，这样可以缩短人才培养从书本到企业实践的周期，保证企业的用人需要，同时也满足课堂教学的要求，使教学和产业有机地接轨。

在本书的编写过程中，由于本人学识所限，书中内容难免有疏漏之处，恳请广大师生提出宝贵意见，以便我们在今后的编撰中进一步充实、改进和完善。

编著者
2023 年 1 月

目 录

第1章 动画场景设计综述 1

1.1 动画场景设计的基本概念 1
1.1.1 什么是动画场景设计 1
1.1.2 什么是动画角色造型设计 5
1.1.3 动画场景设计研究的对象 16
1.1.4 动画场景设计与一般绘景、室内和舞美设计的区别 21

1.2 学习动画场景设计的意义和基本作用 24
1.2.1 学习动画场景设计的意义 24
1.2.2 动画场景设计的作用 25

1.3 动画场景设计学习的基本条件和设计对象 26
1.3.1 学习动画场景设计需要具备的条件 26
1.3.2 动画场景的设计对象 26

1.4 动画场景设计的题材和类别 30
1.4.1 动画场景设计的题材 30
1.4.2 动画场景设计中的类别 30

1.5 动画场景设计的绘制流程 42
习题 42

第2章 动画场景设计创意构思与构图表现 43

2.1 动画场景设计的创意构思 43
2.1.1 动画场景设计创意构思的设计理念 43
2.1.2 创意构思的来源 44
2.1.3 创意设计稿的设计思路及步骤 45

2.2 动画场景设计构图及表现形式 45
2.2.1 动画场景设计构图的基本概念 45
2.2.2 动画场景设计构图的目的 51
2.2.3 动画场景设计构图的各种表现形式 51

习题 66

第3章 动画场景设计视平线与透视的运用　67

3.1 动画场景设计透视的研究 …… 67
- 3.1.1 透视的概念 …… 67
- 3.1.2 透视中立体感和空间感的体现 …… 68
- 3.1.3 透视的种类 …… 70
- 3.1.4 透视的基本术语 …… 74

3.2 透视中视平线的运用在动画场景设计中的作用 …… 75
- 3.2.1 视平线的概念 …… 75
- 3.2.2 视平线在动画场景构图中的作用 …… 76
- 3.2.3 视平线与动画场景镜头的视角变化 …… 79

3.3 动画场景设计中的"线形"透视与"散点"透视 …… 82
- 3.3.1 "线形透视"的概念和类型 …… 82
- 3.3.2 平行透视的研究 …… 82
- 3.3.3 余角（成角）透视的研究 …… 85
- 3.3.4 斜角（三点）透视的研究 …… 90
- 3.3.5 曲线透视的研究 …… 93
- 3.3.6 散点透视的研究 …… 94

习题 …… 97

第4章 动画场景设计空间表现和镜头运动　98

4.1 动画场景设计中空间的营造 …… 98
- 4.1.1 空间营造在动画场景设计中的作用 …… 98
- 4.1.2 景深在动画场景中的作用 …… 99
- 4.1.3 动画场景空间的分类 …… 100

4.2 动画场景设计中景别的运用 …… 103
- 4.2.1 景别的概念 …… 103
- 4.2.2 景别的作用 …… 103

4.2.3　景别的种类 ··· 103

4.3　镜头的运动在动画场景设计中的运用 ·················· 111

　　4.3.1　镜头的概念 ··· 111

　　4.3.2　景别镜头的组接法 ··································· 111

　　4.3.3　动画场景设计的规格 ································· 112

　　4.3.4　固定镜头和运动镜头 ································· 113

　　4.3.5　镜头的推、拉、摇、移、跟、升、降和综合运用 ········· 114

习题 ··· 126

第5章　动画场景设计色彩和光影的应用　127

5.1　动画场景设计色彩的应用 ································ 127

　　5.1.1　动画场景中色彩运用综述 ····························· 127

　　5.1.2　色彩的属性 ·· 129

　　5.1.3　色彩的基调 ·· 130

　　5.1.4　色彩的对比 ·· 130

　　5.1.5　色彩的调和 ·· 132

　　5.1.6　色彩的装饰性 ·· 133

　　5.1.7　动画场景中色彩设计倾向的细分 ······················· 134

5.2　动画场景设计中光影的应用 ······························ 142

　　5.2.1　动画场景设计中光影概述 ····························· 142

　　5.2.2　光影的造型规律 ······································ 145

　　5.2.3　光影的方向性 ·· 151

习题 ··· 153

第6章　动画场景设计绘制规范与实例　154

6.1　动画场景设计规范 ······································· 154

　　6.1.1　动画场景设计清单 ···································· 154

　　6.1.2　各种场景设计图 ······································ 155

6.2 动画场景绘制案例 ·· 158
 6.2.1 传统手绘动画场景材料工具与裱纸的步骤 ·················· 158
 6.2.2 动画场景绘制步骤 ·· 159
 6.2.3 动画场景创作绘制案例（自编剧本或拟定主题类动画短片
 中的场景设计） ·· 162
习题 ·· 173

参考文献 174

第 1 章 动画场景设计综述

学习目标：

1. 掌握动画场景设计的基本概念。
2. 掌握动画场景设计的作用、任务、要求及研究对象。
3. 对动画场景设计中的平面坐标图、立体鸟瞰图和景物结构分解图有较为直观的把握。

动画场景设计课程总括视频

教材PPT

1.1 动画场景设计的基本概念

1.1.1 什么是动画场景设计

学习动画场景设计首先要了解什么是场景设计。一部优秀的动画片在前期的制作过程中离不开以下两大主要设计因素：一是动画场景设计；二是动画角色造型设计。

动画场景设计，就是在一部动画片中，除动画角色造型以外，所有必须要考虑设计到的景和物。说得具体一点，就是指具有远近空间层次感的场面构图。这些构图是以镜头气氛稿为单位，来表现镜头画面的造型、构图、体感、色调、风格的空间虚拟景物。这些虚拟景物由场景设计师设计，设计的内容包括人类活动的各种空间场所、生活场所、工作场所、社会环境、自然环境以及历史环境等。各种场景、空间、场所图例如图1-1～图1-20所示。

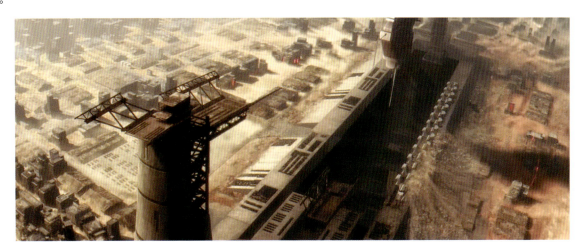

图 1-1

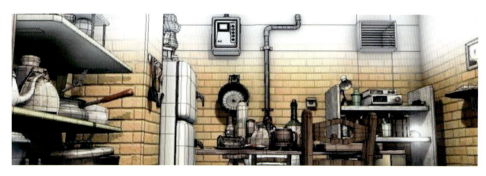

图 1-2

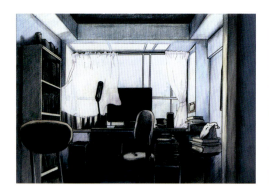

图 1-3

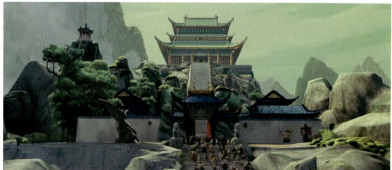

图 1-4

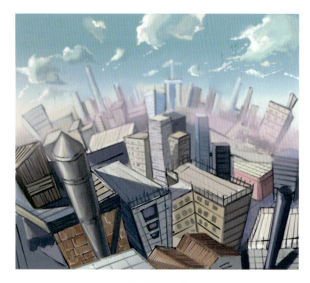

图 1-5

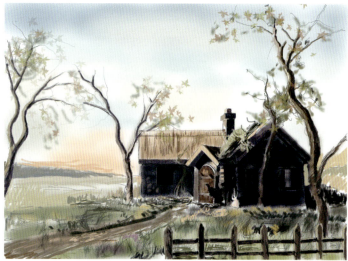

图 1-6

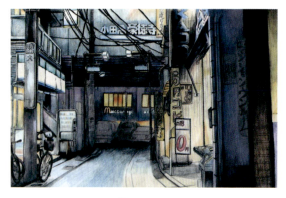

图 1-7

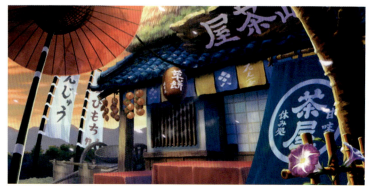

图 1-8

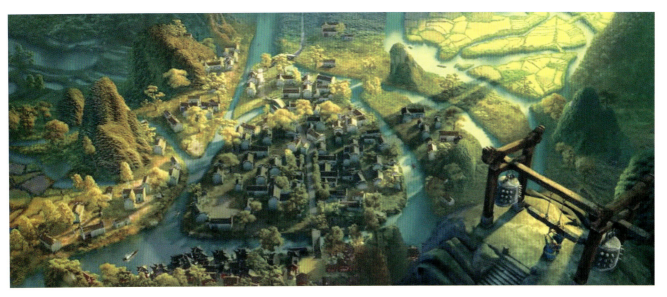

图 1-9

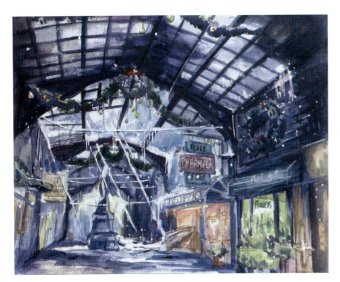

图 1-10

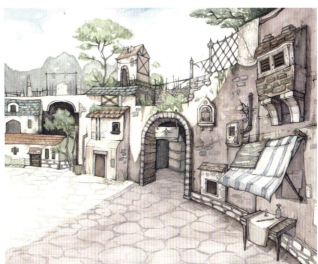

图 1-11

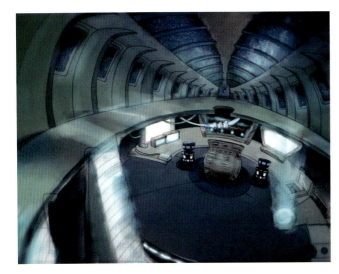

图 1-12

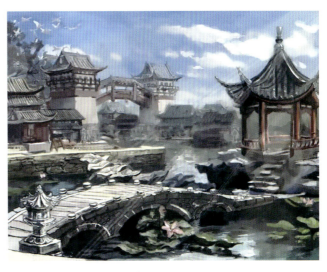

图 1-13

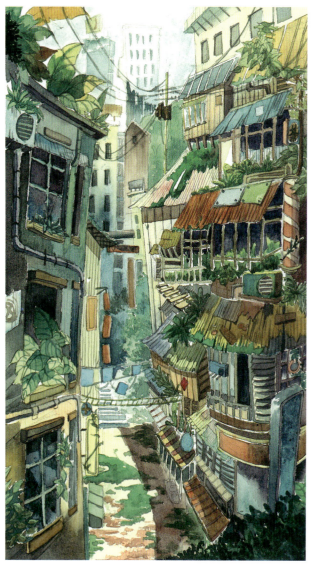

图 1-14

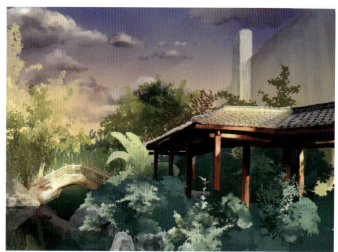

图 1-15

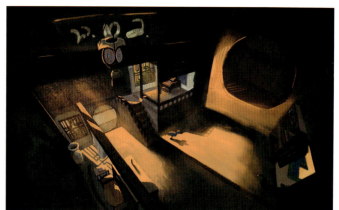

图 1-16

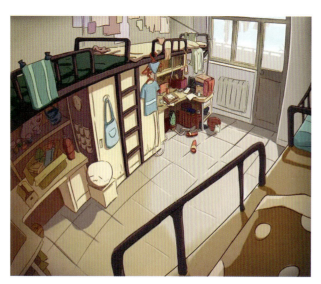

图 1-17

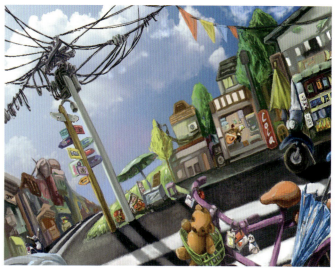

图 1-18

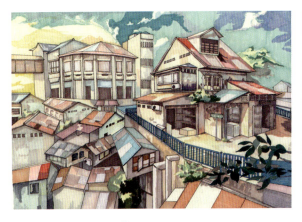

图 1-19

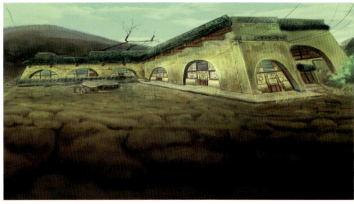

图 1-20

1.1.2 什么是动画角色造型设计

动画角色造型设计是用形象的语言将剧本或文字中描述的抽象的象征意义转化为具象的视觉艺术形象，综合运用变形、夸张、拟人等艺术手法将动画角色设计为可视形象。其目的是要对每一个动画角色赋予感染力和生命力。

动画角色造型设计主要包括以下四个方面。

（1）比例造型。图 1-21～图 1-30 所示为角色比例造型图例。

图 1-21

图 1-22

图 1-23

图 1-24

图 1-25

图 1-26

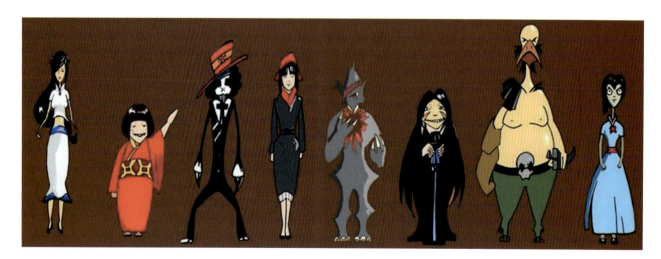

图 1-27

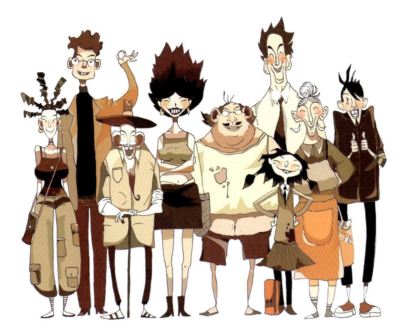

动画场景设计的基本概念

图 1-28

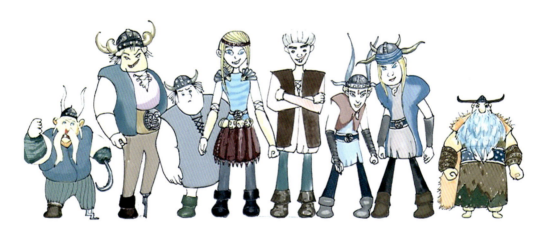

图 1-29

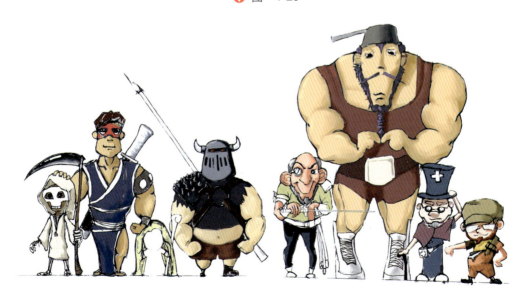

图 1-30

（2）转体、转面造型。图 1-31～图 1-40 所示为角色转面、转体造型图例。

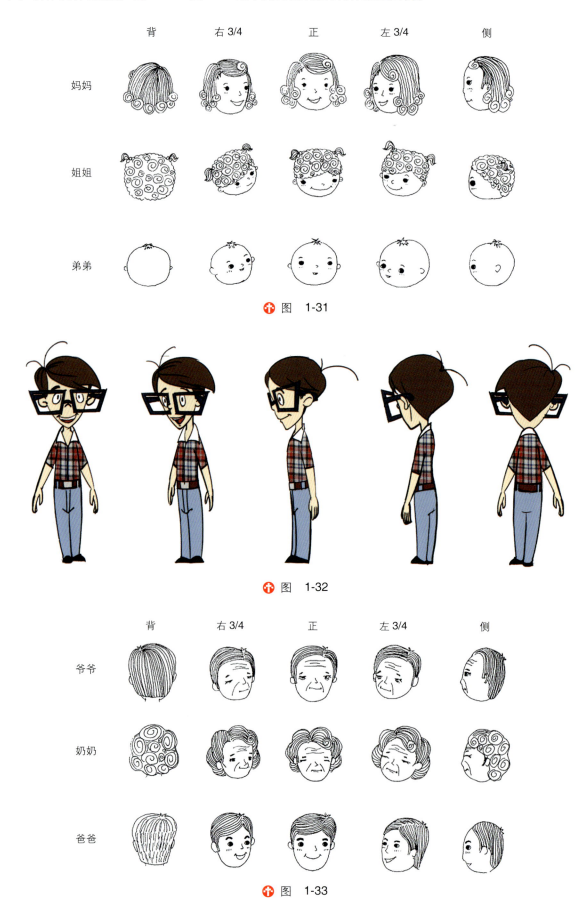

图 1-31

图 1-32

图 1-33

第 1 章 动画场景设计综述

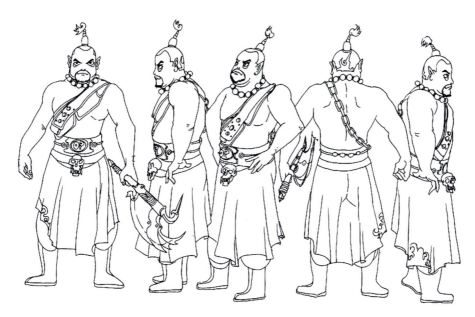

图 1-34

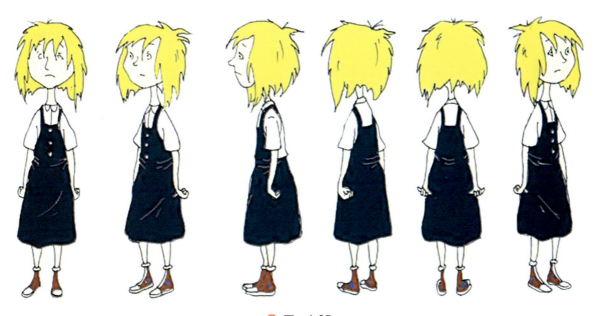

图 1-35

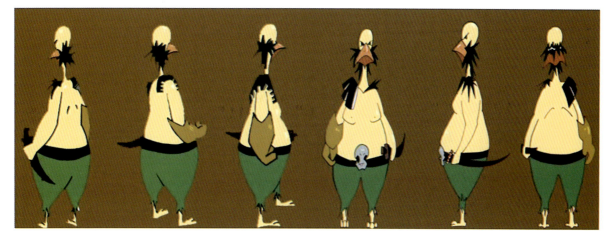

图 1-36

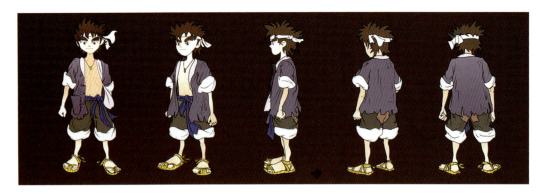

图 1-37

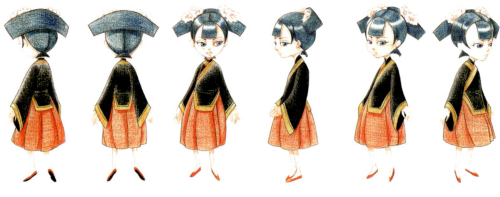

图 1-38

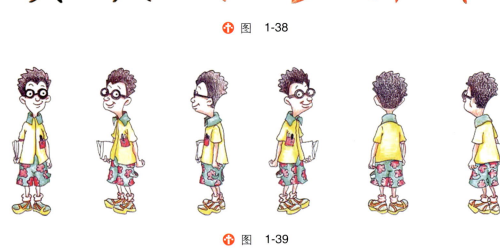

图 1-39

图 1-40

(3）表情造型。图 1-41～图 1-50 所示为角色表情造型图例。

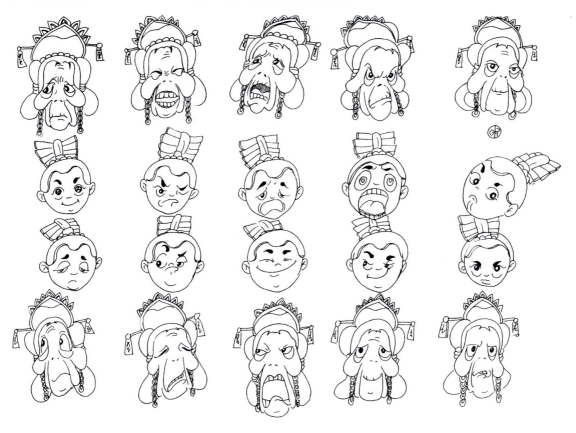

图 1-41

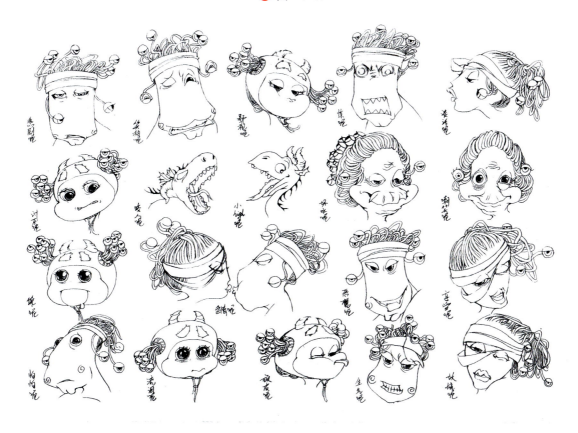

图 1-42

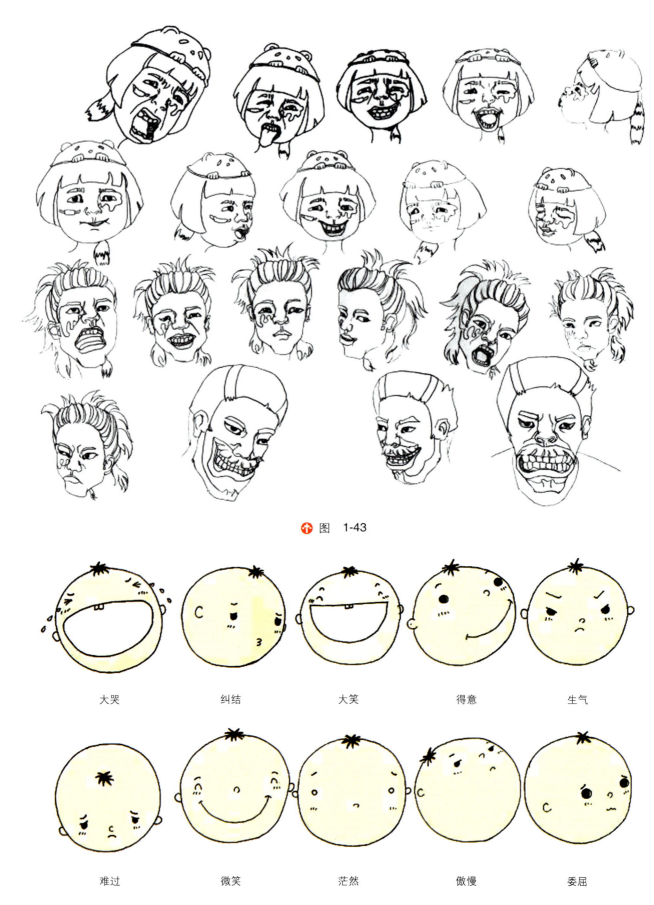

图 1-43

| 大哭 | 纠结 | 大笑 | 得意 | 生气 |

| 难过 | 微笑 | 茫然 | 傲慢 | 委屈 |

图 1-44

图 1-45

图 1-46

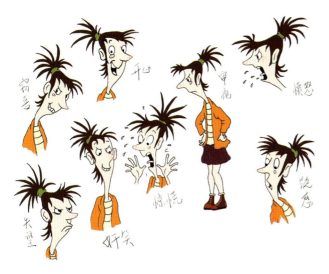

图 1-47

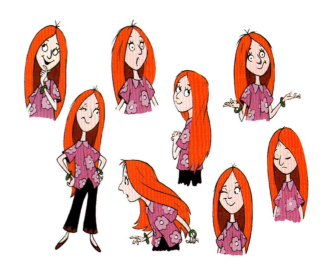

图 1-48

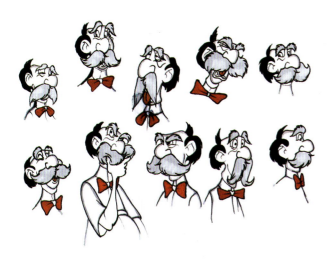

图 1-49

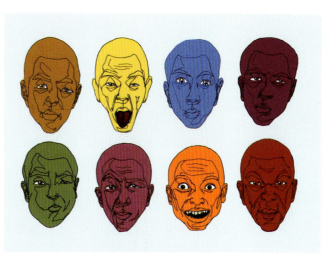

图 1-50

（4）各种动态造型。图 1-51～图 1-60 所示为各种角色动态造型图例。

图 1-51

图 1-52

图 1-53

图 1-54

图 1-55

图 1-56

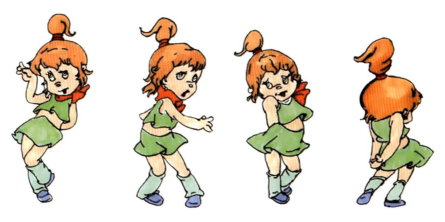

图 1-57

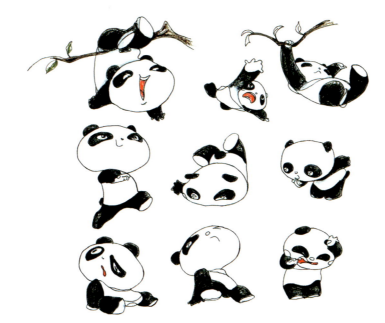

线上平台学习网址

图 1-58

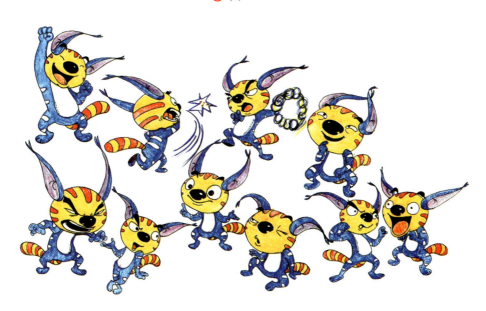

图 1-59

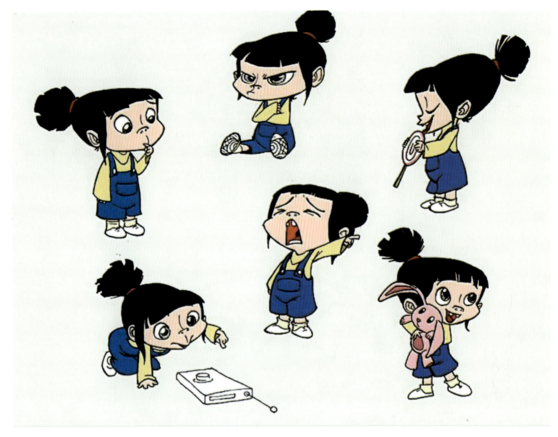

图 1-60

1.1.3 动画场景设计研究的对象

动画场景设计基本的大概念确定下来以后，它所研究的对象在镜头画面中包括的四个方面也自然地体现出来，它们分别是视角的变化、景别的变化、镜头运动方式的运用和镜头画面的处理。

这四个方面必须很好地具体综合运用在动画影片中，并在动画影片中恰到好处地综合体现出来。同时，只有将这四个方面的内容和内在的必然联系合理地综合运用到具体的动画场景的设计中，才能制作出真正意义上优秀的动画影片。

（1）视角的变化：包括平视、仰视、俯视等三视变化的综合运用。图 1-61～图 1-68 所示为视角的变化图例。

图 1-61

图 1-62

第 1 章 动画场景设计综述

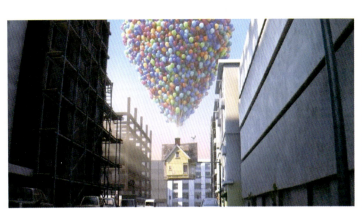

图 1-63

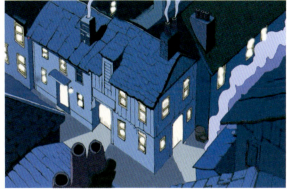

图 1-64

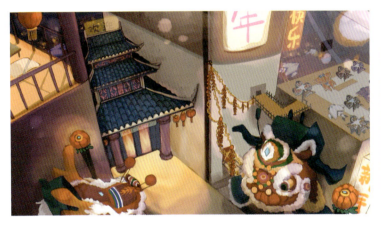

图 1-65

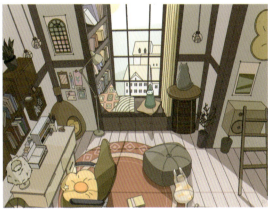

图 1-66

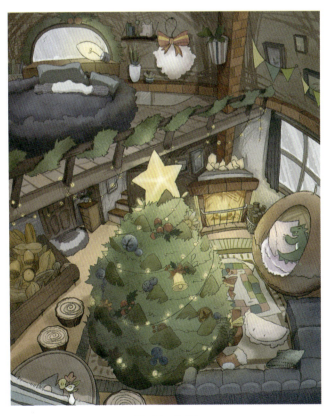

图 1-67

图 1-68

（2）景别的变化：包括大特、特、近、中、全、远、大远等景别综合运用于场景镜头设计中。图 1-69～图 1-76 所示为景别的变化图例。

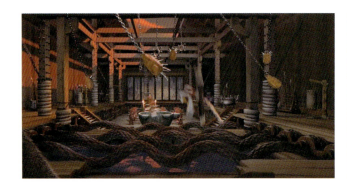

图 1-69　　　　　　　　　　　　　　　　　图 1-70

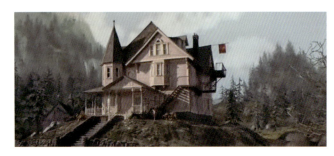 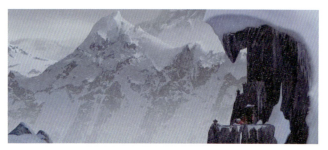

图 1-71　　　　　　　　　　　　　　　　　图 1-72

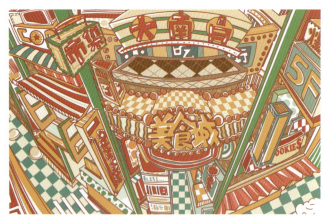

图 1-73

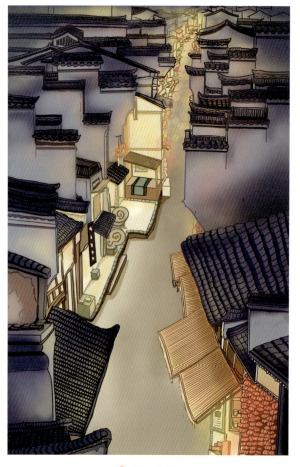

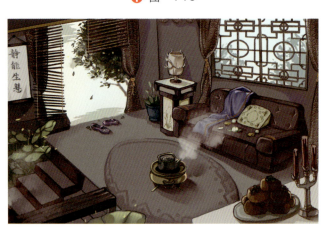

图 1-74　　　　　　　　　　　　　　　　　图 1-75

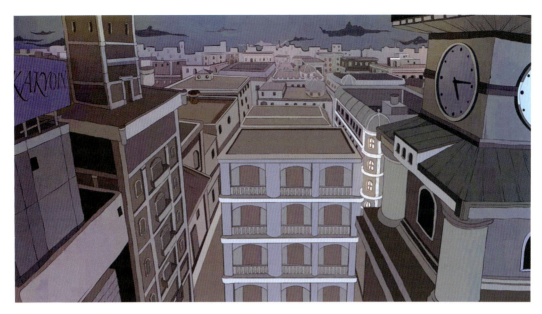

图 1-76

（3）镜头运动方式的运用：包括镜头运动中推、拉、摇、移、跟等多种运动方式的综合运用。图 1-77～图 1-84 所示为镜头运动方式的运用图例。

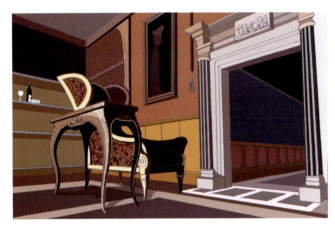

图 1-77

图 1-78

图 1-79

图 1-80

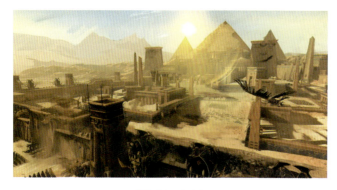

图 1-81

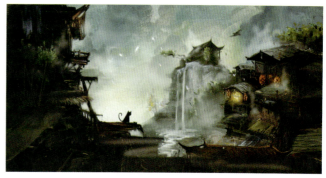

图 1-82

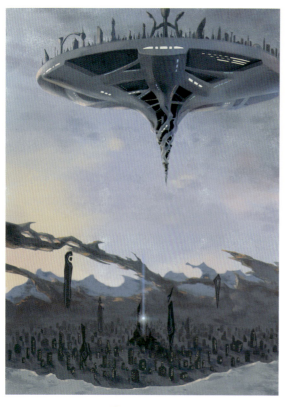

图 1-83

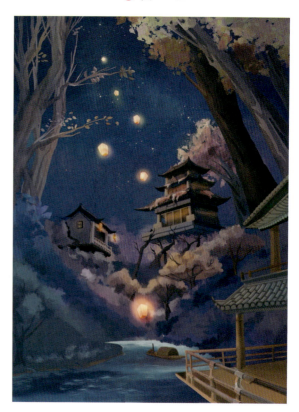

图 1-84

（4）镜头画面的处理：包括色彩、光影、构图、画面艺术表现与镜头的运动性相结合。图 1-85～图 1-92 所示为镜头画面的处理图例。

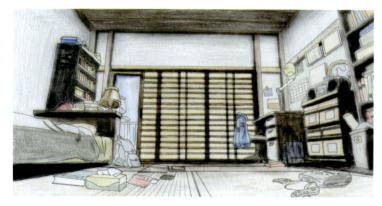

图 1-85

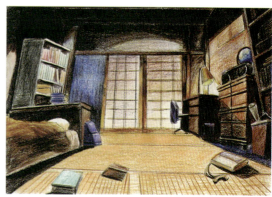

图 1-86

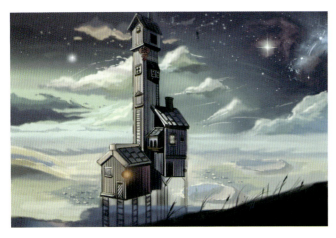

图 1-87

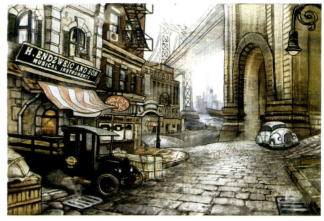

图 1-88

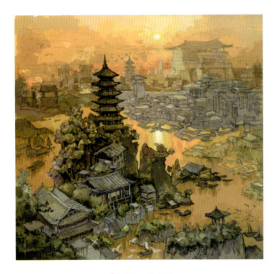

图 1-89

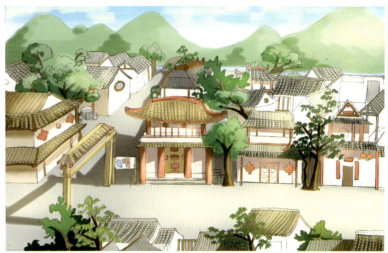

图 1-90

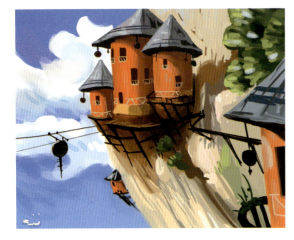

图 1-91

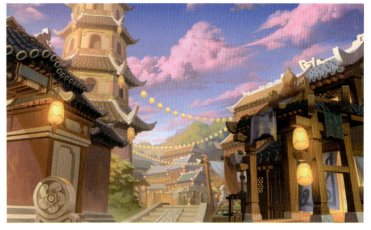

图 1-92

1.1.4 动画场景设计与一般绘景、室内和舞美设计的区别

动画场景设计区别于单纯绘景设计或静止的架上风景绘画,也不同于环境艺术设计中的室外建筑和室内设计,更不同于舞台美术设计。

动画场景设计和这些设计的最大区别点在于：它是一门为影视动画服务，为展现故事情节，完成戏剧冲突，刻画人物性格服务的时空造型艺术。它的创作是依据动画剧本，动画角色造型和特定的时间、空间线索来展开镜头画面设计。此外，动画场景往往又可能被简单地误解为动画片中的背景。一般意义上的背景是指画面上衬托的景物，是相对静止不流动的画面，一般较多地运用在舞台美术设计中，而动画场景是指动画影片中的场面。这些场面的设计则必须把视角的变化、景别的变化、镜头运动方式的运用、镜头画面的处理这四个要点考虑在影片的设计中。可以说，它是一个四维的流动的空间概念，所以它和一般意义上的背景设计有着本质的区别。

再进一步地分析，影视动画艺术本身就是时空的艺术，所以我们在学习动画场景设计的时候，就是要用时空意识来很好地思考运动镜头空间的表现形式。

（1）绘景式的风景绘画样式：优点是定格了较为经典的视觉角度，与动画场景设计的区别点是镜头的运动感觉被削弱了，如图 1-93～图 1-96 所示。

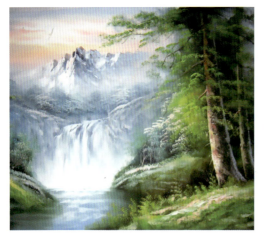

图 1-93

图 1-94

图 1-95

图 1-96

（2）环境艺术设计式样场景表现（室外与室内设计）：优点是对某些动画场景表现有较大的参考性，画面处理较好；与动画场景设计的区别点在于与动画场景设计在景别的结合、视角的变化产生的镜头运动性上，视觉感只单纯产生相对静止不流动的画面性，如图 1-97～图 1-100 所示。

（3）舞台美术设计式样场景表现：优点是较为"大气"，与动画场景设计的区别点在于一幕景一幕景的定格设计。基本没有镜头的表现性，只为演员作为舞台的衬景来设计，如图 1-101～图 1-103 所示。

第1章 动画场景设计综述

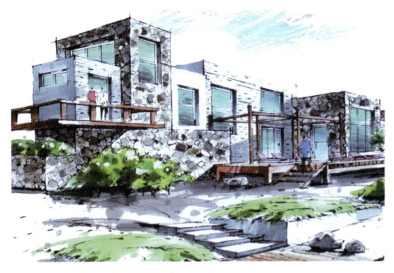

图 1-97

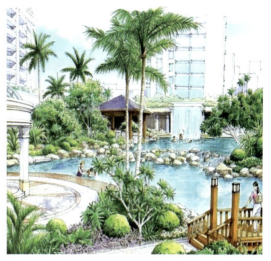

图 1-98

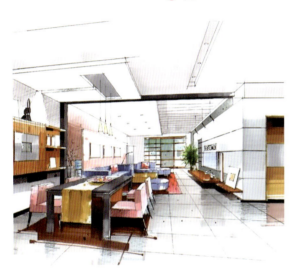

图 1-99

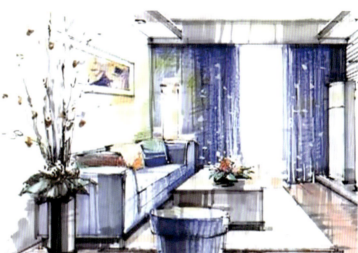

图 1-100

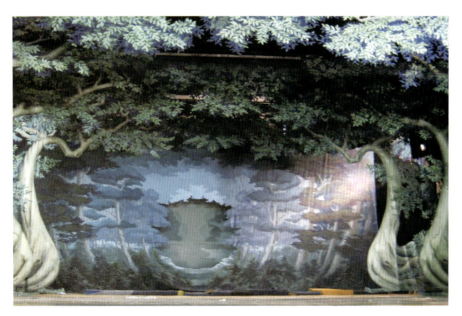

图 1-101

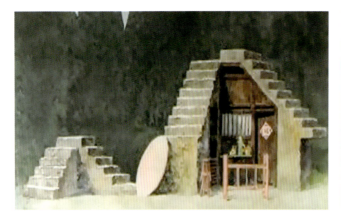

图 1-102

图 1-103

1.2 学习动画场景设计的意义和基本作用

1.2.1 学习动画场景设计的意义

动画场景设计对镜头画面的形成有着决定意义。动画场景空间设计的美感制约着镜头画面空间的表现感，这些表现感的体现一般是依据动画场景空间的特征来安排镜头画面中景别与视角的变化。

说得简单一点，影片镜头所表现的始终是动画场景空间中的人物和故事，而且一场影片的开局镜头首先表现出来的是对影片场景全貌的展现，交代故事发生的时间地点及位置环境。故事一般是从远景展开，由远及近，首先介绍故事发生的大环境，然后随着故事情节的深入发展层层推进，再将镜头推到某个具体的地点，这样背景展示的面积逐渐缩小，成为中景角色的环境空间。最后成为近景角色的一个背景。从这里我们可以看出场景是随着故事情节的发展而变化的，通过镜头的推、拉、摇、移具体而充分地表现主题内容。图 1-104 ～图 1-106 所示为动画影片《飞屋环游记》全景及中、近景的图例。

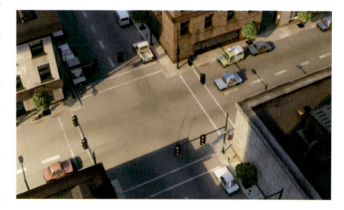

图 1-104

图 1-105

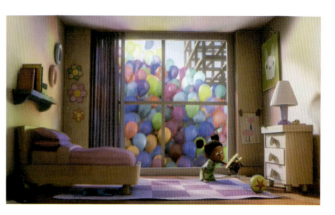

图 1-106

1.2.2 动画场景设计的作用

动画艺术是一门画出来的视听造型艺术,而动画场景设计是在这门艺术中集功能性与艺术性于一体的。动画场景设计直接影响整部作品的风格和艺术水平,它需要我们同时运用造型手段和绘画制作手段对动画影片进行场景空间的造型设计。

动画场景设计的作用很多,一是给导演提供镜头调度、运动主体调度、景别变化、视角变化的选择;二是对镜头画面进行处理,即镜头画面中的造型、构图、体感、空间、色调、风格的综合表现,同时也是镜头画面设计稿和背景制作者的直接参考资料。这些参考资料也是用来控制和约束影片整体美术风格,保证叙事合理性和情境动作准确性的重要形象依据。

在早期动画制作中,动画创作和绘制都是用纯手绘的方式完成。但是,随着动画制作手法和新的表现形式的推出,计算机技术不断进步,三维动画也在不断地发展壮大。

当今动画影片的创作越来越多地把二维、三维动画的制作手法综合运用到具体的动画场景绘制设计中,但是无论是二维手绘的场景绘制,还是三维动画制作,要求创作者在动画场景设计具体绘制场景时,对镜头画面的创造性和强烈的视觉冲击力,以及在场景绘制中表现出独特艺术性的作用是不变的。

因此,动画场景设计在整个影片中也越来越起到核心和突出的作用,其景物设计的优劣成败也直接关系到动画影片质量的好坏。图 1-107~图 1-112 所示为手绘动画场景图例。

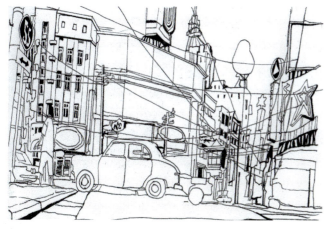

图 1-107

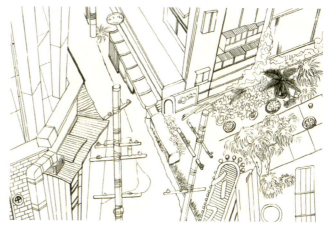

图 1-108

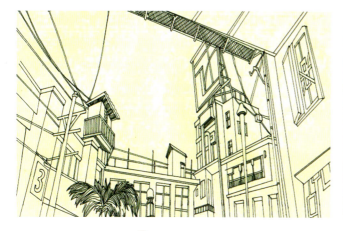

图 1-109

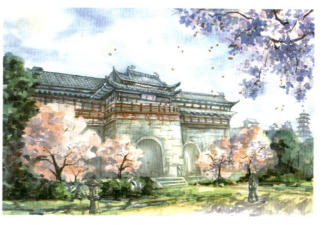

图 1-110

动画场景设计的
要求、作用、类别

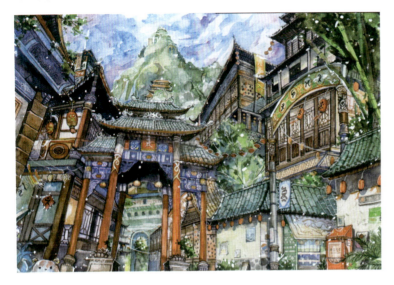

图 1-111

图 1-112

1.3 动画场景设计学习的基本条件和设计对象

1.3.1 学习动画场景设计需要具备的条件

从事动画场景设计从表象上看起来是较为简单的工作,但是真正要从事这项研究,并且做好做精这项工作,其实是一条走起来并不容易的道路。要从事这项工作必须具备以下基本条件。

首先,动画场景的设计者要具备综合的文化修养、扎实的艺术功底和专业的绘画表现技能素质。

其次,动画场景设计者在具体设计场景的时候,要有丰富的想象力、表现力以及对草图作品的鉴赏判断能力,同时设计者还必须具备团队的互助合作精神。

再次,动画场景设计者要能够忍耐得住枯燥乏味的设计表现过程。因为在具体设计过程中,成品稿不是一遍两遍就能画成功的,必经过许多次的失败和否定后,才有可能出现成功的动画场景设计稿。

最后,动画场景设计者,要对场景设计怀有执着与热爱的精神。如果不热爱动画场景而要把场景设计制作好,那将是件近乎不太可能和令人郁闷的事情。因此,设计者想要在动画场景设计方面取得成就并有所作为和建树,就要付出比一般人更多的时间和精力。

1.3.2 动画场景的设计对象

动画场景设计是动画创作中重要的组成部分,涵盖的面很广。动画场景要完成的常规设计任务主要是指影视动画片中各主场景的色彩气氛表现图、平面坐标规范图、立体场景鸟瞰图和场景景物结构分解图等。图 1-113～图 1-115 所示为动画影片《恶童》中主场景色彩气氛表现图例。

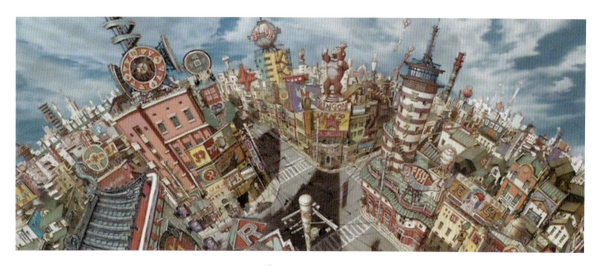

图 1-113

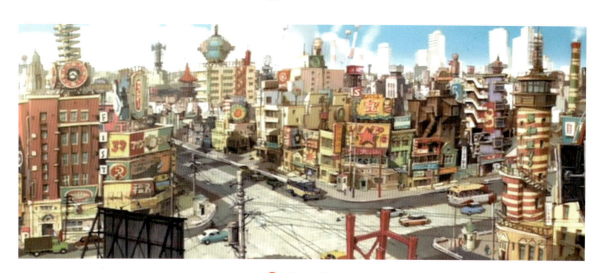

图 1-114

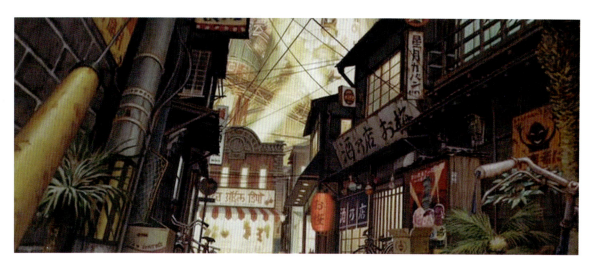

图 1-115

图 1-116～图 1-123 所示为平面坐标规范图和立体鸟瞰场景图图例。

图 1-124～图 1-129 所示为动画场景设计中景物结构分解图图例。

图　1-116

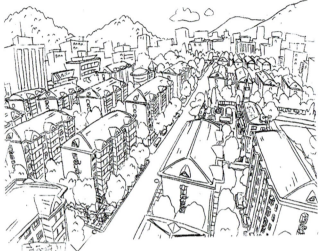

图　1-117

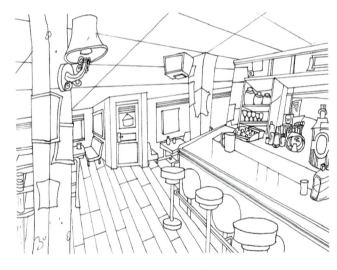

图　1-118

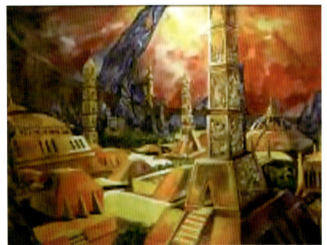

图　1-119

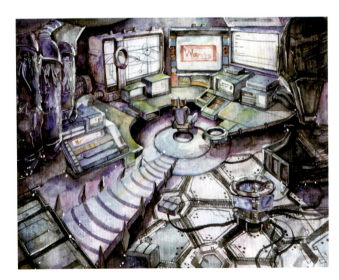

图　1-120

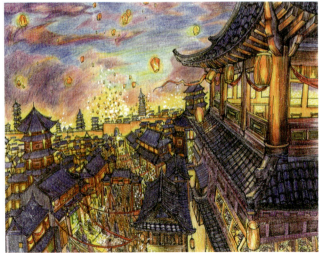

图　1-121

第 1 章 动画场景设计综述

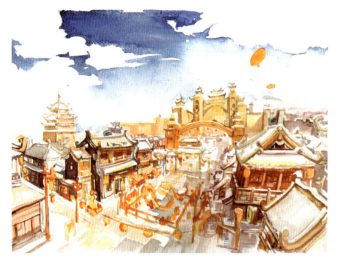

图 1-122

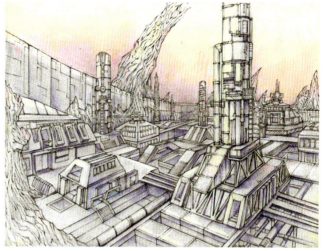

图 1-123

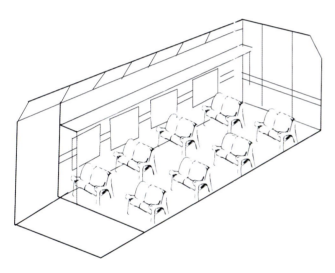

图 1-124

图 1-125

图 1-126

图 1-127

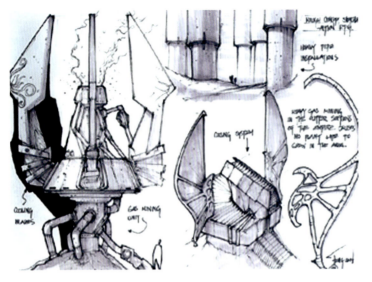

图 1-128

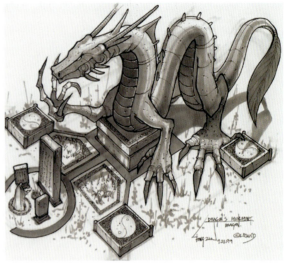

图 1-129

1.4 动画场景设计的题材和类别

1.4.1 动画场景设计的题材

动画作品可表现的题材是很宽泛的,如民间故事、神话传说、童话故事、科幻幻想、现实题材、历史故事、幽默讽刺等,而这些题材又相互结合,各有侧重。

一部完整的动画作品可以从几个角度来体现它的艺术性。

首先,通过用故事剧情本身对某一种创作思想的表现刻画程度来体现艺术性。其次,通过用动画作品的艺术表现手法和叙事方式的艺术表现力来展现艺术性。最后,通过用动画作品中直观的画面和审美的丰富内涵来体现艺术性。

动画场景设计恰恰体现在以上三个方面,并且这三个方面相辅相成。它的艺术性直接归结到对画面的处理上,即灯光、色彩、结构、空间、气氛的综合表现。一个成功的动画场景设计不仅可以使观众获取视觉上的审美感受,还能将其引入作品的想象空间。

1.4.2 动画场景设计中的类别

动画场景设计中的类别又可以细分为以下四个方面。

1. 根据故事题材划分

根据故事题材可分为现实类场景、魔幻类场景和历史故事类场景。

(1) 现实类场景是指现实生活和景观中存在的场景。图 1-130～图 1-133 所示为现实类场景图例。

(2) 魔幻类场景也叫意想空间类场景,是指现实中没有的,由场景设计者根据剧本的描述设计出来的场景形象(包括神话、传说、科幻等场景)。图 1-134～图 1-139 所示为魔幻类场景图例。

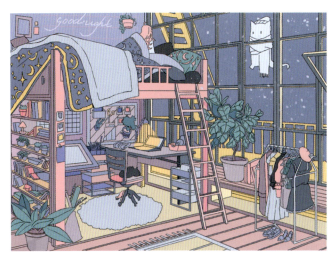

图 1-130

图 1-131

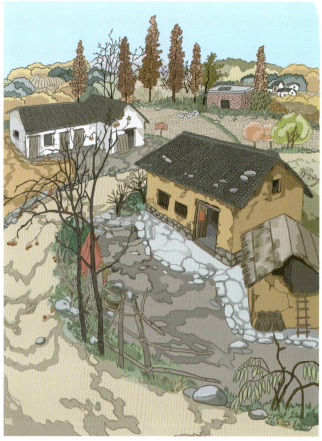

图 1-132

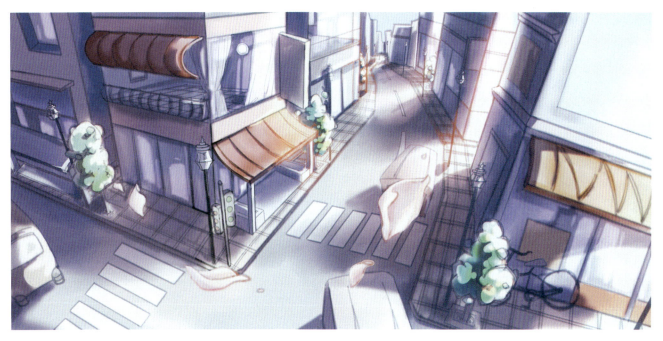

图 1-133

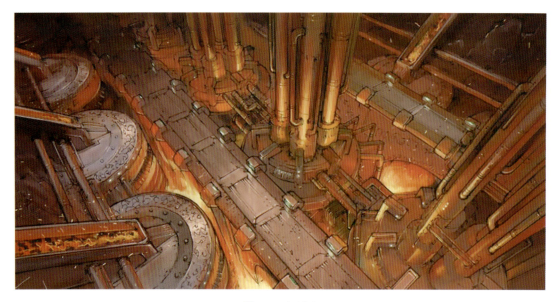

图 1-134

图 1-135

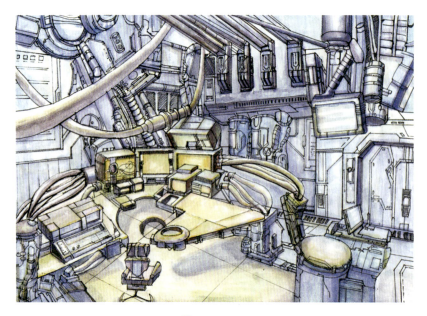

图 1-136

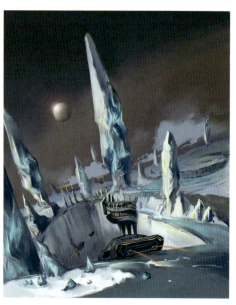

图 1-137

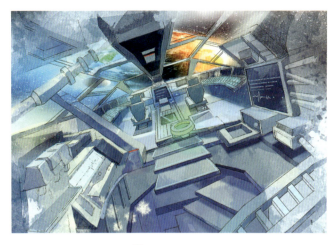

图 1-138

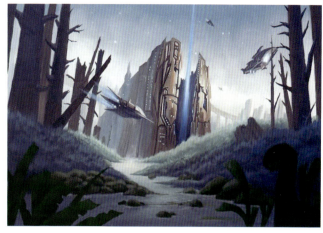

图 1-139

（3）历史故事类场景是以历史故事为背景反映某个时代的历史景物风貌的场景。图 1-140 和图 1-141 所示为动画影片《功夫熊猫》中历史场景的图例。

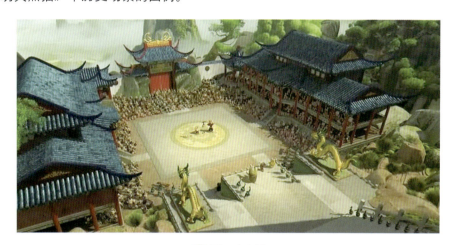

图 1-140

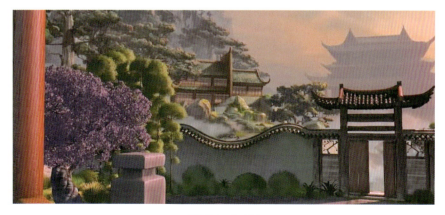

图 1-141

2．根据制作方式划分

根据制作方式可分为真实场景、二维动画场景和三维动画场景。

（1）真实场景是指直接拍摄真实世界的场景后进行较直接创作的场景形象，有些也可以和真人相结合拍摄动画影片。图 1-142～图 1-145 所示为"真实"性动画场景图例。

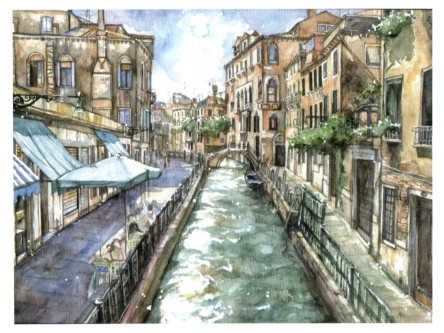

图　1-142

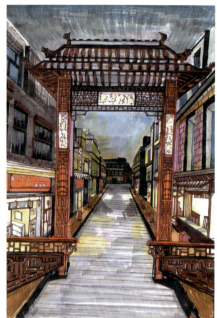

图　1-143

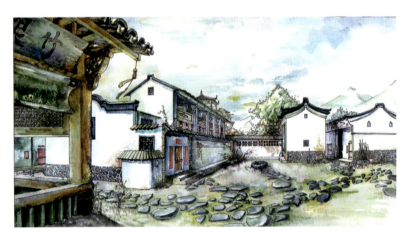

图　1-144

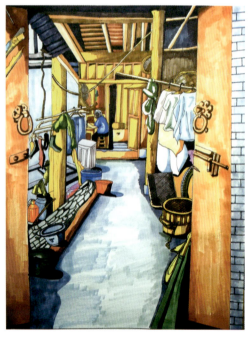

图　1-145

（2）二维动画场景是指以传统手绘的动画制作方式,或使用计算机图形图像软件完成的场景设计,其中二维手绘是指以铅笔、彩铅、水墨、水彩、马克笔等进行的绘制。"纯"手绘工具绘制的动画场景形式较为突出,但是随着"无纸动画"的全面发展,动画场景设计也用到了相关绘图软件来进行绘制设计,俗称"板绘"。图 1-146~图 1-155 所示为二维"纯"手绘动画场景图例。

（3）三维动画场景是指动画场景设计者模拟现实世界或想象世界中的景物,用三维的动画软件对设计的场景进行建模、材质、灯光、动画、摄影机控制、渲染等,并最终设计出虚拟的三维动画场景空间。图 1-156 和图 1-157 所示为动画影片《机器人总动员》中的三维动画场景图例。

第 1 章 动画场景设计综述

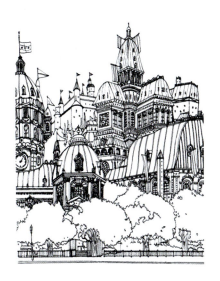

图 1-146

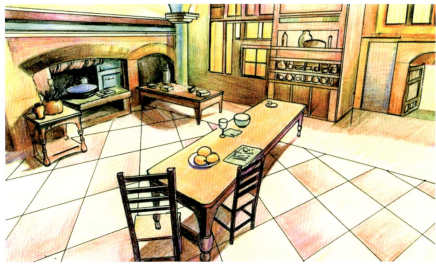

图 1-147

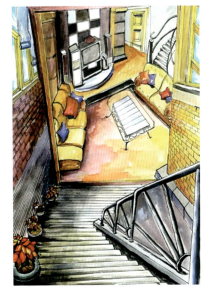

图 1-148

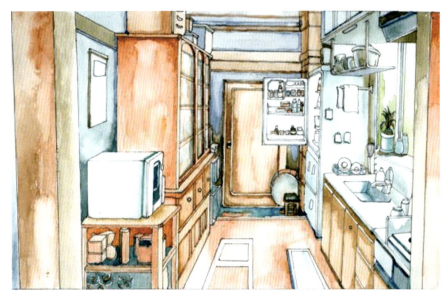

图 1-149

图 1-150

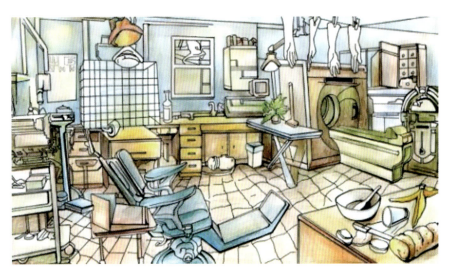

图 1-151

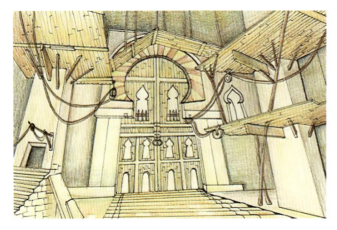

图 1-152

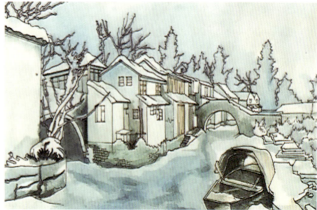

图 1-153

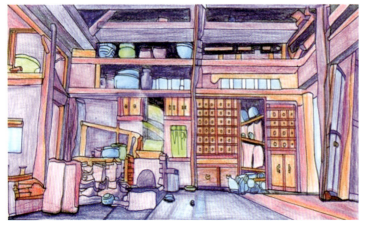

图 1-154

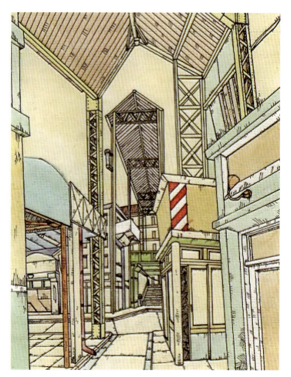

图 1-155

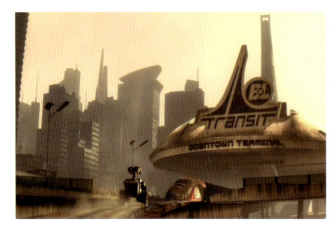

图 1-156

图 1-157

3．根据表现内容划分

根据场景所表现的内容可分为自然风景类、城市建筑类、抽象气氛类。

（1）自然风景类场景。图1-158～图1-161所示为自然风景类场景图例。

（2）城市建筑类场景。图1-162～图1-165所示为城市建筑类场景图例。

动画场景设计的
绘制规范流程

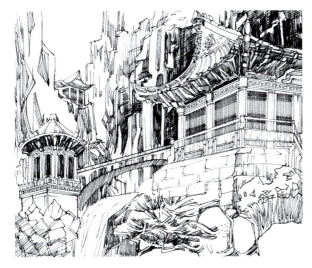

图 1-158

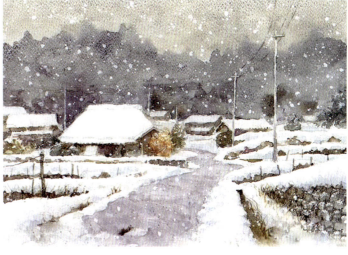

图 1-159

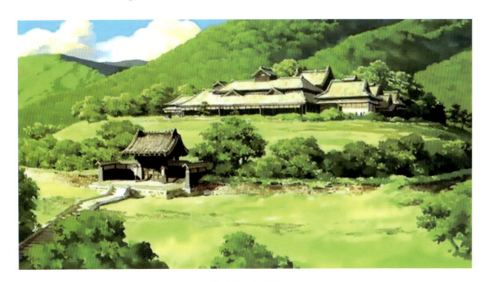

图 1-160

图 1-161

图 1-162

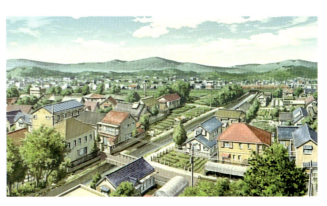

图 1-163

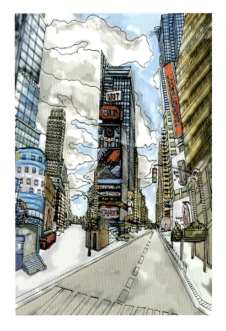

图 1-164

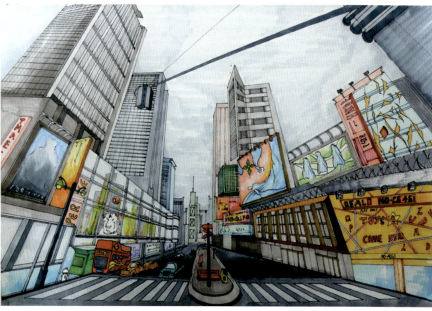

图 1-165

（3）抽象气氛类场景是指不出现任何具象的实物，而只用一些抽象的构成或符号来传达人物的情绪变化的动画场景镜头。图 1-166～图 1-169 所示为抽象气氛类场景图例。

4．根据风格样式划分

根据风格样式可分为北美动画场景风格、日韩动画场景风格、欧洲动画场景风格、中国传统造型动画场景风格、装饰表现性动画场景风格、非常规艺术片动画场景风格和综合动画场景设计风格。

（1）北美与欧洲动画场景风格如图 1-170～图 1-173 所示。

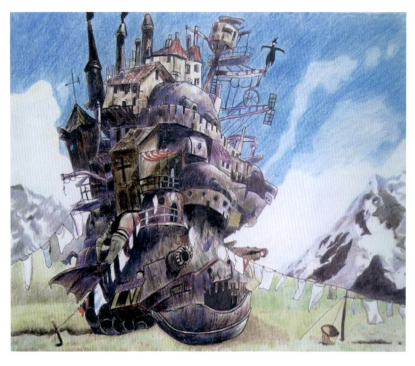

图 1-166

图 1-167

图 1-168

图 1-169

图 1-170

图 1-171

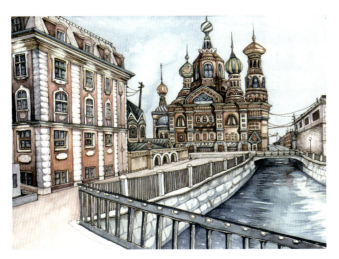
图 1-172

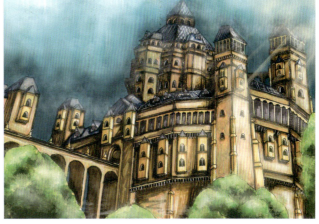
图 1-173

(2) 日韩动画场景风格如图 1-174～图 1-177 所示。

(3) 中国传统造型动画场景风格如图 1-178～图 1-181 所示。

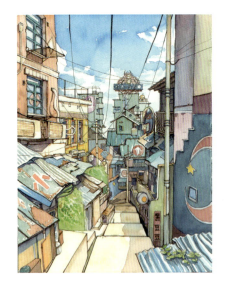

图　1-174

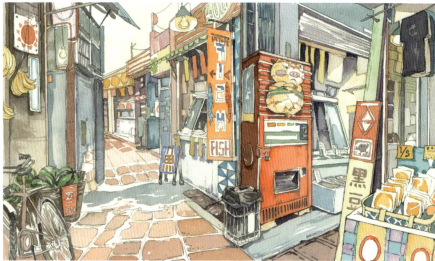

图　1-175

图　1-176

图　1-177

图　1-178

图　1-179

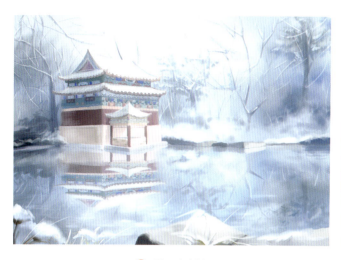

图 1-180

图 1-181

（4）装饰表现性与非常规艺术片动画场景风格如图 1-182～图 1-185 所示。

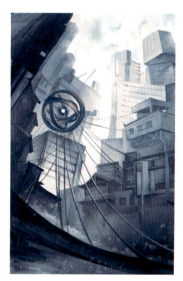

图 1-182

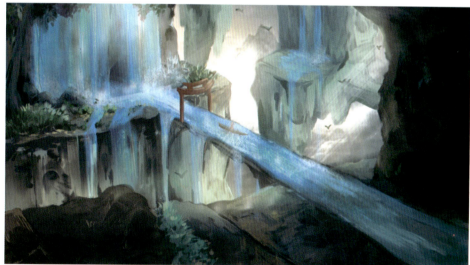

图 1-183

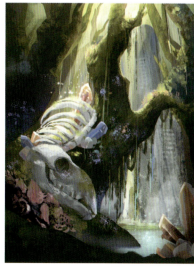

图 1-184

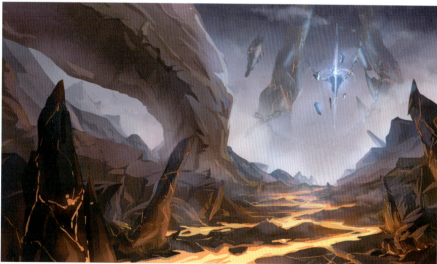

图 1-185

1.5 动画场景设计的绘制流程

动画场景设计是动画片制作过程中主要的创作阶段之一,它和角色造型设计并称为动画前期制作的两个主要步骤。在具体设计绘制时可以同时进行;也可以先完成角色造型,再进行场景绘制。

因此,设计者在完成文学剧本和文字脚本设计之后,将进入动画影片具体的美术设计阶段。在这个阶段中,概念设计稿的绘制非常关键,这个步骤将初步定位全片总的艺术风格、色彩基调和场景气氛。同时,这一阶段也将决定场景设计和角色造型设计的总体框架。在这一步完成后,才能进入具体绘制流程中。

动画场景设计具体绘制步骤如下。

(1) 构思阶段。这一阶段设计者根据对剧本的理解,通过文字脚本的设计来确定自己场景设计的风格思路、全片场景的细分,以及确保场景和角色设计风格的统一协调等问题。

(2) 收集素材阶段。这一阶段设计者根据所思考的构思,有针对性地收集影片中所需要的场景图片资料等。

(3) 创意设计稿阶段。这一阶段设计者根据收集的素材内容进行创意草图绘制。

(4) 定稿阶段。这一阶段设计者根据所绘制的草图内容,把具体场景镜头空间、镜头运动等内容明确绘制出来,并把全片的风格、造型、色彩、光影以及主次场景的详细张数清单等内容准备完毕。

(5) 绘制阶段。这一阶段设计者根据不同场景类型,可以分为手工绘制、利用图形图像软件绘制、三维软件制作,以及亲手搭建和构造的偶动画场景等绘制制作手段,把剧本文字描述的概念形象转化为具体视觉形象。同时根据动画场景设计的规范要求,设计完整的制作图等。

习题

1. 思考题

(1) 动画场景设计与一般背景等设计的不同之处是什么?

(2) 如何设定与把控动画场景的风格表现特性?

2. 实践题

根据给定的动画场景设计稿(室内外景)进行改编式的再设计,并通过线条的轻重、粗细、浓淡等变化来体现场景中景与物在造型、结构、构图、空间、体感等方面的塑造表现。

第1章创作参考场景图

第1章创作习题

第 2 章 动画场景设计创意构思与构图表现

学习目标：

1. 掌握动画场景设计创意构思的来源及方法。
2. 掌握动画场景设计常用的构图表现形式。
3. 熟练掌握动画场景设计创意构思、构图的表现形式，并根据剧本和主题的要求创作出富有个性的动画场景设计。

2.1 动画场景设计的创意构思

动画场景设计的理念及来源

2.1.1 动画场景设计创意构思的设计理念

创意构思是动画场景设计者在创作前必须反复酝酿和把握的。因为创意构思的好与坏，不仅直接关系到动画场景设计的成与败，还关系到动画影片的效果和品质。因此，作为一名优秀的动画场景设计者，必须把创意构思中好的想法体现在具体设计创意中。创意构思主要分为以下六个方面。

1. 树立动画场景整体造型意识

整体造型意识就是指对动画影片总体的、统一的、全面的创作观念，其创作思考可以归纳为艺术空间的整体性、影片时空的连续性、景人一体的融合性和创作意识的大众性。

2. 动画场景创意构思把控原则

首先场景设计师要做到紧密把控导演创作意图。在一部动画影片的创作中，场景设计师要与导演等主要创作人员在创作意识上面取得统一的认同，这是重要的创作原则，同时在实际动画场景创作实施过程中，更要和导演设计创作初衷意图相互统一，这是一部动画影片形成完整而具有特色的风格所必需的。

3. 动画场景创意构思的完整性

完整性是一切艺术创作所必需的。作为动画场景设计师要想对全片所要设计的场景达到宏观把握、整体处理，就需要在动画场景设计之前，预先做一次"导演角色"切入，然后再进行具体设计，这样设计出的场景才能符合整部动画影片风格统一的需要。

4．动画场景创意构思的思维方式

动画场景设计师先要有整体的创意思路，然后再进行每个场景局部细节的设计，最后进行整部影片场景的归纳与整理（整体构思—局部构成—总体归纳）。此外，场景设计师还要以刻画人物为中心，创作鲜明视听形象，作为指导性思维模式来具体实施。具体做法：以动画场景镜头综合"调度"设计来着手，充分考虑场面调度所产生的镜头画面的叙事性，在实施设计过程中以动画角色所展现的特定动作为依据，场景设计师再次置身于导演的探索和设想之中。

5．动画场景创意构思的造型意识

动画场景设计创意思维特点之一就是强调造型意识。动画影片在镜头设计上需要尽量减少语言的叙述性与说明性，而替代以场景造型语言的叙事性、抒情性和表意性。作为动画影片应该向故事片学习，学习故事片中的视听表现手法，从而让其更加吸引观众。所以，动画场景设计师既要从导演角度考虑设计方案，同时也要有机结合其他手段寻找最佳镜头画面的造型处理，将每一种造型元素表达出的镜头意义，与场景设计代入感觉最大限度地发挥出来。因此，这就要求场景设计师树立一种纵向思维与横向思维的有机结合，以整体造型意识为指导的造型设计观念，来展开场景设计的具体表现。

6．动画场景创意构思中的把控主题与确定基调

在进行动画影片场景设计的时候，紧紧把握影片的主题至关重要，因为那是动画艺术作品的灵魂，将这种存在于意念和精神中的主题"灵魂性"表现于视觉形象之中，就十分考验动画场景设计师各方面的"功力"，其中最为核心的做法与表现就是较为精准地寻找出影片主题中的基调。（影片主题基调就是通过人物的情绪、造型风格、情节节奏、气氛、色彩等表现出的一种情感特征的外化设计）

综上所述，动画场景设计的创意构思来源于设计者在动画影片前期的美术设计阶段，对剧本所描述的内容有一个宏观的把握，以及对影片效果有一个整体的、全局的设计理念。这种宏观的把握和全局的设计理念是动画场景设计创作者必须具备的素质，这种创作设计素质的体现，要求动画场景设计者做到以下四点统一。

第一，动画场景设计者对影片中的主场景和分场景的设计，在镜头转换上要做到统一。

第二，动画场景设计者在主次单元场景空间转换上要形成统一。

第三，动画场景设计者对影片中场景设计和角色设计，在风格协调上要形成统一。

第四，动画场景设计者对动画场景设计中的细节和影片的整体风格，以及和所要表现的主题内容要做到协调统一。

2.1.2　创意构思的来源

动画场景设计其创意构思的来源必须围绕主题展开，在对整部动画影片场景设计之前，创作者要对整部影片所要表达的主题了然于心。因为一部影片的主题是整部影片核心内容的价值体现，动画场景设计的创意构思，其关键设计点就是要与影片主题完美结合，且具有独特的造型风格，并能把这些造型风格与影片主题所要表现的剧情内容，从而更加直接和明确地体现在镜头画面中。

因此，动画场景设计总体思维和创意构思的切入点在于把握整部影片的主题内容，整个动画场景设计的过程必须围绕影片的主题思路加以展开。

2.1.3 创意设计稿的设计思路及步骤

动画创意设计稿是动画场景设计在创意和草创阶段最重要的一步,其创作者必须对剧本所描述的内容有深刻的把握,并对影片主题的精神内涵进行主客观分析,它是动画场景设计者创作思维的视觉化体现,它第一次把创作者根据剧本所描述的文字语言内容以画面的形式呈现出来,把抽象文字描述的故事内容具体视觉化,并把剧本中描写的故事情节直接画在纸上,使剧本文字真正形成视觉形象。因此,从创意设计稿开始,动画场景设计的创作便进入到用视觉画面语言进行表达的阶段。创意设计稿的设计步骤如下。

(1)资料和素材的收集和整理。动画场景设计的创作者在深刻理会主题和剧本内容的前提下,对整部影片风格有宏观的把握和确定,并形成动画场景设计的风格定位。这些风格定位一旦形成创意,创作者就要根据故事情节发展的需要,着手进行资料的收集、整理和加工。

(2)影片中主要情节、场景的创意草图绘制。动画场景设计者在确定风格定位的前提下,影片中主要情节、场景的绘制尤为重要。它是一部影片场景在初创阶段的一个重要环节,剧本文字转换成场景镜头画面后,它能在第一时间给导演和影片主创人员提供直观的视觉感受,并提出修改意见。

(3)对分场景和次要场景进行绘制。在完成动画影片主要场景绘制后,即可对影片分场景和次要场景进行绘制,这样就能对全片动画场景设计的延续性和整体性有个很好的把握。

(4)对整部动画影片中的场景创意设计稿草图,进行整理。将所有设计完成的主、次动画场景创意设计稿草图进行整理、归类和细分,并再次对创意设计草图的画面细节进行取舍与调整。

2.2 动画场景设计构图及表现形式

2.2.1 动画场景设计构图的基本概念

动画场景设计的构图是指镜头画面里面,景物之间、景物与其他基本形之间的整体布局关系的表现形式。一幅动画场景设计是否赏心悦目、和谐自然,其构图布局的合理性必须要符合视觉审美的标准。这些标准的体现关键取决于场景设计者在对镜头画面与其他基本形态之间穿插表现的合理运用。这些表现使镜头画面形成十分和谐自然的主次关系、空间关系、疏密关系、虚实关系和色彩关系。

(1)动画场景构图的"主次关系"。这主要是突出镜头画面场景中某一个或两个视觉主体的景物。图2-1~图2-6所示为主次关系表现图例。

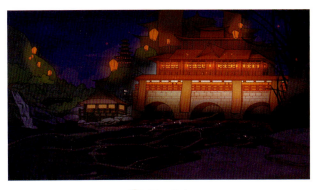

图 2-1

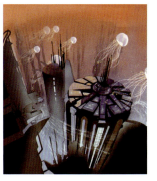

图 2-2

动画场景设计的构图表现

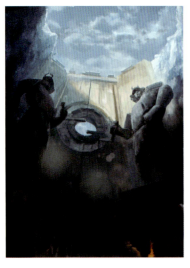
图 2-3

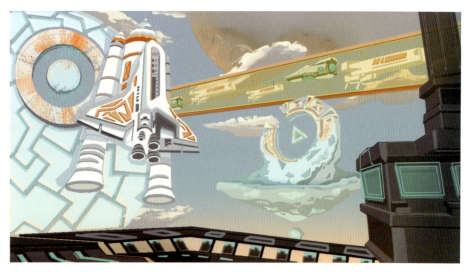
图 2-4

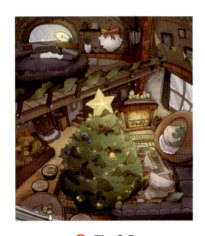
图 2-5

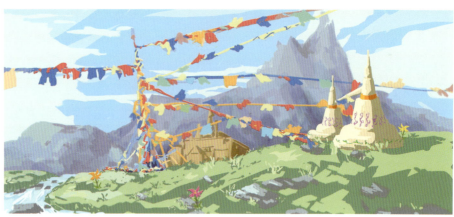
图 2-6

（2）动画场景构图的"空间关系"。此类构图设计主要突出场景中景物与空间的分割在镜头画面设计中所具有的视觉延展属性。图 2-7～图 2-12 所示为空间关系表现图例。

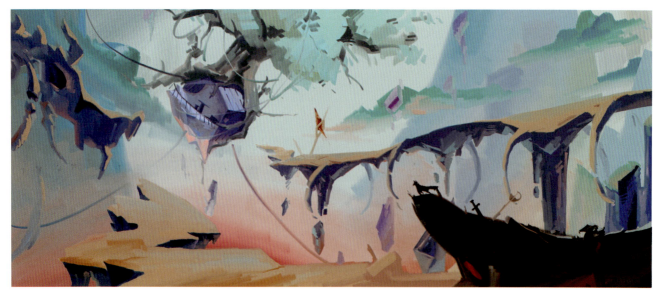
图 2-7

第 2 章 动画场景设计创意构思与构图表现

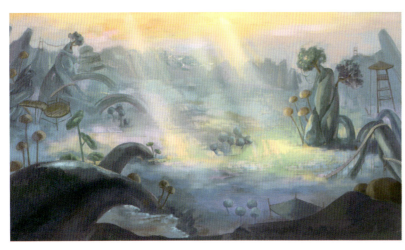

图 2-8

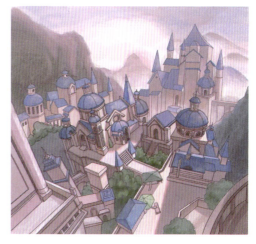

图 2-9

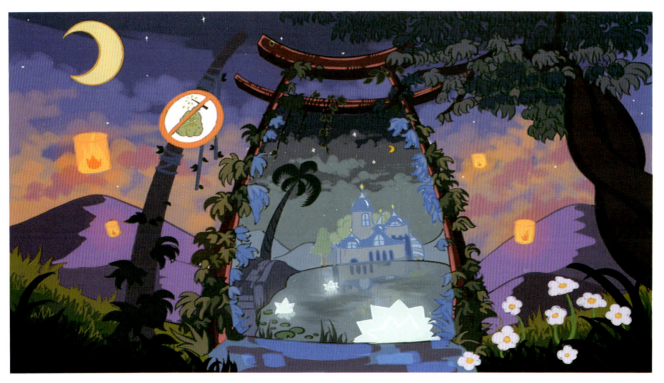

图 2-10

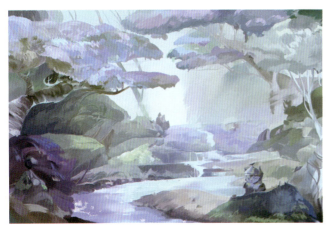

图 2-11

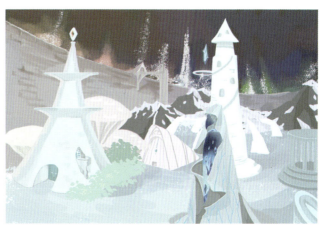

图 2-12

（3）动画场景构图的"疏密关系"与"虚实关系"。这是在场景构图"主次关系"的基础上，进一步细分构图设计理念，让动画场景画面的构图表现得更加具有镜头带入感。图 2-13～图 2-20 所示为疏密与虚实场景构图关系表现图例。

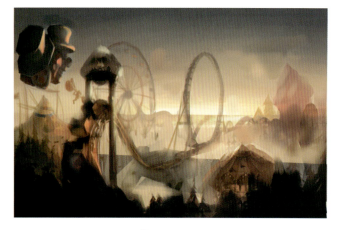

图 2-13

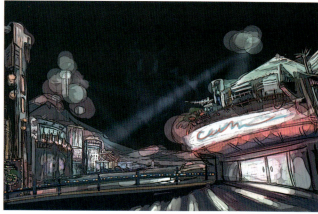

图 2-14

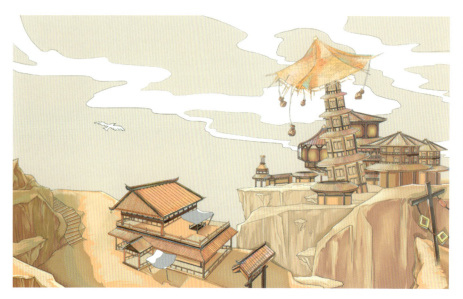

图 2-15

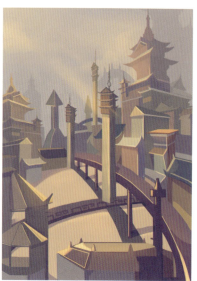

图 2-16

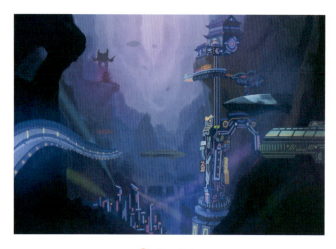

图 2-17

图 2-18

图 2-19

图 2-20

（4）动画场景构图的"色彩关系"。这主要是将色彩化的冷暖倾向，根据剧情情节转化后，进行特定性镜头画面设计。此场景构图关系具有融合性视觉表现风格。图 2-21～图 2-26 所示为色彩关系构图表现图例。

创作者在进行动画场景构图设计时，景物之间往往要做必要的添加、删改和处理，取景时镜头画面需要反复斟酌，最大限度地体现出画面的自然情趣，使景物之间的设计关系协调有序、恰到好处；另外，创作者必须具有整体的造型和空间把握意识，才能把构图的原理和各种表现形式合理、综合地运用到动画场景的设计中来，千万不能把一些和影片主题、风格毫无直接关联的景物添加拼凑在一幅镜头画面里面，这样会无形地破坏动画影片场景的气氛和品质。

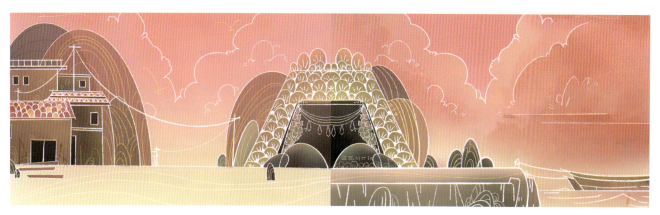

图 2-21

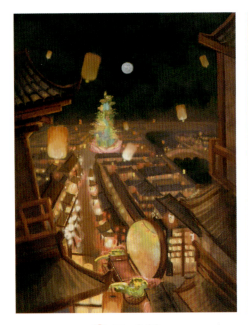

图 2-22

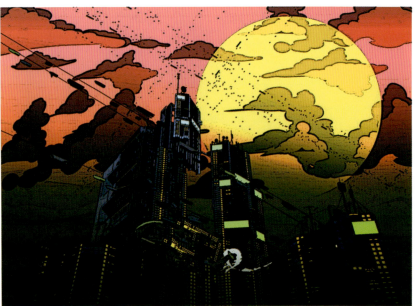

图 2-23

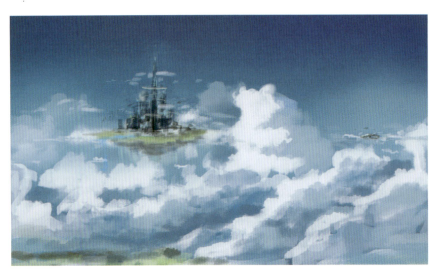

图 2-24

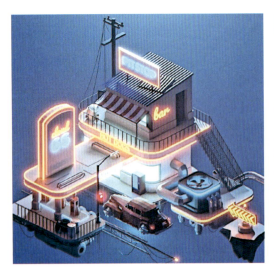

图 2-25

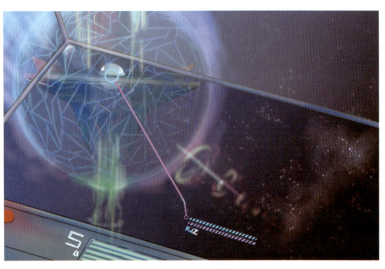

图 2-26

2.2.2 动画场景设计构图的目的

动画场景设计构图的目的在于,创作者运用各种造型手段,在镜头画面上生动、鲜明地表现出被设计景物的形状、色彩、质感、体感、动感和空间关系,使得动画场景设计构图的审美性符合人们的视觉规律。这些规律将创作者在场景设计构思中的景和物加以强调、突出,从而舍弃那些一般的、表面的、烦琐的、次要的东西,并恰当地安排配体景物,优化选择环境,使设计出的动画场景比现实生活中的场景,更加具有生动自然,充满生气的镜头画面,从而增强动画场景设计艺术效果的震撼力。

2.2.3 动画场景设计构图的各种表现形式

动画场景设计中的构图其艺术表现形式在吸收了绘画和设计的一些理念方法后,融入了其他多种艺术形式的思维创作方式和表现手段,使得动画场景设计的镜头画面具有很强的艺术表现性。这些表现性使得动画场景构图的设计风格和作品的主题完美结合,为创作者自身形成特有的设计风格奠定了基础。

动画场景设计中有以下几种构图的表现形式。

1. 对称形的构图表现形式

对称形的构图表现形式是将主形置于画面中心,非主形置于主形两边,起平衡作用,画面被均匀分割。对称形的构图中,画面表现结构较为严谨,构图力求完整,一般适宜表达静态内容的场景。图 2-27 ~ 图 2-36 所示为对称形的构图图例。

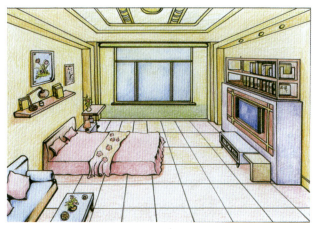

✿ 图 2-27 ✿ 图 2-28

✿ 图 2-29 ✿ 图 2-30 ✿ 图 2-31

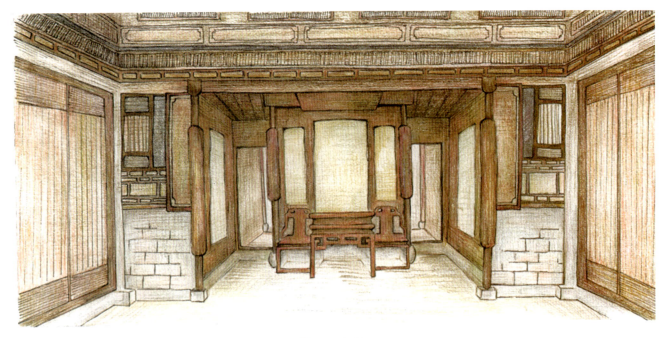

图 2-32

图 2-33

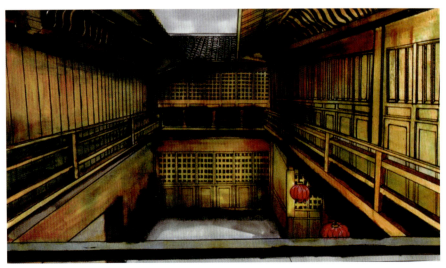

图 2-34

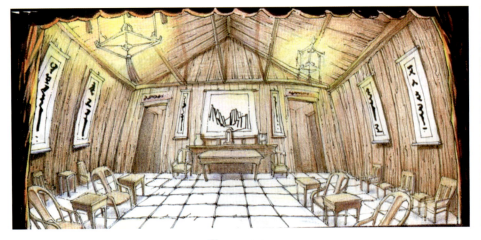

图 2-35

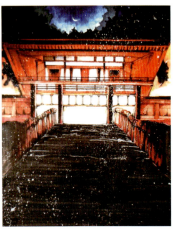

图 2-36

2．"黄金"分割形的构图表现形式

"黄金"分割形的构图表现形式给人以宁静感和平稳感，但又没有对称的那种呆板、无生气，所以在构图中是常用的形式。黄金分割镜头画面空间成了构图的基本要求之一。

在构图中，要使画面力量协调完美，形成黄金分割点式构图，关键是要选好力的均衡协调点。力的均衡协调点要从画面构图的艺术效果上去寻找，只要位置恰当，小的物体可以与大的物体相均衡协调，远的物体也可与近的物体均衡协调，动的物体也可以去均衡协调静的物体，低的景物同样可以均衡协调高的景物。这样设计出的构图，在镜头画面的表现上才能具有黄金分割形构图的样式。图 2-37～图 2-46 所示为"黄金"分割形的构图图例。

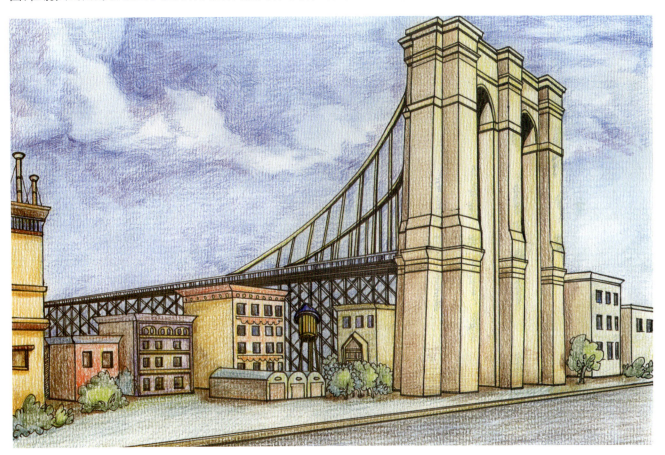

图 2-37

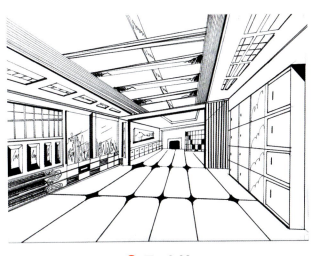

图 2-38　　　　　　　　　　　　图 2-39

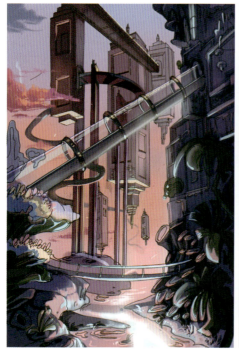
图 2-40

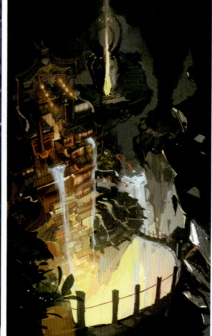
图 2-41

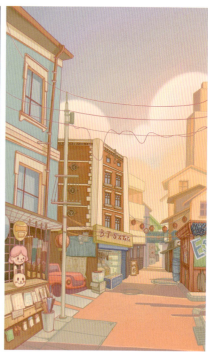
图 2-42

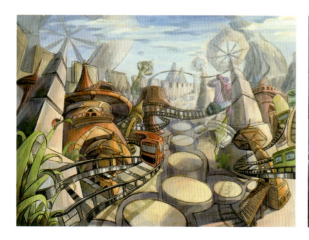
图 2-43

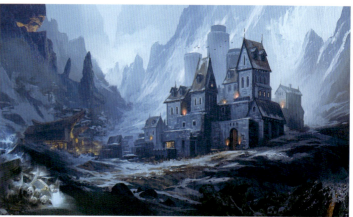
图 2-44

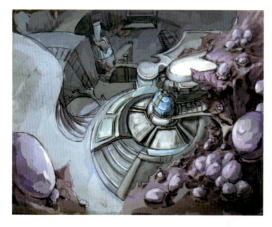
图 2-45

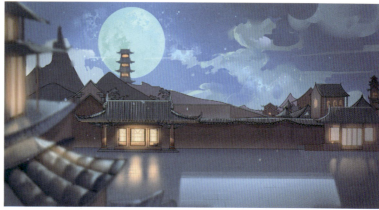
图 2-46

3．对比形的构图表现形式

在镜头画面里面,对对比形的构图形式加以合理地运用和搭配,不仅可以增强镜头画面的艺术感染力,还能起到突出中心并烘托主题的作用。镜头画面的对比,可以是同类物体之间和异类物体之间的对比构图,这种对比构图在具体设计的时候必须把握一个限度,这个限度就是画面的均衡、协调、统一的原理。

对比形构图分为以下四种。

（1）形状对比。如图 2-47～图 2-51 所示。

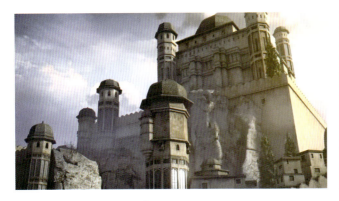

图 2-47

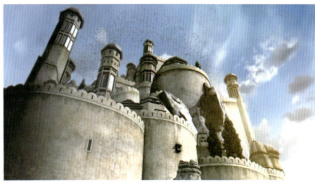

图 2-48

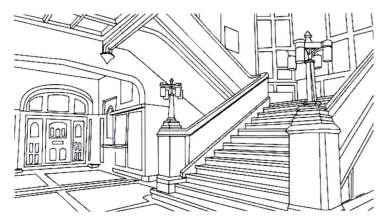

图 2-49

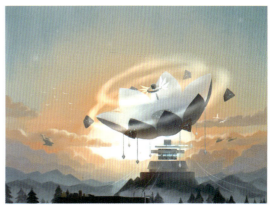

图 2-50

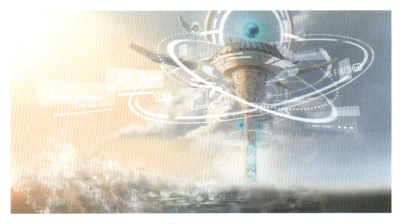

图 2-51

（2）大小对比。如图 2-52～图 2-56 所示。

（3）色彩对比。如图 2-57～图 2-61 所示。

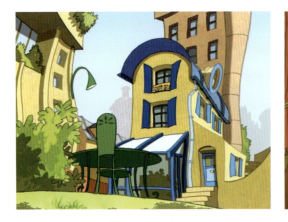
图 2-52

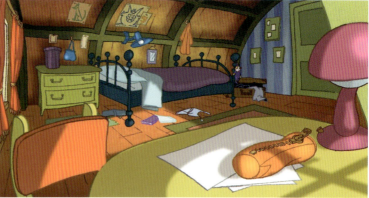
图 2-53

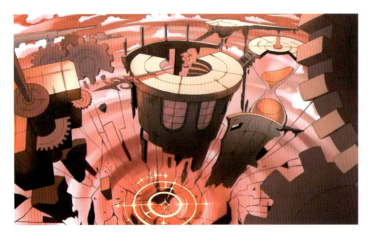
图 2-54

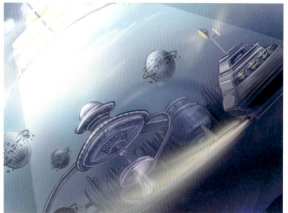
图 2-55

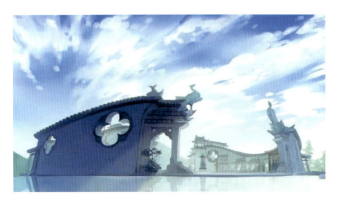
图 2-56

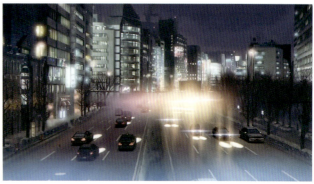
图 2-57

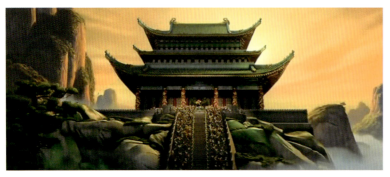
图 2-58

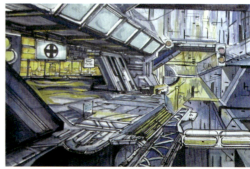
图 2-59

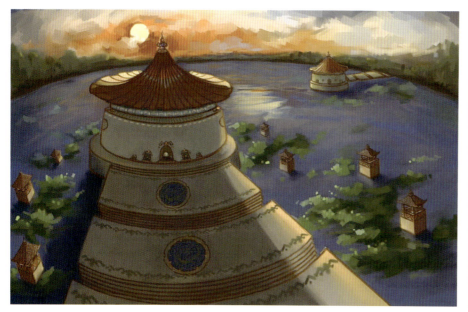

图 2-60

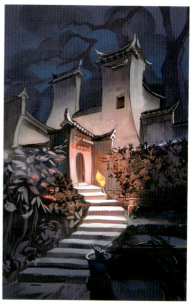

图 2-61

（4）空间对比。如图 2-62～图 2-66 所示。

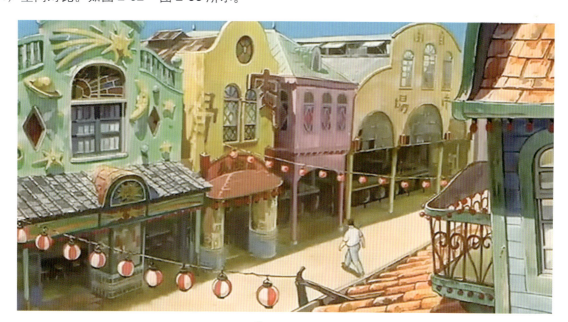

图 2-62

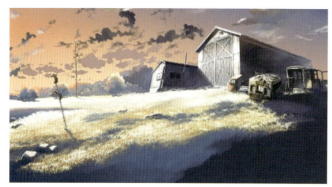

图 2-63

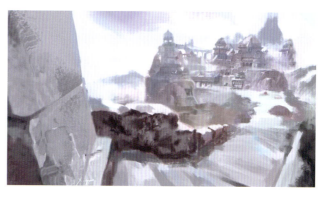

图 2-64

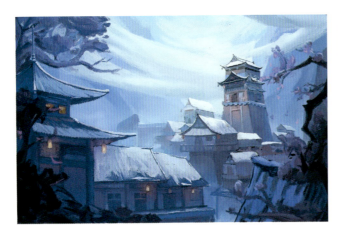

图 2-65

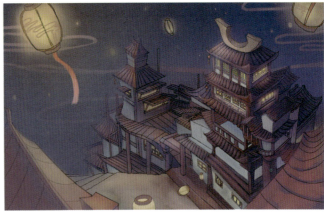

图 2-66

4. 纵、横向多层次空间分割构图形式

纵、横向多层次构图形式一般用在全景设计的动画场景里面,其中景与物的交错构图分配复杂且不失设计逻辑的表现性,给观者强烈的镜头空间层次推进的感觉,如图 2-67~图 2-76 所示。

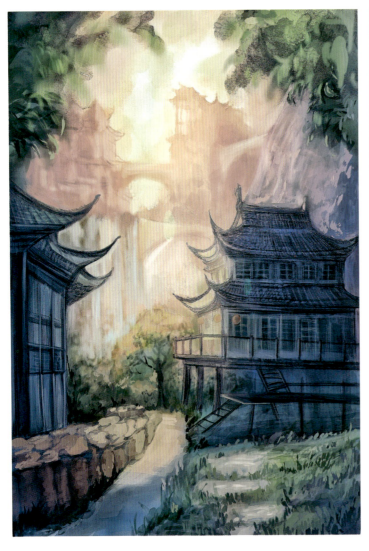

图 2-67

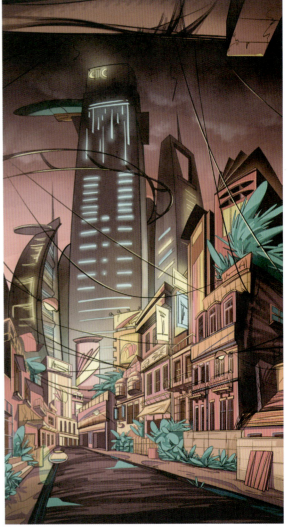

图 2-68

第 2 章　动画场景设计创意构思与构图表现

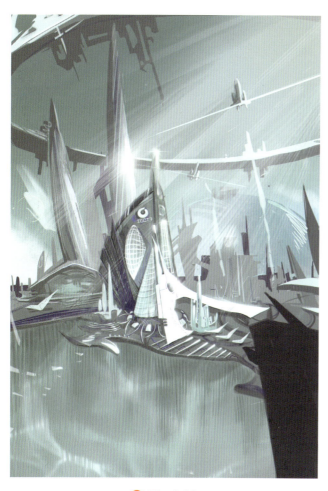

图　2-69

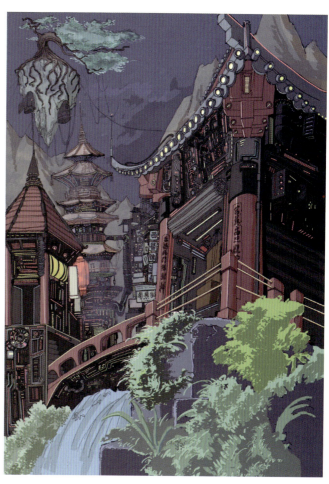

图　2-70

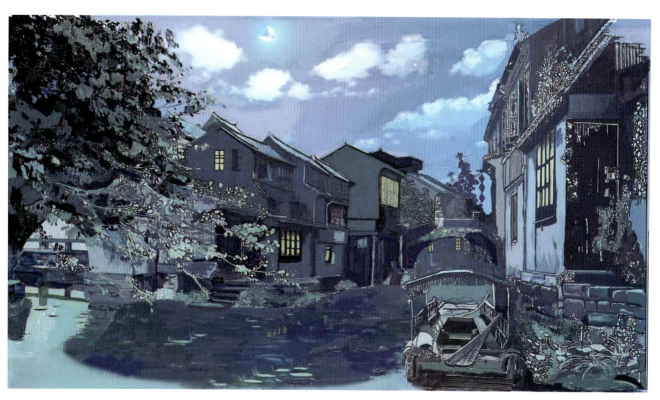

图　2-71

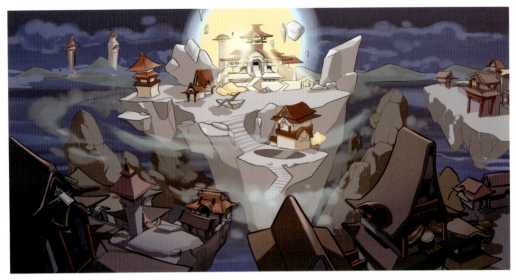

图 2-72

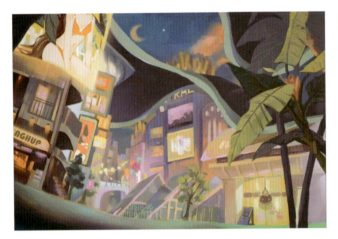

图 2-73

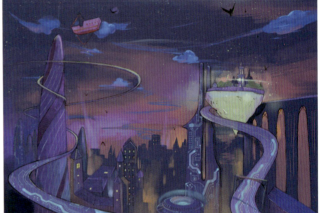

图 2-74

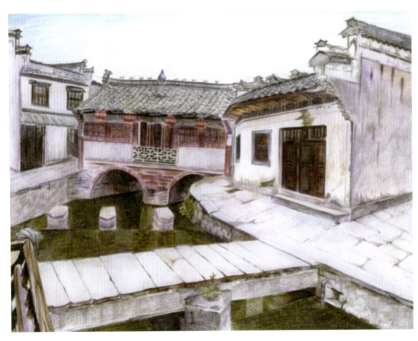

图 2-75

图 2-76

5．前景遮挡式全景空间构图形式

前景遮挡式全景空间构图形式是纵、横向多层次空间构图形式在镜头空间构图中的延展性设计体现。此种构图形式可以让动画角色在影片镜头空间转换中展现得更加丰富，同时合理地综合运用，可以使剧情转变得更加具有戏剧演绎性，如图 2-77～图 2-82 所示。

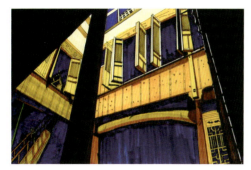

图 2-77

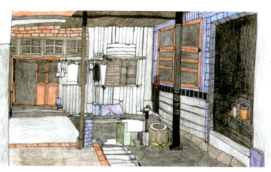

图 2-78

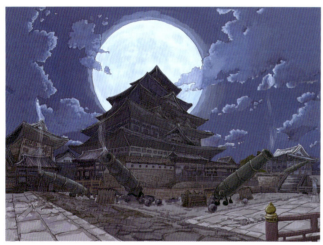

图 2-79

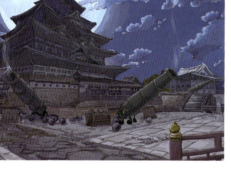

图 2-80

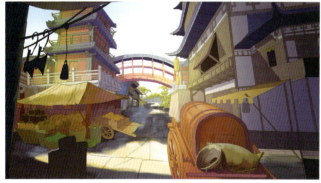

图 2-81

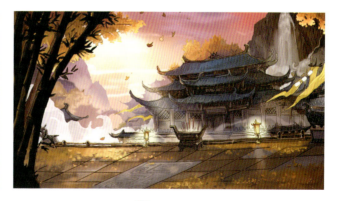

图 2-82

6．S形的构图形式

S 形的构图形式能抓住观众的视觉心理，具有弯弯曲曲、径通幽处的感觉。S 形的构图形式沿着弧线方向延伸，起着视觉的引导作用，具有增强画面深远的效果。S 形构图适用于表现层次感丰富的画面，即有前景、中景、远景甚至最远景的画面。图 2-83～图 2-90 所示为 S 形构图图例。

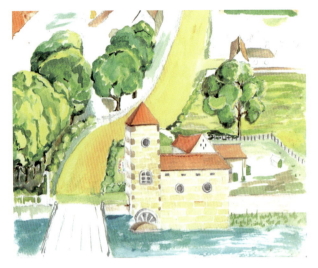

图 2-83

图 2-84

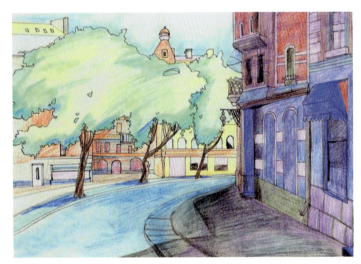

图 2-85

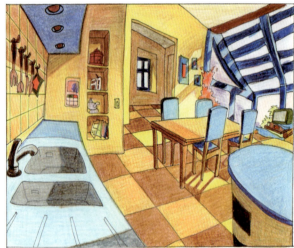

图 2-86

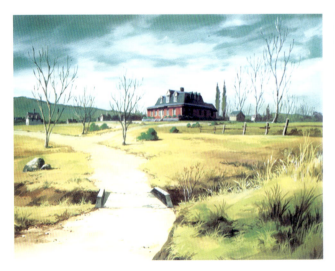

图 2-87

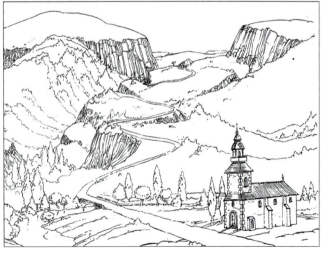

图 2-88

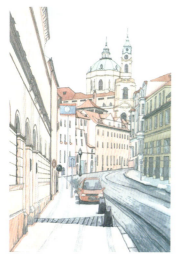

图 2-89

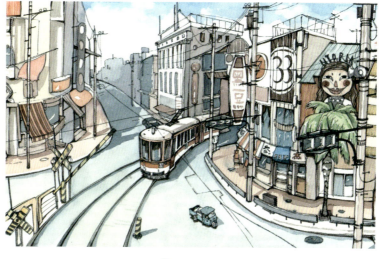

图 2-90

7. 焦点透视的构图形式

焦点透视的构图形式是指画面消失点有一个或多个的构图法则。焦点透视画面构图有很强的纵深感，使观众有身临其境的亲切感。焦点透视的构图中，画面的景物前后重叠，近大远小、近宽远窄，具有层次分明、对比强烈的特点。这种构图形式可以广泛地运用在宽广的背景上。图 2-91～图 2-98 所示为焦点透视的构图图例。

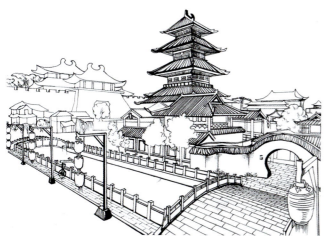

图 2-91

图 2-92

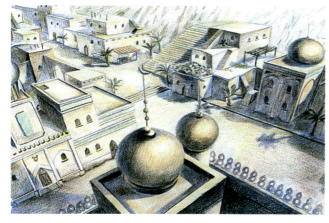

图 2-93

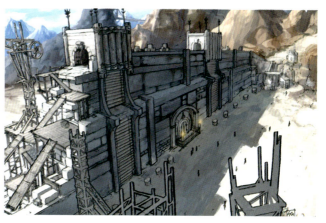

图 2-94

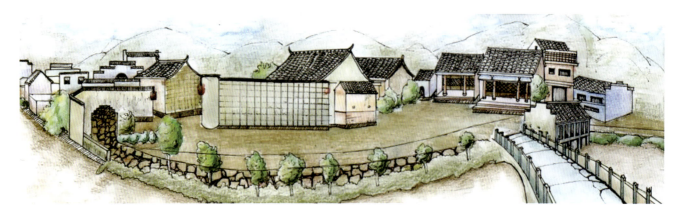

图 2-95

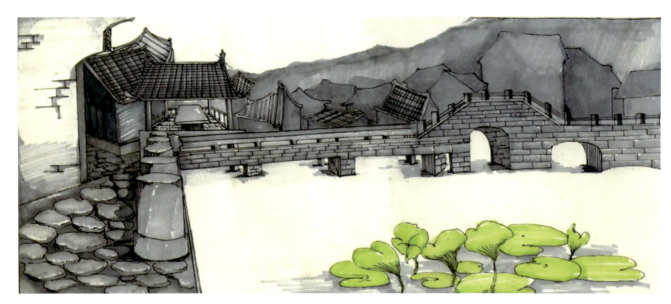

图 2-96

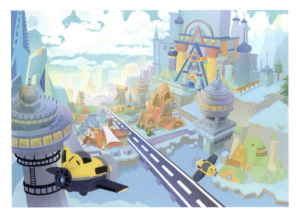

图 2-97

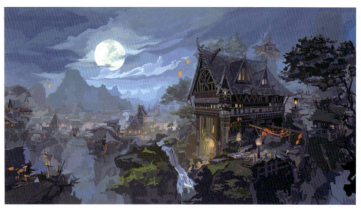

图 2-98

8．三角形的构图形式

 三角形是所有图形中视觉上最稳定的一种。三角形的构图也是动画场景构图中的常用表现手法。此种构图形式是"黄金"分割形构图表现形式的定向提炼。三角形构图也叫三点构图，是指在画面内确定三个点，所有的构成要素全部体现在这三个点组成的三角形以内。它的特点在于使画面中的所有设计理念形成有规律的整体，

这个整体可以起到突出中心及平稳画面的作用。图 2-99 所示为三角形构图原理的示意图,其镜头画面中景与物主次之间的关系,以不规则、不等边的三角形来形成特定设计下的形式美与视觉感。

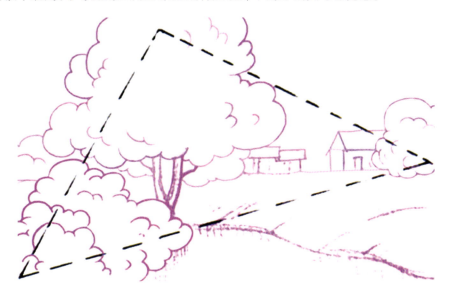

图 2-99

图 2-100～图 2-106 所示为三角形的构图图例。

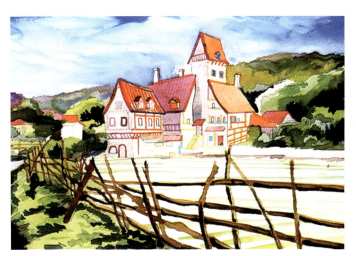

图 2-100

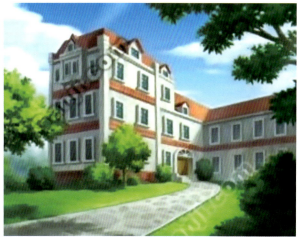

图 2-101

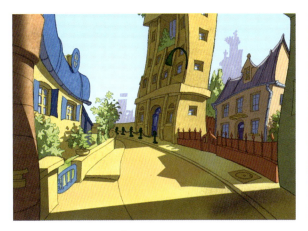

图 2-102

图 2-103

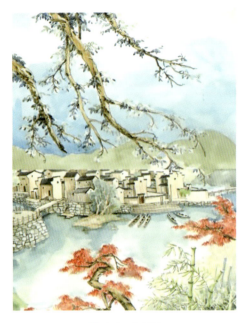

图 2-104

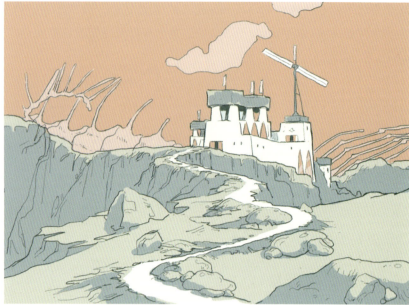

图 2-105

第 2 章创作
参考场景图

第 2 章创作
习题

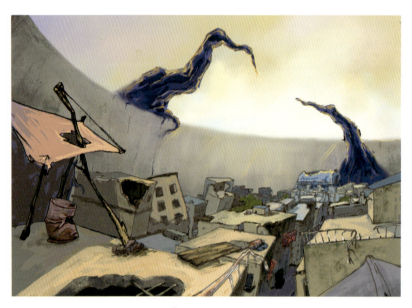

图 2-106

习题

1. 思考题

（1）动画场景设计创意构思的来源是什么？

（2）动画场景设计构图如何体现和运用在镜头画面中？

2. 实践题

根据给定的动画场景设计的主题或自主命题，进行 S 形构图、三角形构图、黄金分割形构图和对比形构图创作，完成四种构图形式作品各一幅。

第 3 章
动画场景设计视平线与透视的运用

学习目标：

1. 掌握视平线原理在动画场景透视中的运用。
2. 掌握动画场景设计中透视的各种表现形式和画法。
3. 熟练在动画场景创作中运用各种透视形式。

透视概念及原理等

3.1　动画场景设计透视的研究

3.1.1　透视的概念

"透视"一词源于西语拉丁文，意思为"透而视之"。最初研究透视是采取通过一块透明的平面去观察景物的方法，在画者和景物之间竖立一块透明平面，景物形状通过聚向画者眼睛的锥形视线束映于玻璃板上，通过透明平面观察、研究透视图形的发生原理、变化规律和图形画法，可产生透视图形。这些透视图形使得三维的景物形状落在二维平面上，即可形成该景物的透视图。在后来的绘画发展中，将平面画幅上根据一定原理，用线条来显示物体的空间位置、轮廓和投影的科学称为透视学。透视学在西方绘画中的运用和表现图例如图3-1～图3-3所示，三幅作品分别是拉斐尔的壁画《赫利奥多罗斯被赶出庙宇》《圣礼的辩论》，以及乔凡尼·贝里尼的绘画作品《诸神的盛宴》。

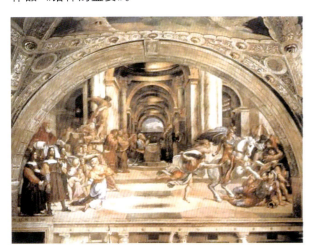

图 3-1　　　　　　　　　　　图 3-2

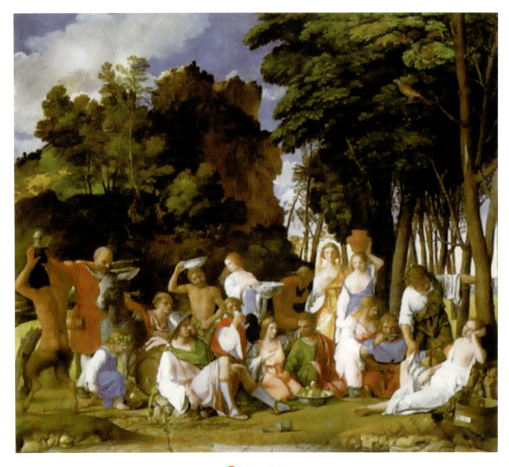

图 3-3

3.1.2 透视中立体感和空间感的体现

镜头画面中的立体感和空间距离感可以用以下三种方法来表现。

1. 用图形重叠的形式来表现立体感和空间距离感

如图 3-4 所示,画面中的几何形状在一个平面上面。如图 3-5 所示,画面中的几何形状前后重叠后,产生了空间的感觉。

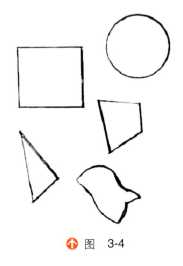

图 3-4

图 3-5

2. 用明暗阴影来表现立体感和空间距离感

在一幅画面中,没有用明暗的平面图形看上去像一块平板,而涂上明暗和阴影后,平面图形物体由前到后有了空间关系,这种空间关系和所处的客观环境融合在了一起,形成了立体感和空间距离感。图3-6和图3-7所示为用球体和正方体的明暗阴影来表现体感空间的图例。

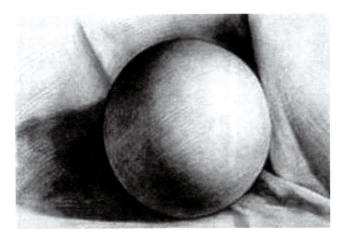

图 3-6

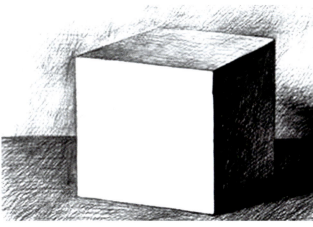

图 3-7

3. 用色彩关系来表现立体感和空间距离感

近处色彩倾向鲜明,接近固有色;远处色彩倾向暗淡灰紫。近处的明亮物体总带有黄、橙色调,远处的深色物体的颜色则更加具有蓝、紫色调。在表现手法上,近处的景物色彩暖些,远处的景物色彩冷些。图3-8~图3-13所示为用色彩关系来表现体感和空间效果的图例。

图 3-8

图 3-9

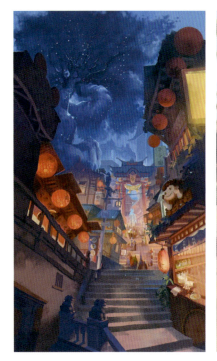

图 3-10

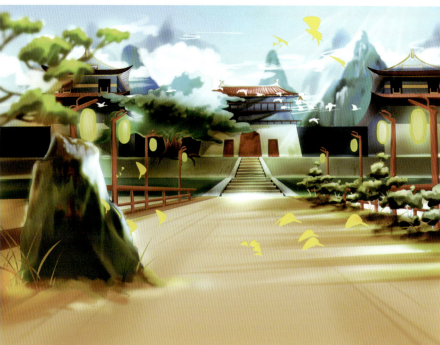

图 3-11

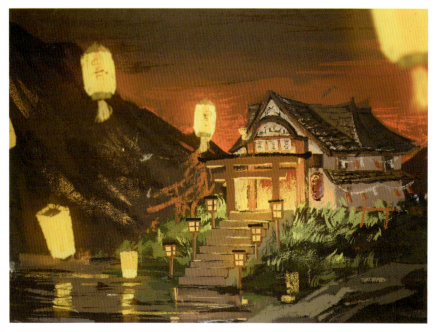

图 3-12

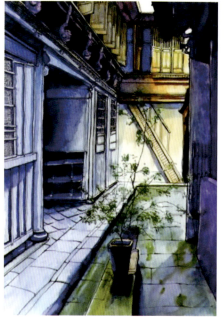

图 3-13

3.1.3 透视的种类

透视可以分为以下三种类型。

1. 大气透视（又称色彩透视）

大气透视是由于色彩因为大气阻隔产生的变化所形成的透视现象。正确把握色彩的近实远虚，能使镜头画面的效果更好，同时也能增强画面的深度空间感。图 3-14～图 3-18 所示为大气透视（色彩透视）图例。

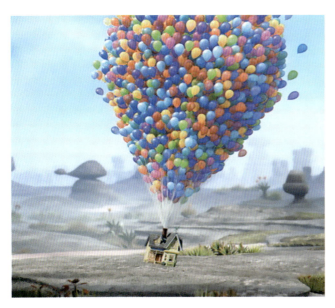

图 3-14

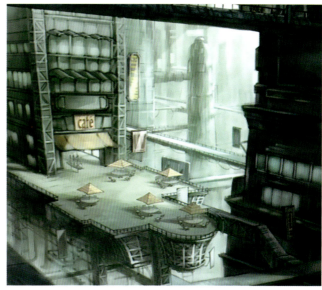

图 3-15

图 3-16

图 3-17

图 3-18

2．消失透视

消失透视是由于物体明暗对比和清晰度随着距离增加而减弱形成的透视现象。图 3-19～图 3-23 所示为消失透视图例。

图 3-19

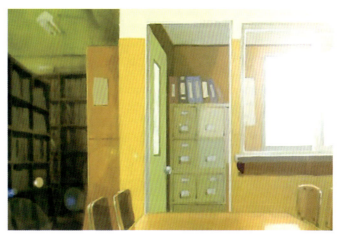

图 3-20

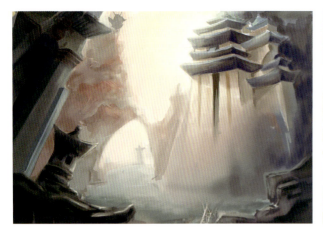

图 3-21

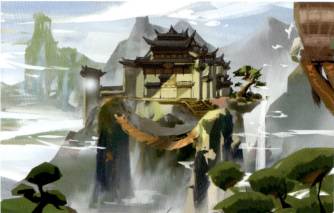

图 3-22

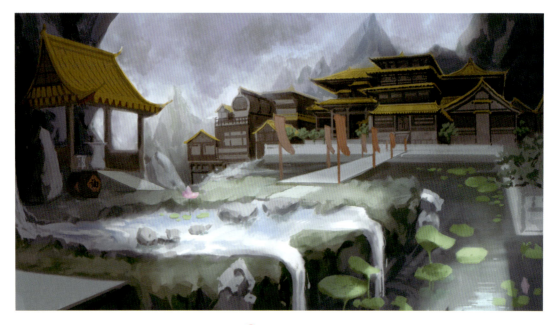

图 3-23

3．线形透视

线形透视是由场景中的远伸线会合于消失点的透视现象。图 3-24～图 3-28 所示为线形透视图例。

图 3-24

图 3-25

第 3 章 动画场景设计视平线与透视的运用

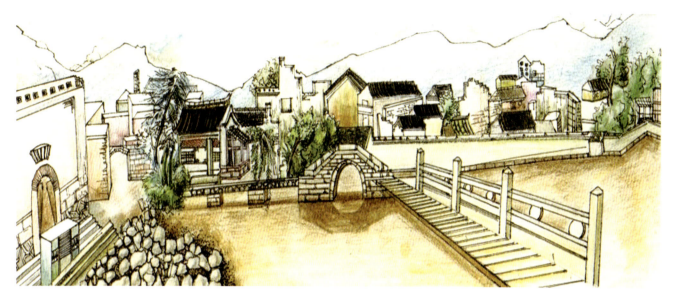

图 3-26

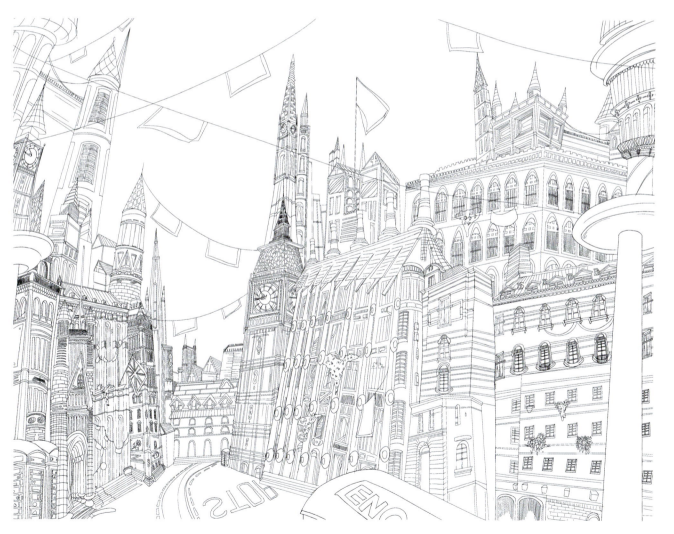

图 3-27

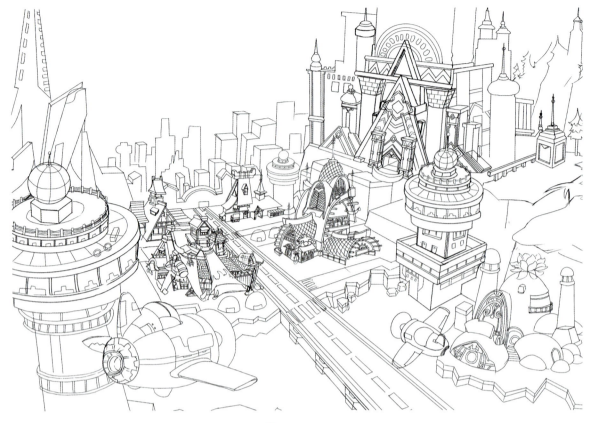

图 3-28

3.1.4 透视的基本术语

- 视点（目点）：就是画者眼睛的位置，以一点表示。
- 目线：过目点平行于视平线的横线。
- 中视线：目点引向景物任何一点的直线。
- 画面：画者与被画物之间放置一块透明平面，被画物体上各个关键点聚向目点的视线，将物体图像映现在透明平面上，该平面称作画面。
- 正常视域：双眼视域中央图像显现的正常范围，它是由目点引出的视角约为 60°的圆锥形空间。圆锥与画面交割圆圈称 60°视圈，是画面上的正常范围。
- 取景框：画面中央取景入画的范围，一般为矩形，位于 60°的视圈内。
- 基线：画面与地平面的交线。
- 视高：平视时，目点至被画物体放置的高度，在画面上是基线至地平线的高度。
- 视距：目点至画面（心点）的垂直距离。
- 视平面：目点、目线和中视线所在的平面。
- 地平线：地平面尽头所见天地交界的水平线。
- 心点：就是画者眼睛正对着视平线上的一点。
- 距点：距点有两个，分别位于心点左右视平线上，离心点远近与视距相等。
- 消失点（余点）：就是与画面不平行的成角物体，在透视中远伸到视平线心点两旁的点。

图 3-29 所示为透视的基本术语图例分析。

第 3 章 动画场景设计视平线与透视的运用

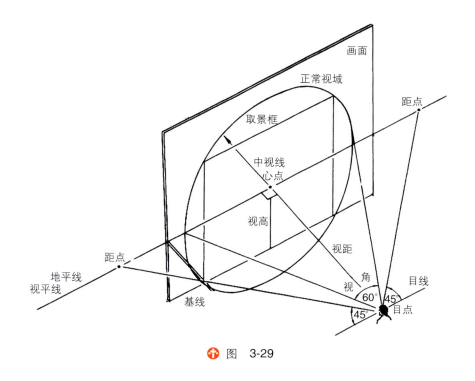

↑ 图 3-29

3.2 透视中视平线的运用在动画场景设计中的作用

3.2.1 视平线的概念

视平线是透视的专业术语之一,是视线交画面于心点及过心点所引的横线,此外,视平线也与画者眼睛平行,是视平面与画面垂直相交所形成的水平直线。图 3-30 所示为视平线的图例分析,目点过心点的圆圈为 60°视圈,为正常视域范围。

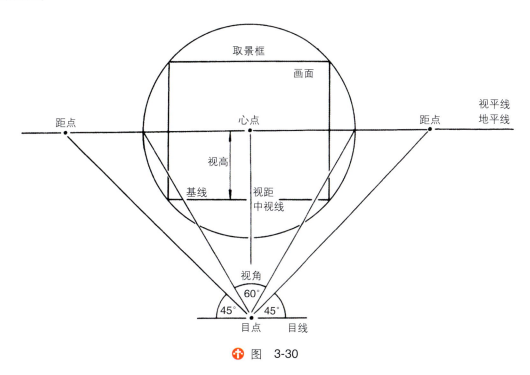

↑ 图 3-30

3.2.2 视平线在动画场景构图中的作用

视平线决定被画物的透视斜度。被画物高于视平线时,透视线向下斜;被画物低于视平线时,透视线向上斜。不同高低的视平线产生不同的效果。视平线对画面起着一定的支配作用。视平线位置代表每一个所设计动画场景镜头中"大概机位的设计角度",这个设计角度能分析出每个镜头机位与视角的位置高低,进而分析得出是仰视、平视还是俯视,并且在最后进入具体设计稿绘制阶段时,可帮助场景设计师较为准确掌控场景透视和角色在镜头画面中的演绎关系。以下各个动画场景图中的"红线"表示镜头画面中视平线的位置。

1. 低视平线构图

低视平线构图形式处于地面一带,造成画面上对大部分物体的仰视效果。图3-31～图3-36所示为低视平线构图图例。

2. 高视平线构图

高视平线构图形式视平线高,形成视野开阔的感觉,把描绘的景物更多地展现在人们面前。图3-37～图3-42所示为高视平线构图图例。

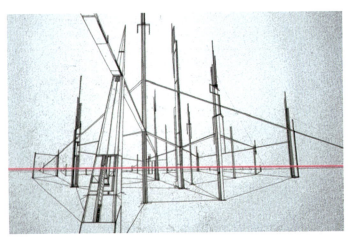

◆ 图 3-31

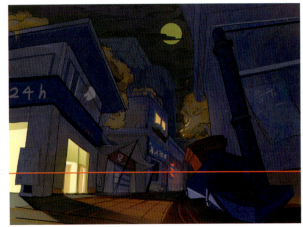

◆ 图 3-32

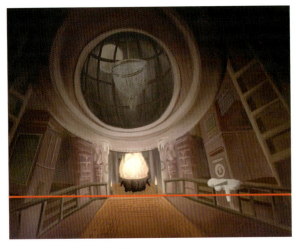

◆ 图 3-33

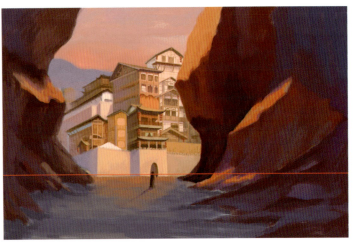

◆ 图 3-34

第 3 章　动画场景设计视平线与透视的运用

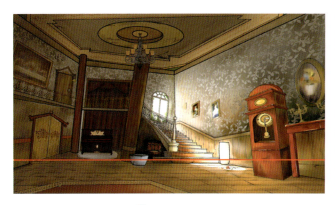

图 3-35

图 3-36

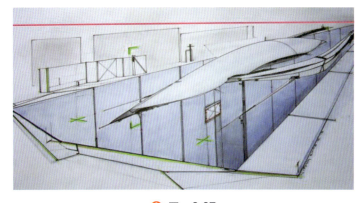

图 3-37

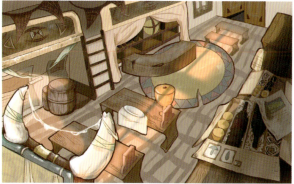

图 3-38

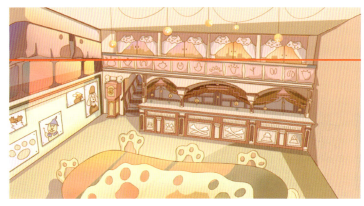

图 3-39

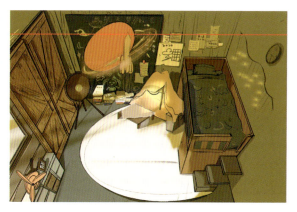

图 3-40

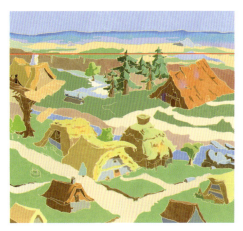

图 3-41

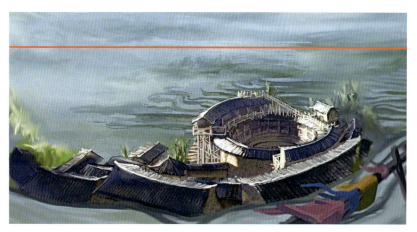

图 3-42

3．中视平线构图

视平线在镜头画面中间,造成身临其境的效果。图 3-43～图 3-48 所示为中视平线构图图例。

综上所述,透视中视平线所起到的作用,在视平线以上的物体是近大远小,视平线以下却是近小远大。视平线越高,看到地面越大,景物之间相互的遮挡越少;反之,则看到的地面越大,景物之间相互的遮挡越多。所以场景镜头画面中一切景与物透视线段消失点的变化都与视平线的运用有着直接或间接的关联。

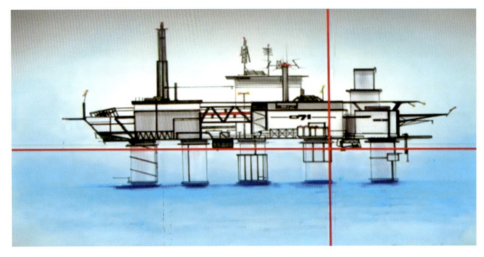

图 3-43

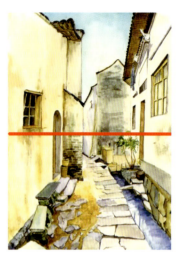

图 3-44

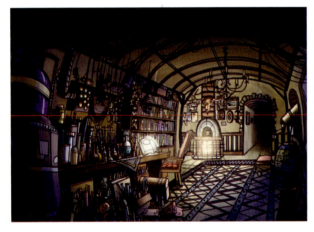

图 3-45

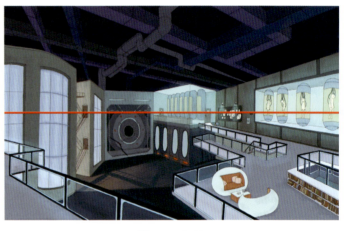

图 3-46

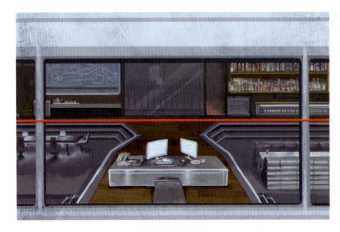

图 3-47

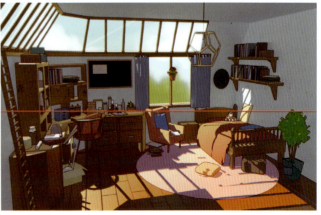

图 3-48

3.2.3 视平线与动画场景镜头的视角变化

视平线在镜头画面中位置的高低决定着镜头画面是平视、仰视或俯视等"三视"的视角变化。

1．平视

平视时视平线在画面的中间。图 3-49～图 3-54 所示为镜头画面中视角变化的平视图例。

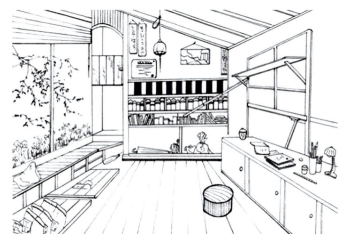

◆ 图 3-49

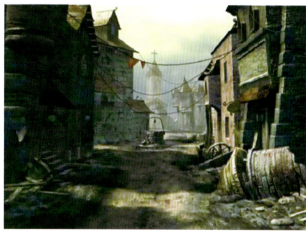

◆ 图 3-50

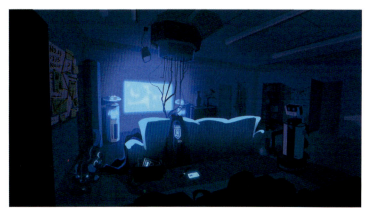

◆ 图 3-51

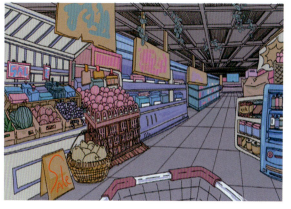

◆ 图 3-52

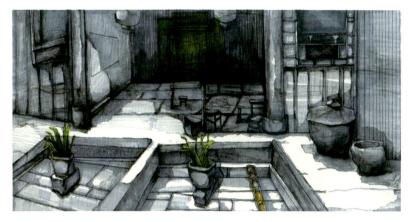

◆ 图 3-53

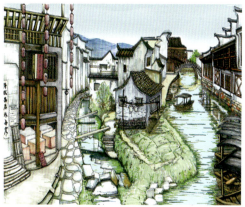

◆ 图 3-54

2．仰视

仰视时视平线在画面的下方。图 3-55～图 3-60 所示为镜头画面中视角变化的仰视图例。

图 3-55

图 3-56

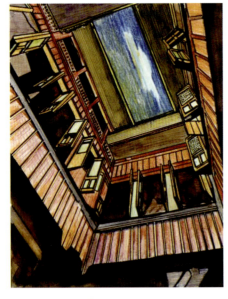

图 3-57

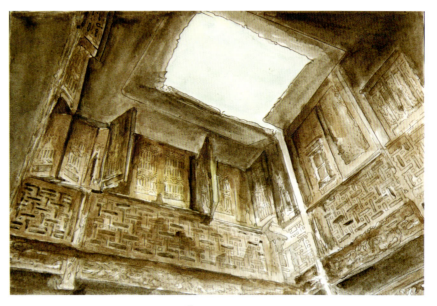

图 3-58

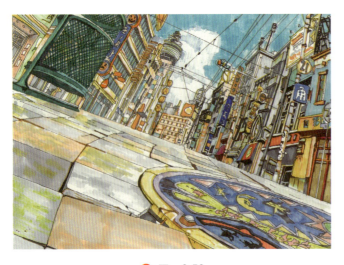

图 3-59

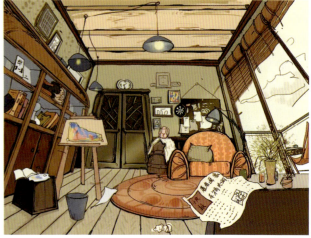

图 3-60

3．俯视

俯视时视平线在画面的上方。图 3-61～图 3-66 所示为镜头画面中视角变化的俯视图例。

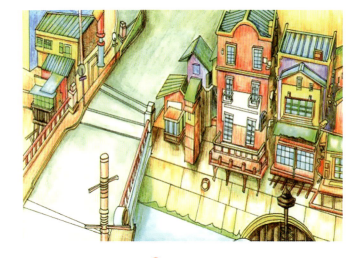

图 3-61

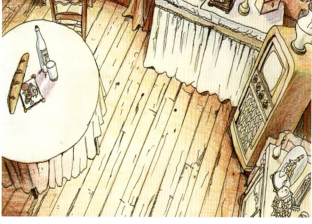

图 3-62

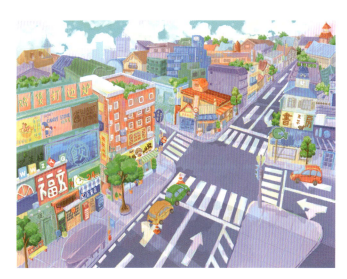

图 3-63

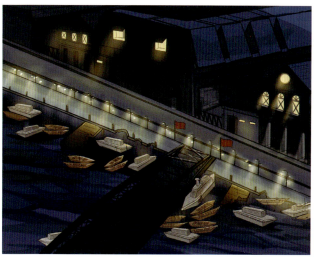

图 3-64

图 3-65

图 3-66

3.3 动画场景设计中的"线形"透视与"散点"透视

3.3.1 "线形透视"的概念和类型

线形透视也叫作几何透视。在动画场景设计中,远伸的线段,越聚越拢,会合于消失点。平行线段远伸于一点,使得路面等景物看上去近宽远窄,物体看上去近大远小,圆桌面变成椭圆形,方桌面变成梯形或扁的四边形,所有物体因位置不同而呈现轮廓变化,这种变化所形成的透视现象叫作线性透视。

线性透视是动画场景设计中用得较多的透视画法。如果在镜头画面中色彩、明暗处理都正确,但是因为线性透视处理不当,镜头画面仍然难以表达出合适的远近透视空间的纵深效果,所以线形透视是使观者识别画面空间距离最为有效的表现手法。因此,动画场景设计中所称的"透视"就是线形透视。

动画场景设计中"线形透视"的类型主要分为平行透视、成角透视、斜角透视与曲线透视四种类型。

3.3.2 平行透视的研究

1. 平行透视的概念

平行透视又称为一点透视,因为在透视的结构中只有一个透视消失点。平行透视是一种表达三维空间的方法。当观者直接面对景物,可将眼前所见的景物表达在画面之上。通过画面上线条的特别安排来组成人与物或物与物的空间关系,令其具有视觉上立体及距离的表象,这种透视有整齐、平展、稳定、庄严的感觉。图 3-67 所示为平行(一点)透视图例分析。图 3-68～图 3-77 所示为平行(一点)透视图例。

2. 平行透视线段的三种边线透视方向

平行透视线段的三种边线透视方向是垂直、水平、向心点。图 3-78 所示为平行透视线段的三种边线透视方向图例分析。

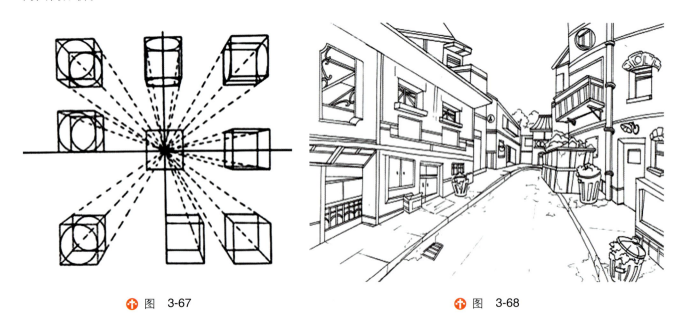

◆ 图 3-67　　　　　　　　　　　　　　　　◆ 图 3-68

第 3 章　动画场景设计视平线与透视的运用

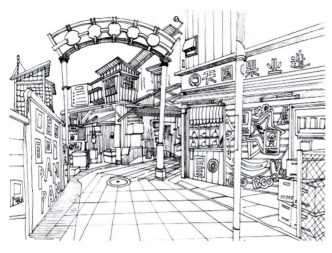

图　3-69

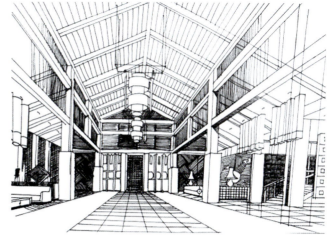

图　3-70

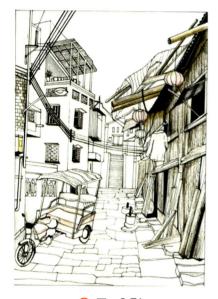

图　3-71

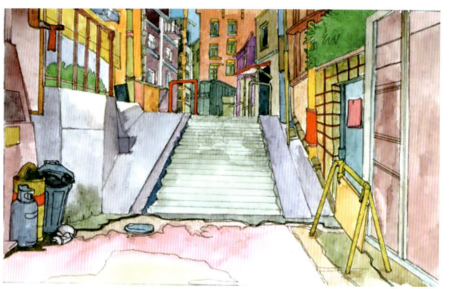

图　3-72

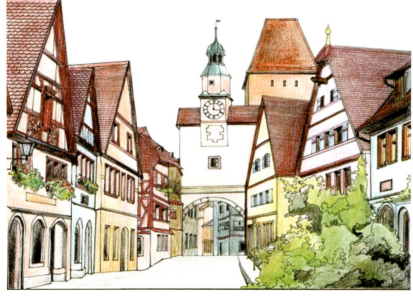

图　3-73

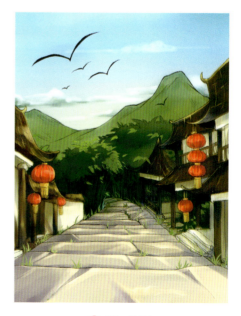

图　3-74

83

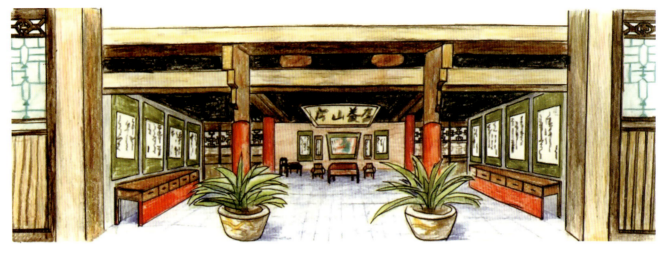

图 3-75

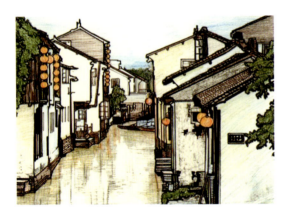

图 3-76

图 3-77

3．平行透视线段要画好向心点线段的透视方向

平行透视线段要画好向心点线段的透视方向，应该明确心点在现场中的位置，以及在镜头画面中的设定方法。

（1）在现场中确定心点的位置，需要画者视线平行于地面，垂直于墙面，如图 3-79 所示。

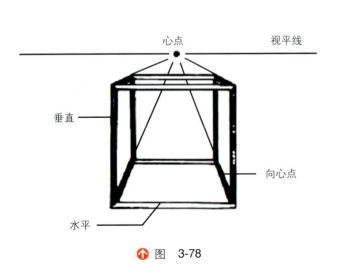

图 3-78

图 3-79

（2）取景框中心点的位置与景别纵深有关，画者在面对场景时，心点在正常视域中心，其四周所见范围相等。图 3-80 所示为正常视域图例。此外，平行透视中也有心点在镜头画面以外，这与镜头画面剪裁有关。图 3-81 所示为镜头画面剪裁确定心点位置图例。

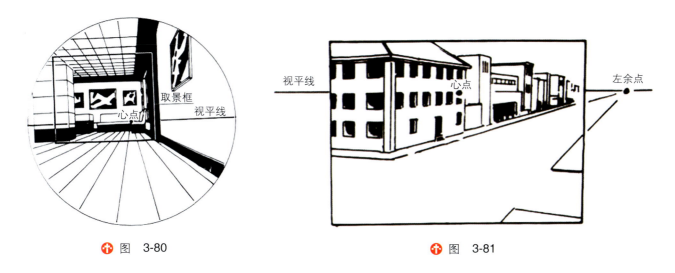

图 3-80　　　　　　　　　　　图 3-81

3.3.3　余角（成角）透视的研究

1．余角（成角）透视的概念

余角（成角）透视又称为两点透视，由于在透视的结构中有两个透视消失点，因此，余角（成角）透视让观者从一个斜摆的角度，而不是从正面的角度来观察目标物，观者看到各景物不同空间上的面块，同时也看到各面块消失在两个不同的消失点（余点）上。这两个消失点皆在水平线上。

余角（成角）透视在画面上的构成，先从各景物最接近观者视线的边界开始，景物会从这条边界往两侧消失，直到水平线处的两个消失点，这种透视能使构图变化变得丰富。图 3-82 所示为余角（成角）透视（含视角变化于其中）图例分析。

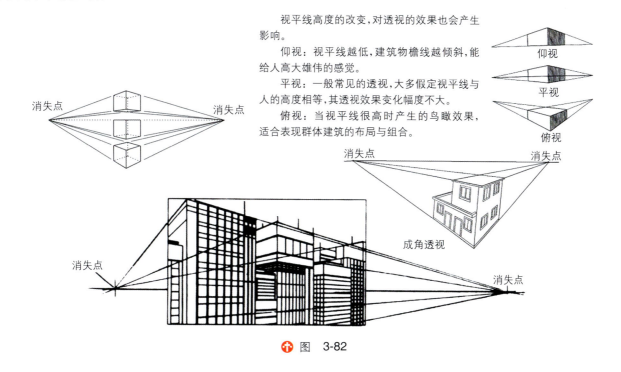

图 3-82

图 3-83～图 3-96 所示为余角（成角）透视图例。

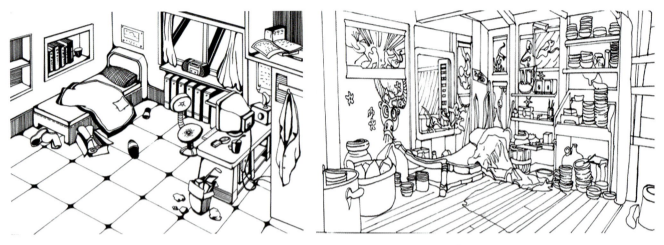

图 3-83

图 3-84

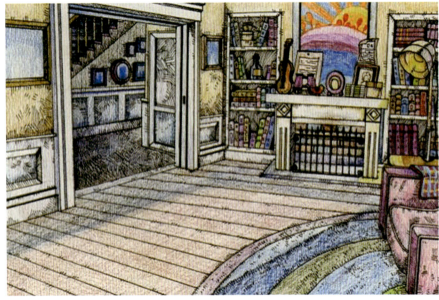

图 3-85

图 3-86

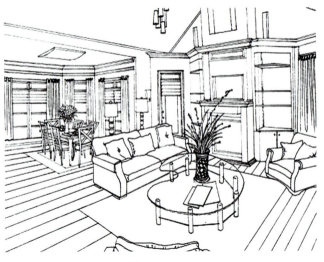

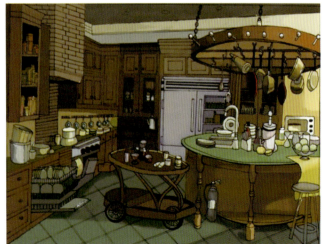

图 3-87

图 3-88

第3章 动画场景设计视平线与透视的运用

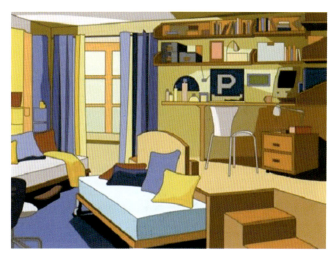

图 3-89

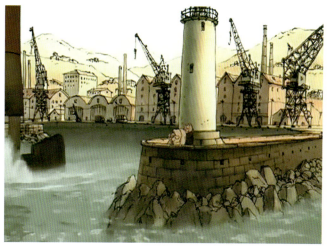

图 3-90

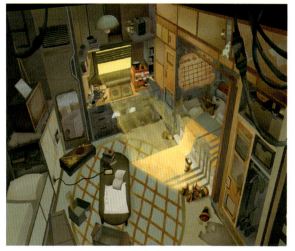

图 3-91

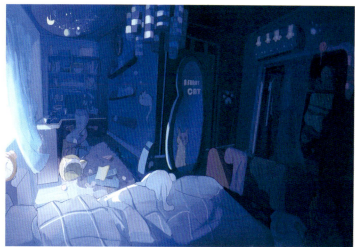

图 3-92

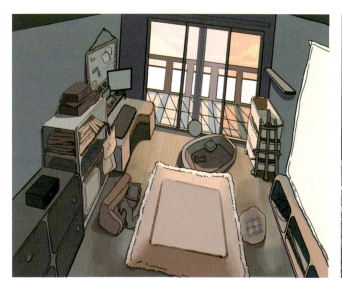

图 3-93

图 3-94

图 3-95

图 3-96

2．消失点（余点）位置的寻求方法

（1）在现场中寻求消失点（余点），是由画者眼睛引出两条同方形景物，并由两组平边线平行的视线，视线在心点左、右视平线上相交的两点，即方物的左余点和右余点的位置。图 3-97 所示为现场中的消失点（余点）图例。

（2）由目点定余点的位置方法，首先定取景框、视平线、心点和目点的位置，再寻找余点，再由余点引出线段。图 3-98 所示为由目点寻求消失点（余点）及由空间转向平面图例。

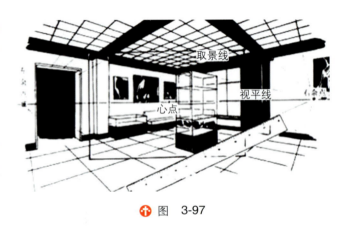

图 3-97

（3）两个余点经常一远一近，远的消失点（余点）在画纸之外，作画不便，可以用比例定向的方法，作"远消失点（余点）方向辅助线"来寻求解决。

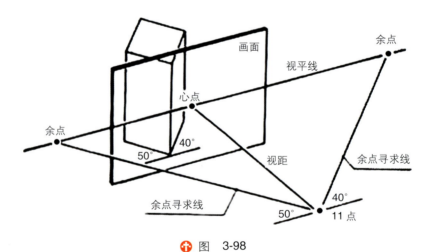

图 3-98

3．余角（成角）透视三种状态的透视特征

余角（成角）透视三种状态的透视特征分别为微动状态、一般状态、对等状态。图 3-99～图 3-107 所示为余角（成角）透视三种状态透视特征图例，其中，图 3-99～图 3-101 所示为微动状态，图 3-102～图 3-104 所示为一般状态，图 3-105～图 3-107 所示为对等状态。

第 3 章 动画场景设计视平线与透视的运用

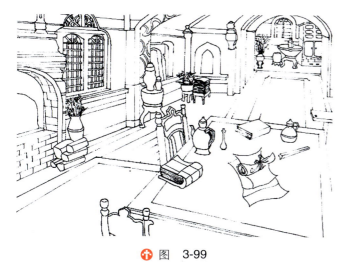

图 3-99

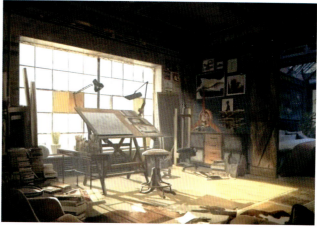

图 3-100

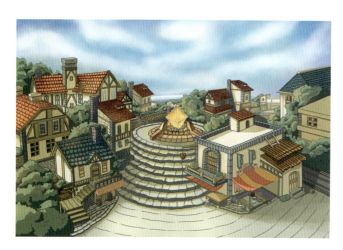

图 3-101

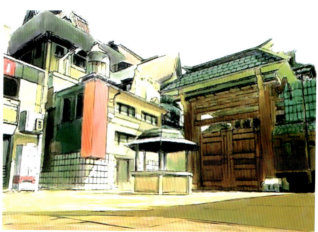

图 3-102

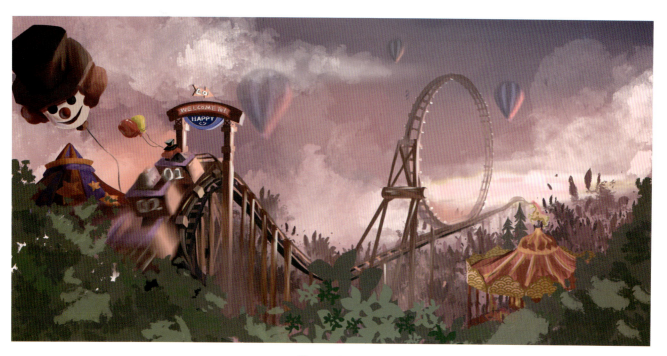

图 3-103

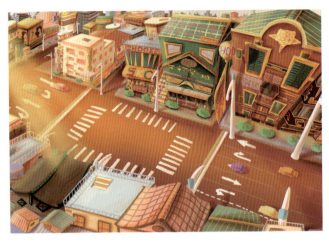

图 3-104

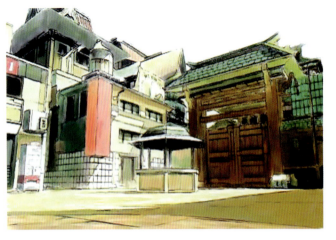

图 3-105

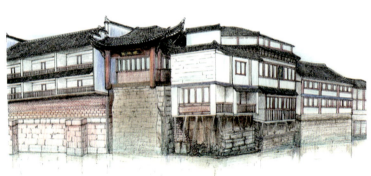

图 3-106

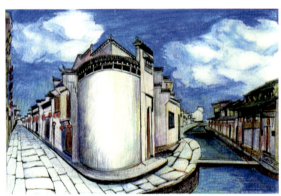

图 3-107

3.3.4 斜角（三点）透视的研究

1．三点透视的概念

斜角透视又称为三点透视，是指在画面中有三个消失点的透视现象。此种透视的形成，是因为景物没有任何一条边缘或面块与画面平行。相对于画面，景物是倾斜的。当物体与视线形成角度时，因立体的特性，会呈现往长、阔、高三重空间延伸的块面，并消失于三个不同空间的消失点上。图 3-108 和图 3-109 所示为斜角（三点）透视图例（俯视、仰视）分析。

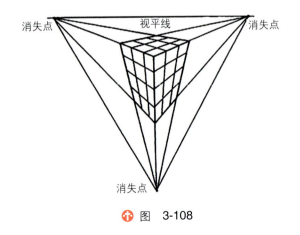

图 3-108

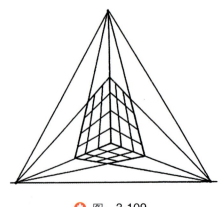

图 3-109

2. 三点透视的构成原理

三点透视是在两点透视的基础上多加一个消失点，第三个消失点可作为高度空间的透视表达，而消失点正在水平线之上或之下，如第三个消失点在水平线之上，好像物体往高空伸展，观者仰头看着物体。如第三个消失点在水平线之下，则表示物体往地心延伸，观者是垂头观看物体。三点透视多用于表现高层建筑和空间场景的俯视图或仰视图。图 3-110 所示为三点透视（含视角变化于其中）图例分析。

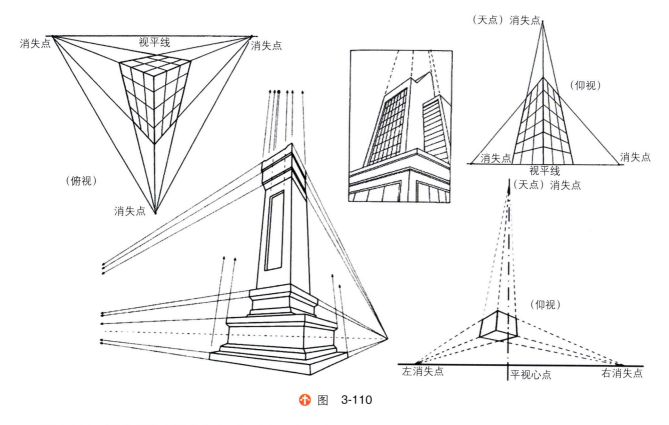

图 3-110

图 3-111～图 3-118 所示为斜角（三点）透视图例。

图 3-111

图 3-112

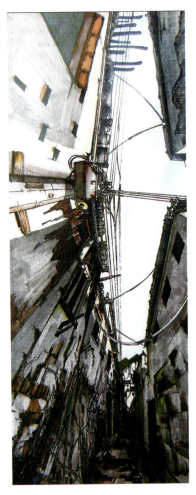

图 3-113

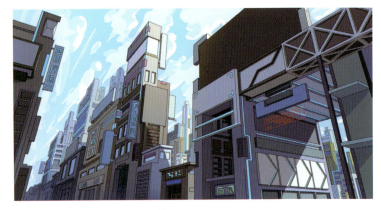

图 3-114

图 3-115

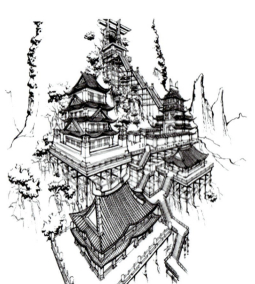

图 3-116

图 3-117

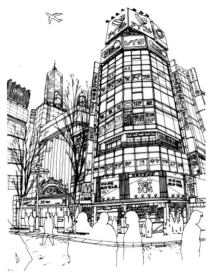

图 3-118

3.3.5 曲线透视的研究

曲线透视也叫"鱼眼"透视。曲线形的透视是在曲线上选取一系列能够确定和显示曲线形状的点,并用曲线光滑地连接起来,作出曲线上各点透视空间的表达。曲线透视能够比直线更加准确地反映我们对空间的感受。图 3-119～图 3-124 所示为曲线透视图例。

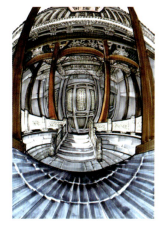

图 3-119

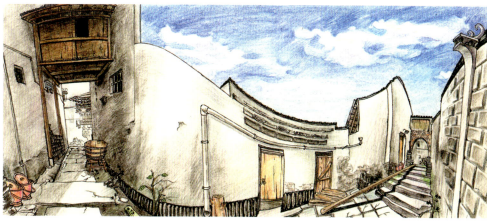

图 3-120

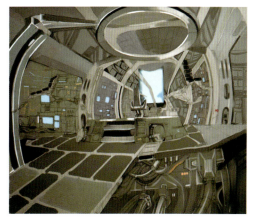

图 3-121

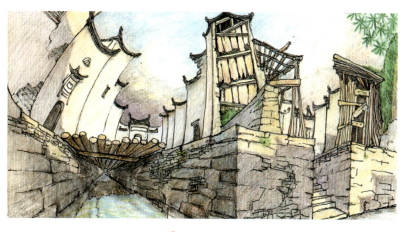

图 3-122

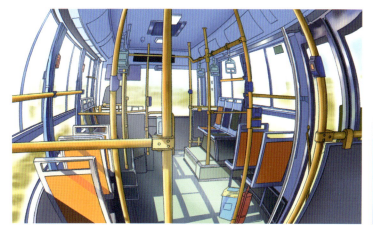

图 3-123

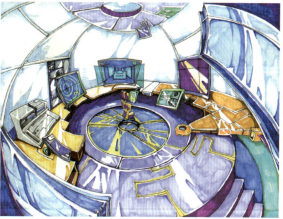

图 3-124

3.3.6 散点透视的研究

1．散点透视的概念及原理

 西洋画的透视法是画家在作画的时候，把客观物象在平面上正确地表现出来，使它们具有立体感和远近空间感，这种方法叫作焦点透视法。中国画的透视法就不同了，画家的观察点不是在固定的一个地方，也不受视域的限制，而是根据需要，移动着立足点进行观察，凡各个不同立足点上所看到的东西，都可以组织进自己的画面中。这种透视方法叫作"散点透视"，也叫"移动视点"，即不同物体有不同的消失点。图 3-125～图 3-128 所示为中国古代山水画散点透视图例。

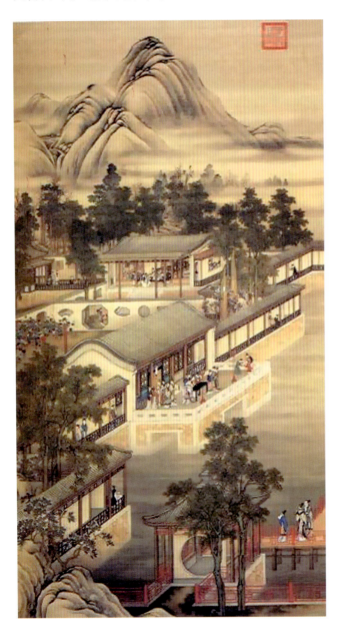

图 3-125

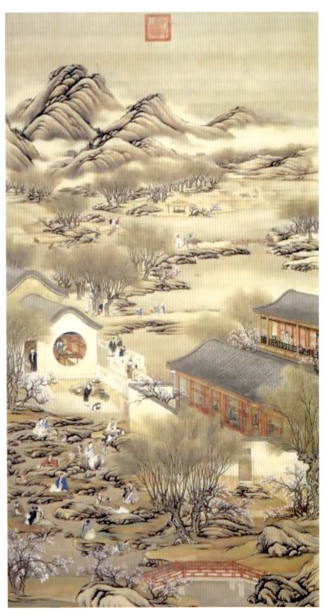

图 3-126

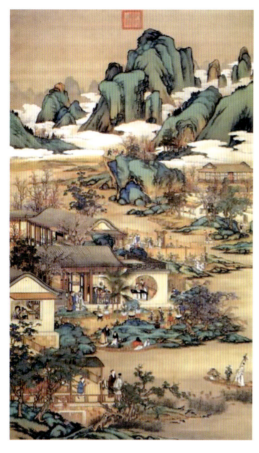

图 3-127

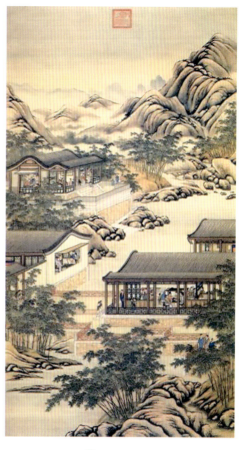

图 3-128

2．散点透视的运用

中国山水画能够表现"咫尺千里"的辽阔境界，正是运用这种独特的透视法的结果。故而，只有采用中国绘画的"散点透视"原理，艺术家才可以创作出数十米、百米以上的长卷，如宋代张择端的《清明上河图》长卷，它用散点透视的多视点原理，把古代汴京东郊以虹桥为中心的风景、人物、城郭、街道、桥梁、船只等丰富内容的场面表现在一个画面里面。如果采用西画中的"焦点透视法"，就无法达到这样的画面境界和效果了。图 3-129 所示为《清明上河图》局部图例。

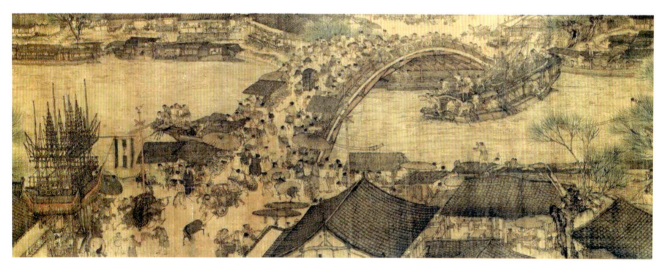

图 3-129

3．散点透视的创作

中国山水画透视法的形成有着悠久的历史。早在南北朝时期，宗炳的《画山水序》中就说："去之稍阔，则其见弥小。今张绢素以远映，则昆阆（昆仑山）之形，可围千方寸之内；竖画三寸，当千切之高；横墨数尺，体百里之迥。"他说的是用一块透明的"绢素"，把辽阔的景物移置其中，可发现近大远小的现象。这是在绘画史上对透视原理的最早论述。到了唐代，王维所撰《山水论》中，提出处理山水画中透视关系的要诀是："凡画山水，意在笔先。丈山尺树，寸马分人。远人无目，远树无枝。远山无石，隐隐如眉；远水无波，高与云齐。"可见当时山水画家都是重视透视规律的。到了宋代，中国山水画透视法已形成了完整的体系。但是直到今天，中国画仍然保持着使用散点透视的作画方法，中国画家多喜欢表现空间跨度大的山川江河，甚至想把整条长江都画到一幅画中，他们不满足于用一个焦点来束缚自己的视野，因此，中国画家多采用移动式、减距式、以大观小的散点透视法来表现无限丰富的景象。这种手法给画家带来了空间处理上的极大自由度。图 3-130 所示为以宋代王希孟的《千里江山图》作为散点透视创作图例；图 3-131～图 3-133 所示为动画场景散点透视创作图例。

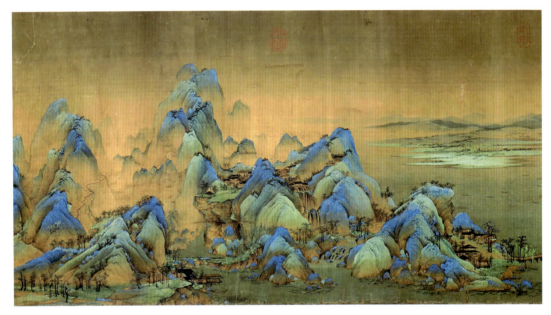

图 3-130

图 3-131

图 3-132

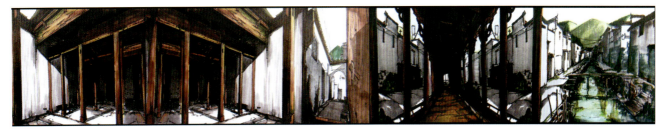

图 3-133

习题

1. 思考题

（1）如何体现透视中的强化体感和空间？

（2）如何确定平行（一点）透视中心点的位置？

（3）如何寻求余角（成角）透视中的余点（消失点）？

2. 实践题

根据给定的动画场景设计的主题或自主命题，进行平行（一点）透视和余角（成角）透视的创作。完成两种透视形式的作品各一幅。

第3章参考
场景图

第3章创作
习题

第4章 动画场景设计空间表现和镜头运动

学习目标：

1. 掌握景别的变化在动画场景设计中的运用方法。
2. 掌握动画场景设计镜头运动的原理与表现方法。
3. 熟练运用景别的变化和镜头的运动进行设计表现。

4.1 动画场景设计中空间的营造

4.1.1 空间营造在动画场景设计中的作用

动画场景的空间表现及距离的远近造成了物体虚实与色彩的变化。由于空气中的水汽、灰尘、烟雾等杂质对视线会起到阻碍的作用，景物距离越远则越模糊，因而在明暗和色彩上产生了不同的空间视觉效果。人的视觉只能看清一定距离限度内物体的形状与色彩特征，因此，同样的物体，距离越近的，色彩看起来越鲜艳、明确；而距离越远的，看起来则越灰淡，对比就越弱。正确把握景物与色彩的"近实远虚，近艳远弱"的关系，就能更好地处理画面的深度空间感。图4-1～图4-5所示为景物与色彩的关系图例。

景别运用与镜头运动

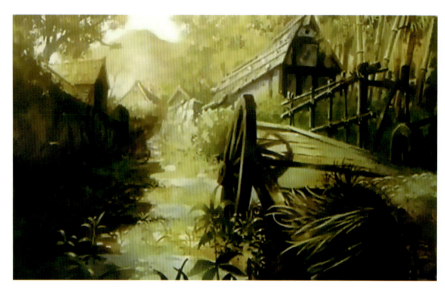

图 4-1

第 4 章 动画场景设计空间表现和镜头运动

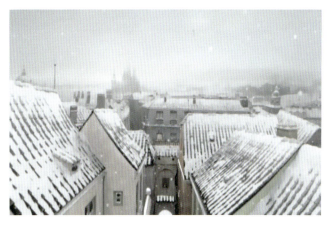

图 4-2

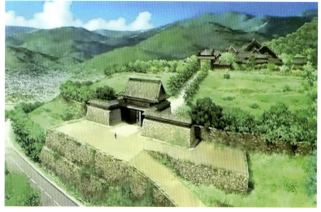

图 4-3

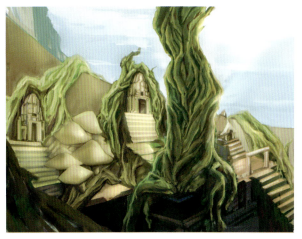

图 4-4

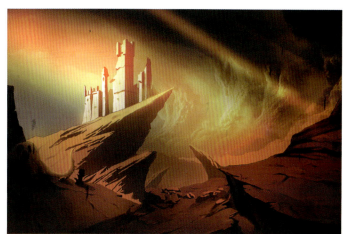

图 4-5

4.1.2 景深在动画场景中的作用

所谓景深，就是指场景前后的距离，加强场景的深度感，在视觉效果上拉开了距离，可以有效地增强景深的空间感。景深的控制在动画场景设计中有着举足轻重的地位，它能直接影响动画场景主题的突出，以及镜头画面的整体效果的层次感。图 4-6～图 4-9 所示为景深的图例。

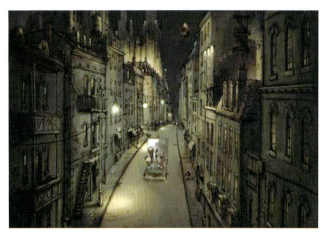

图 4-6

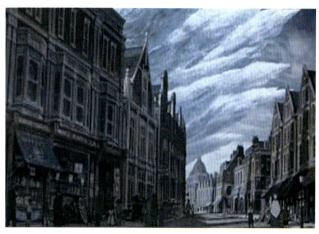

图 4-7

99

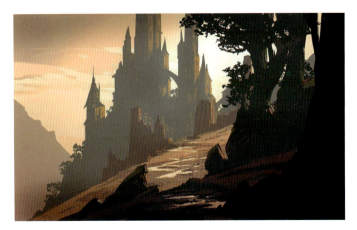

图 4-8

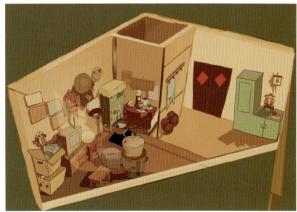

图 4-9

4.1.3 动画场景空间的分类

1. 室内空间景物

动画场景设计中，室内空间景物是被包围在形体内部的空间，它是一种较为封闭的空间环境。它可以分为私人空间场所和公共空间场所两种类型。私人空间场所是指以居家为背景的空间，如卧室、厨房、书房、卫生间、阁楼、餐厅等空间，以及办公室、工作室、私人密室等活动空间。公共空间场所是指非个人拥有，人们公用或共享的活动空间，如剧场、超市、大饭店、会议室、图书馆、公共教室、礼堂等空间场所。图 4-10～图 4-15 所示为室内空间景物图例。

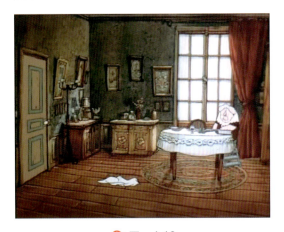

图 4-10

图 4-11

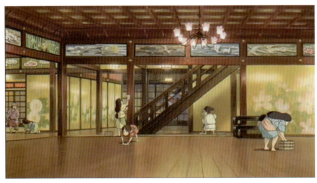

图 4-12

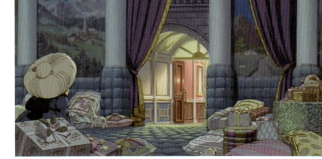

图 4-13

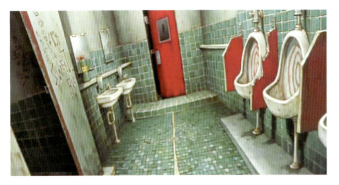

图 4-14

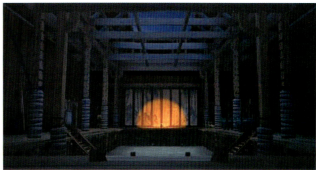

图 4-15

2．室外空间景物

室外空间景物包括自然环境、生活环境等，以及在建筑房屋内部之外的一切自然和人工场景。其特点是具有真实、自然以及浓厚的生活气息，有利于表现地方色彩或民族特色，例如，宫殿庙宇、亭台楼阁、工地厂房、车站码头、街道广场、森林河谷等场景空间。动画场景设计是设计者完全主观设计出的场景空间，它既可以用二维绘制，也可以用三维虚拟建构，还可以将两者结合设计，所以在场景设计和设置上有很大的自由灵活性和独创的可能性。这部分场景在动画影片的使用率很高，因此，设计者在充分发挥想象的同时，也要根据剧本及主题的需要来考虑镜头画面中景物的安排和搭配。图 4-16～图 4-21 所示为室外空间景物图例。

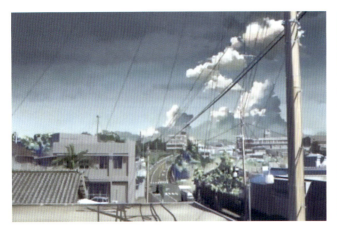

图 4-16

图 4-17

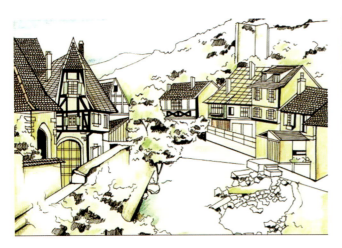

图 4-18

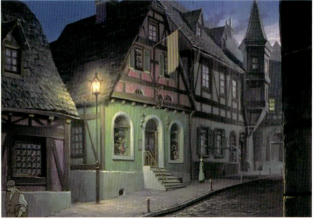

图 4-19

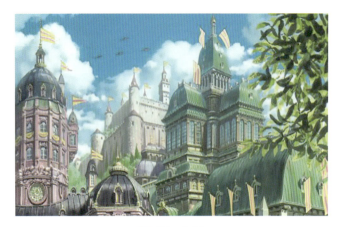

图 4-20

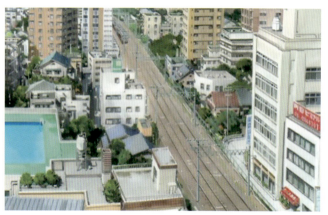

图 4-21

3．内外景结合

内外景结合是将内景和外景置于同一个空间中，为便于故事情节的展开，需要内景和外景之间的转换。它是室内空间景物和室外空间景物结合在一起的场景，属于场景设计中的组合式场景样式。其特点是内外兼顾，结构较为复杂，富于变化，空间层次丰富，视觉镜头画面上有冲击力，适用于不同的空间层次的展现和表演。图 4-22～图 4-27 所示为内外结合景图例。

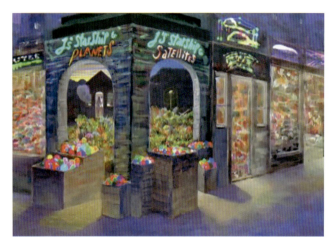

图 4-22

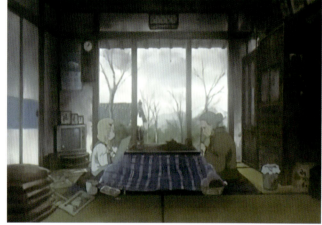

图 4-23

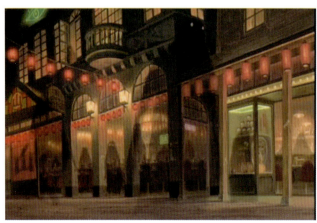

图 4-24

图 4-25

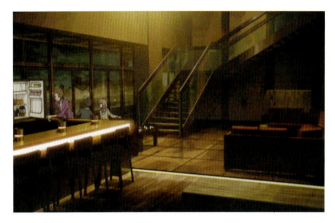

图 4-26

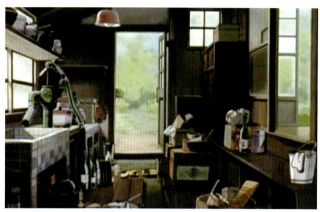

图 4-27

4.2 动画场景设计中景别的运用

4.2.1 景别的概念

景别是指被摄主体景物和镜头画面形象,在画框内所呈现的范围大小,由于摄影机与被摄景物的距离不同,造成被摄景物在镜头画面中所呈现出的范围大小有所区别。

4.2.2 景别的作用

在影视片中,导演和摄影师利用复杂多变的场面调度和镜头调度,交替地使用各种不同的景别,可以使影片剧情的叙述、人物思想感情的表达、人物关系的处理更具有表现力,从而增强影片的艺术感染力。景别有如下几点作用。

首先,景别的变化带来了视点的变化,它能满足观众从不同视距、不同视角观看景物的心理要求。其次,景别的变化使得画面被摄主体景物的范围发生变化,它使画面再现或表现被摄对象时具有了更加明确的指向性。再次,景别的变化是形成影片节奏变化的重要因素之一。最后,两极景别是对被摄景物和物体超比例、超距离的表现,具有某种移情作用。两极景别分别是大远景和大特写,但是两极场景的景别在影片中极少显现,故而更多是作为"提点"剧情特定情节需要的时候,才被拿来运用。

4.2.3 景别的种类

动画影片中所用的主要景别有大远景、远景、全景、中景、近景、特写、大特写等景别。同时根据视平线运用所形成的三视(仰视、平视、俯视)变化,则可以进一步促进景别运用在动画剧情展现上,形成镜头丰富的变化效果。

1. 大远景

大远景是指被摄主体处于画面空间的远处,与镜头中包含的其他环境因素相比极其渺小,主体物会被前景物件所遮蔽,甚至短暂淹没。大远景是用广角镜头拍摄一个辽阔区域,通常是由高角度拍摄的画面,用来作为定场镜头或提示宽广开阔的空间。图 4-28 ~ 图 4-30 所示为大远景图例。

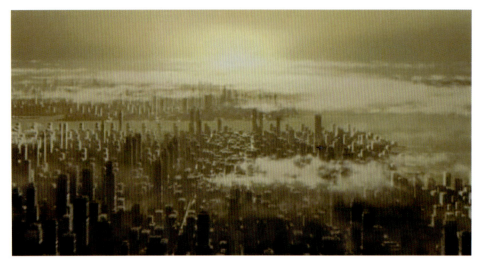

图 4-28

图 4-29

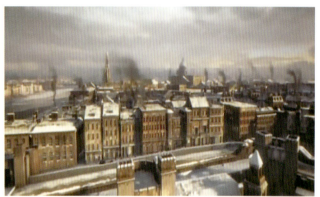

图 4-30

2. 远景

远景是相对于大远景的画面而言。镜头摄取远距离的场景或人物,画面广阔深远,空灵抒情,场面恢宏,这样的画面称为远景。远景与大远景的区别并非显著,只是在这样的景别中,主要被摄对象在画幅中的比例有所增大,一般情况下,人物在画面中的比例大约为画幅高度的一半。这样,虽然整个画面还是以远处的景物为主,但是由于主体的视觉重要性增强,那么我们完全可以根据不同的构图方式和表达目的来决定画面中的主体到底是人物还是景物。远景画面并不像大远景那样强调画面的独立性,而是更强调环境与人物之间的相关性、共存性以及人物存在于环境中的合理性。在这一景别中,画面主体视觉突出,除了光影、色阶、明暗、动势关系的强调外,还需要注意构图形式的作用。图 4-31~图 4-33 所示为远景图例,图 4-34~图 4-36 所示为远景中仰视、平视、俯视"三视"图例。

3. 全景

全景是指摄取人物全身或相对的场景全貌的画面。全景是动画场景创作中的重点和难点所在。全景主要表现人物与环境、景物的关系,以及人与人的交流等。这种景别画面让观众看到角色的全身动态,以及所处的空间环境,在视觉效果上较为开阔。图 4-37~图 4-39 所示为全景图例,图 4-40~图 4-42 所示为全景中仰视、平视、俯视"三视"图例。

第 4 章 动画场景设计空间表现和镜头运动

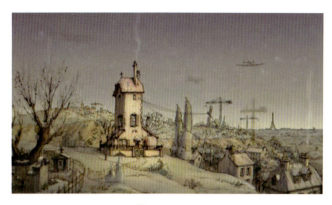

图 4-31

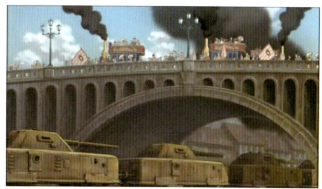

图 4-32

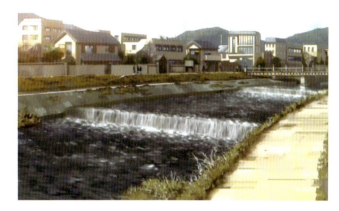

图 4-33

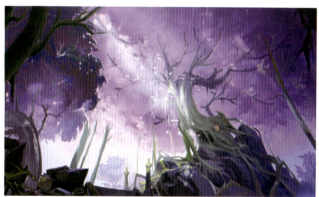

图 4-34

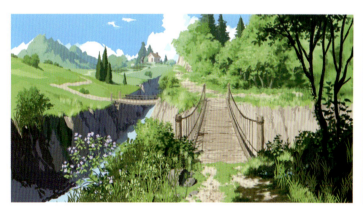

图 4-35

图 4-36

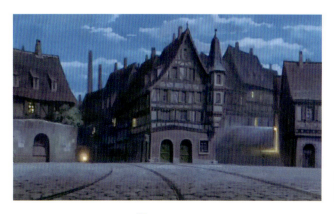

图 4-37

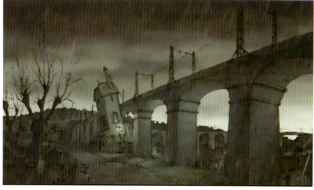

图 4-38

图 4-39

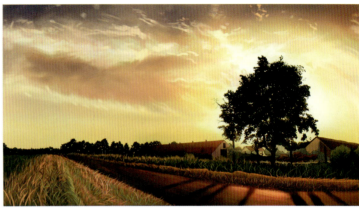

图 4-40

图 4-41

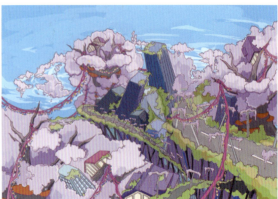

图 4-42

4．中景

　　中景是指摄取人物膝盖以上部分所表现的镜头画面。中景在视距上比近景稍远，能为演员提供较大的活动空间，不仅能使观众看清人物表情，而且有利于显示人物的形体动作。中景由于取景范围较宽，可以在同一画面中拍摄几个人物及活动，因此有利于交代人与人之间的关系。中景在影片中占有较大比例，大部分用于须识别背景或交代出角色动作路线的场合。中景的运用，不但可以加深画面的纵深感，表现出一定的环境、气氛，而且还可以通过镜头的组接，把某一冲突的经过叙述得有条不紊，因此常用以叙述剧情，适合表现人物之间的谈话和情感的交流，也可以用以表现幅度较大的运动场面。图4-43～图4-45所示为中景图例，图4-46～图4-48所示为中景中"三视"图例。

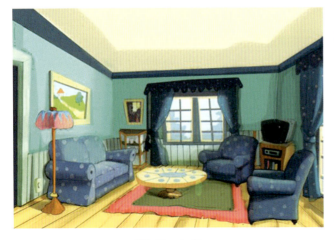

图 4-43

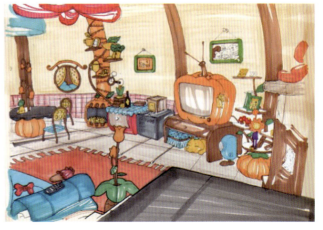

图 4-44

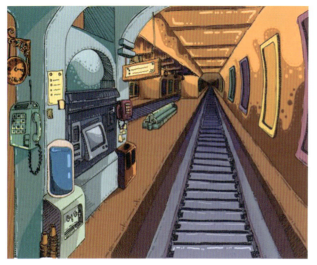

图 4-45

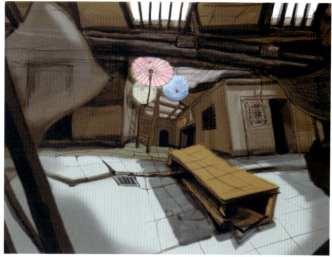

图 4-46

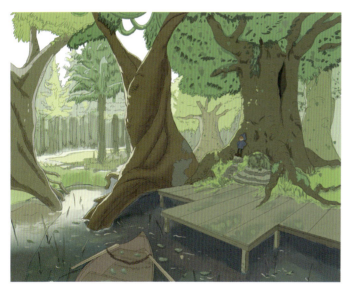

图 4-47

图 4-48

5．近景

近景是指展示人物腰部以上的部分或物体局部的画面。近景适合表现人物面部神态和情绪，着重刻画人物性格。近景在表现人物时，近景画面中的人物占据一半以上的画幅，这时，人物的头部，尤其是眼睛，将成为观众注意的重点。因此，近景也是将人物或被摄主体推向观众眼前的一种景别。

在近景画面中，环境空间被淡化，处于陪衬地位，我们可选择利用一定的手段将背景虚化，这时背景环境中的各种造型元素都只有模糊的轮廓，这样有利于更好地突出主体部分。

在创作中，我们又经常把介于中景和近景之间的画面称为"中近景"。这种景别不是常规意义上的中景和近景，一般情况下，处理这样景别的时候，是以中景作为依据，还要充分考虑对人物神态的表现。正是由于它能够兼顾中景的叙事和近景的表现功能，故这样的景别越来越多地被采用。图4-49～图4-51所示为近景图例，图4-52～图4-54所示为近景中仰视、平视、俯视"三视"图例。

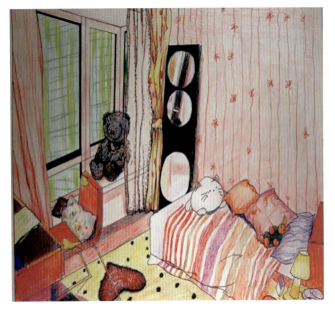

图 4-49

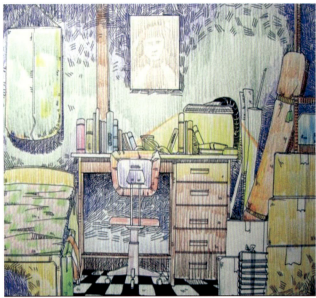

图 4-50

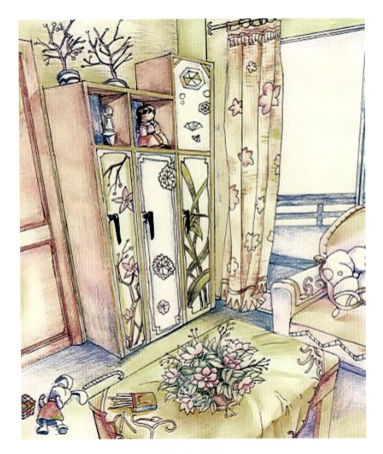

图 4-51

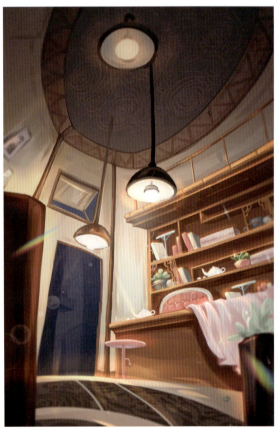

图 4-52

6．特写

特写是指在画面中只表现人物的头部、肩部或景物的一个局部。特写展示的是人物肩部以上的头像或某些拍摄对象的细微结构，一般是对人物或景物近距离的拍摄。特写可拉近被摄对象与观众之间的距离，使观众仿佛置身于事件之中，很容易产生交流感。在画特写画面时，主体周围环境的特征已不明显，背景已无大作用，所以在画

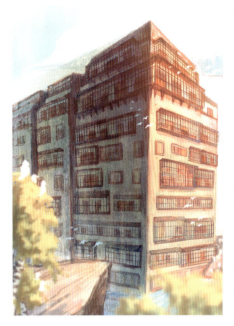

图 4-53

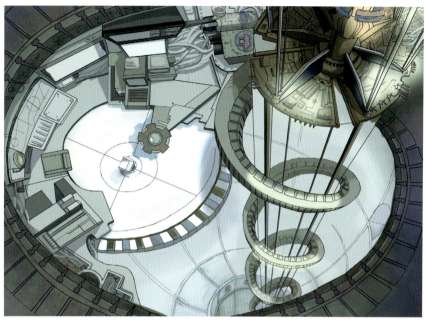

图 4-54

面处理上,应力求简洁,让主体人物始终处于画面结构的主导位置。同时,在画特写画面时,构图应该力求饱满,对形象的处理宁大勿小,空间范围宁小勿空。图 4-55～图 4-57 所示为动画影片《飞屋环游记》《哆啦A梦》《冰河世纪》的特写图例。

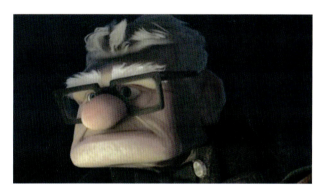

图 4-55

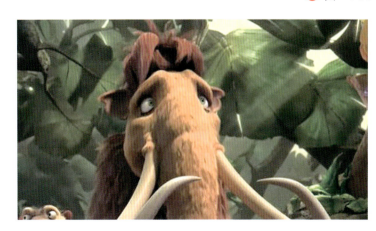

图 4-56

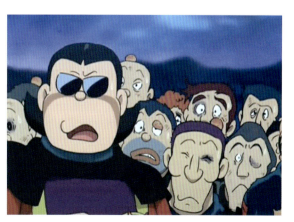

图 4-57

图 4-58～图 4-60 所示为场景中景物与空间关系的"特写"图例。

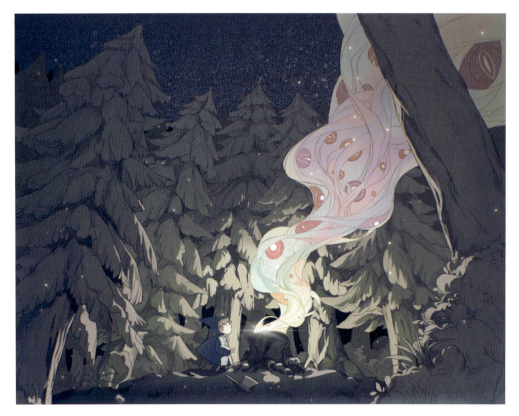

图 4-58

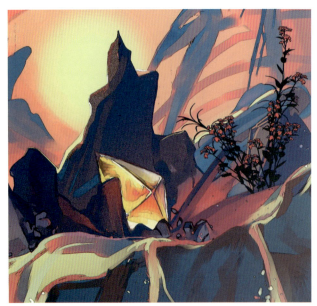

图 4-59

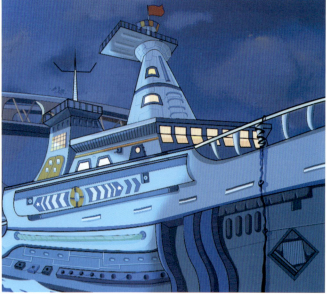

图 4-60

7. 大特写

大特写又称"细部特写",是指把拍摄对象的某个细部拍得占满整个画面的镜头。取景范围比特写更小,因此所表现的对象也被放得更大。这种明显的强调作用和突出作用,使大特写和特写一样成为电影艺术独特的表现手段,具有极其鲜明、强烈的视觉效果。在一部影片中这类镜头如果太长、太多,也会减弱其独特的感染作用。图 4-61 和图 4-62 所示为动画影片《冰河世纪》中的大特写图例。

图 4-61

图 4-62

4.3 镜头的运动在动画场景设计中的运用

4.3.1 镜头的概念

镜头在影视中是指两个方面。一方面是指电影摄影机、放映机用以生成影像的光学部件,这种光学部件由多片透镜组成;另一方面是指从开机到关机所拍摄下来的一段连续的画面,或两个剪接点之间的片段,也叫一个镜头。

这两点是两个完全不同的概念,为了区别两者的不同,常把第一个称为光学镜头,把第二个称为镜头画面。影视中所指的镜头,并非物理含义或者光学意义上的镜头,而是指承载影像并能够构成画面的镜头。

镜头是组成整部影片的基本单位。若干个镜头构成一个段落或场面,并由若干个段落或场面构成一部影片;另外,镜头也是构成视觉语言的基本单位,它是叙事和表意的基础。在影视作品的前期拍摄中,镜头是指摄像机从启动到静止期间不间断摄取的一段画面总和;在后期编辑时,镜头是两个剪辑点间的一组画面;在完成片中,一个镜头是指从前一个光学转换到后一个光学转换之间的完整片段。

普通的影视作品和动画影片在制作上有着本质的区别。普通的影视作品是用摄影机连续拍摄,形成连续放映的镜头画面;而动画片则是采用逐格拍摄和逐帧扫描的形式,制作成为单幅的镜头画面,再由放映机连续放映所形成的活动影像,它可以分为固定镜头和运动镜头。

4.3.2 景别镜头的组接法

景别镜头的组接法具体有前进、悬念、循环、跳跃四种镜头组接的表现方法。前进式镜头的组接法由远景—全景—中景—近景—特写等递减式景别组成,此镜头组接法从整体到局部展示某一角色动作和剧情事件,给人视觉及心理越来越强的感觉。悬念式镜头的组接法由特写—近景—中景,再由特写—近景拉到中景以至全景来具体呈现,此镜头组接法从局部到整体,突出了局部人、景、物,给人产生越来越压抑的感觉。循环式镜头的组接法由前进式+悬念式(也称为后退式)组成,此种景别的镜头组接法,以相关景别镜头循环展现来表现,并随着剧情的不断深入可对观者造成情绪上的起伏状态。跳跃式镜头的组接法由特写—全景、全景—特写等大景别跨度来表现,此景别镜头的组接法可以根据内容需要任意变换景别,运用"两极"镜头的方法能产生急剧的视觉跳跃性,强烈刺激观者的视觉性并形成振奋情绪之感。

4.3.3 动画场景设计的规格

1．动画场景画幅的规格

动画场景画幅的规格受到电视屏幕规格的影响。动画设计一般依据规格框上面的尺寸来确定每个镜头设计稿的大小比例。图4-63所示为美术电影厂使用的规格框,图4-64～图4-66所示为其他各种规格框图例。

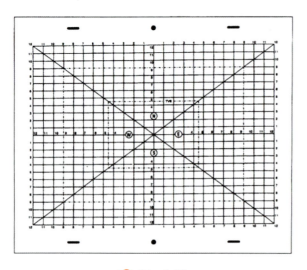

图 4-63

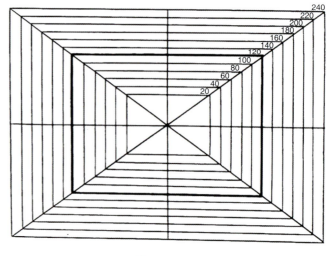

图 4-64

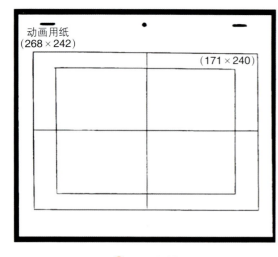

图 4-65

图 4-66

虽然随着"无纸动画"的发展,大量动画场景绘制都依靠相关软件来板绘完成,但是规格框依然可以帮助设计师参考景别的大小来确定场景镜头的比例。

2．电视屏幕宽高比

普通电视是4∶3,高清电视屏幕是16∶9。

3．电影银幕宽高比

普通银幕是1∶1.38,遮幅银幕(假宽银幕)是1∶1.66或1∶1.85,宽银幕是1∶2.35(宽银幕根据屏幕的比例拉伸)。

第4章 动画场景设计空间表现和镜头运动

4．动画背景常用规格

动画背景常用规格为12、14、16。还有些特殊规格,如上下推拉、左右推拉、上下左右摇镜、斜拉镜头。动画场景的图像大小是根据电视的清晰度定制的,一般电视片达到72dpi即可,电影片要达到300dpi。对质量要求比较高的影片,需要根据实际要求来决定。

（1）PAL：PAL制式是原联邦德国在1962年指定的色彩电视标准,每秒25帧,电视标准分辨率为720像素×576像素,画面宽高比为4：3（用于德国、英国、新加坡、中国（含香港地区）、澳大利亚、新西兰等国）。

（2）NTSC：电视标准,每秒29.97帧（简化为30帧）,电视标准分辨率为720像素×486像素,画面宽高比4：3。

（3）HDTV：HDTV每秒24帧、25帧或30帧逐行扫描,或每秒50帧与60帧画面隔行及逐行扫描,主要分辨率为1280像素×720像素逐行扫描、1920像素×1080像素隔行扫描、1920像素×1080像素逐行扫描三种。其画面宽高比为16：9,HDTV是DTV标准中最高的一种。

5．不同景别使用的规格框

大远景、远景和全景镜头使用11或12规格框,中景和近景镜头使用8或9规格框,特写和大特写镜头使用6或7规格框。图4-67所示为不同景别使用的规格框大小。

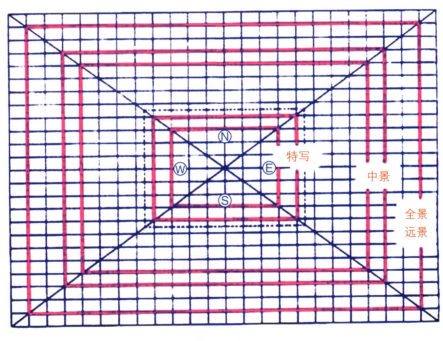

图 4-67

4.3.4 固定镜头和运动镜头

1．固定镜头

固定镜头是指在拍摄一个镜头的过程中,摄影机机位、镜头光轴和焦距都固定不变,而被摄对象可以是静态的,也可以是动态的。其核心点就是画面所依附的框架不动。用固定镜头拍摄类似于人的静观,既是一种比较深入的观察,又带有比较强的客观色彩。固定镜头拍摄的景物场景在节目中担负介绍环境、转场交代等作用。

2．运动镜头

运动镜头的拍摄要点主要在移动摄像上面。移动摄像主要分为两种拍摄方式,一种是摄像机安放在各种活动的物体上;另一种是摄像者肩扛摄像机,通过人体的运动进行拍摄。这两种拍摄形式都应力求画面平稳并保持画面的水平,就是在一个镜头中通过移动摄像机机位,或者改变镜头光轴,或者变化镜头焦距所进行的拍摄。通过这种拍摄方式所拍到的画面称为运动画面。如推、拉、摇、移、跟、升降摄像和综合运动摄像形成的推镜头、拉镜头、摇镜头、移镜头、跟镜头、升降镜头和综合运动镜头等。

动画作品中的画面镜头是指能够承载影像、构成画面的镜头。这些镜头是组成整部影视作品的基本单位。动画的运动镜头中,角色的运动与背景之间有两种不同关系:一种是动体在一固定位置循环运动或过场运动,而背景作平移或直移的运动;另一种是动体与背景同时运动,这种镜头没有透视远近变化。推、拉、摇的镜头有镜头角度变化、进深变化和透视变化。第二种关系又产生两种形式:一是单纯的角色运动,背景不动,此时的角色运动有透视变化;二是背景和角色同时都运动。原画设计此类镜头时,要考虑到基本透视原理和背景长度。

4.3.5　镜头的推、拉、摇、移、跟、升、降和综合运用

1．推镜头

推镜头是动画拍摄制作中常用的手法之一。拍摄时,将镜头向前推近,突出想要表达的中心角色或者景物等。推镜头可以起到加强视觉效果的作用,同时,推镜头也可以连续展现角色动作的变化过程,逐渐从形体动作推向脸部表情或动作细节,有助于揭示角色的内心活动。

推镜头的过程中镜头向被摄物体的方向推进,逐渐逼近对象,画面空间不断变小,形成由大景别向小景别连续递进的过程,因而推镜头应有明确的推进目标及落幅形象。推镜头的特点是可以通过一个镜头使观者了解整体与局部的关系、主体与环境的关系。推镜头能将观众的视线由全貌逐渐推移到所要表现形象的局部或细节上,因此又具有突出重点的作用和功能。此外,推镜头速度的快慢,会给观众造成不同的视觉效果和心理感受。如急推镜头会给人一种急促、奔涌的感觉;慢推镜头则有平稳、舒缓的感受。如图4-68所示,图中三个"红框"由大及小,表示镜头不断推进变化。

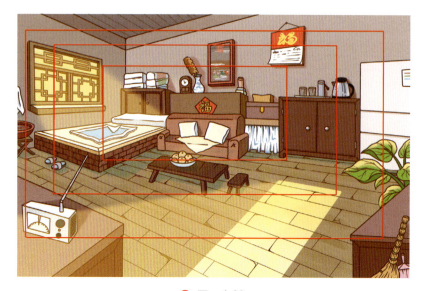

图 4-68

图 4-69 和图 4-70 所示为推镜头图例。

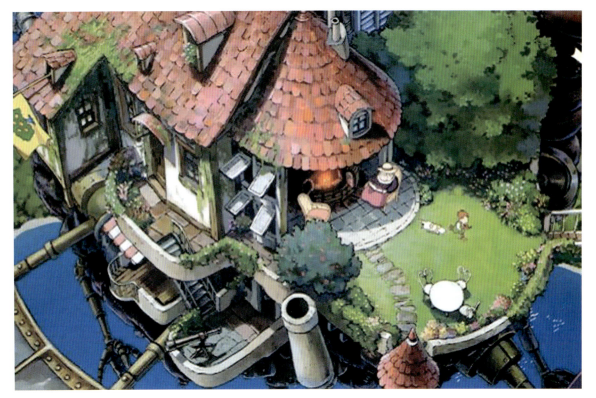

图 4-69

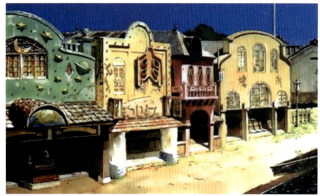
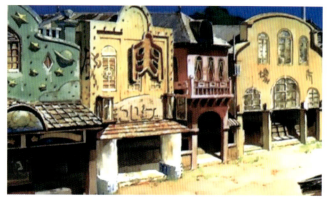
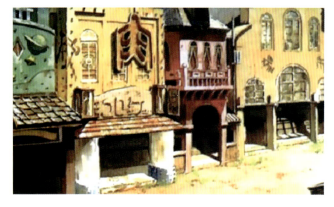
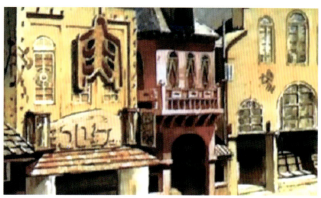

图 4-70

2．拉镜头

拉镜头是摄像机逐渐远离被摄主体，或变动镜头焦距使画面框架由近至远与主体拉开距离的拍摄方法。它与推镜头方向相反，由镜头逐渐由后向前移动拍摄，画面中主体形象的视觉信息随着镜头的远离而逐渐减弱。拉镜头是由较小景别向较大景别连续不断递进、渐变的过程。拉镜头的特点是画面随着镜头的拉远视野范围逐渐扩展，背景范围越来越大，主体形象越来越小，当镜头落幅使观者看到事物全貌时，有一种令人豁然开朗的感觉。

拉镜头分为起幅、拉出与落幅三部分。在使用拉镜头时，起幅中的主体形象会越来越弱，逐渐远去，为了不分散观众的视线，在拉镜头的过程中，应保持主体形象处于画面的重要位置。由于拉镜头有退出感，因而在故事某个段落结尾处常会用到它。如图 4-71 所示，图中三个"红框"由小及大，表示镜头不断拉出时的变化。

第 4 章 动画场景设计空间表现和镜头运动

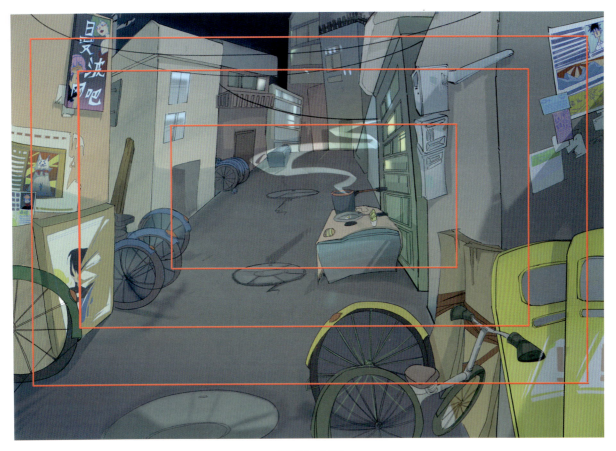

图 4-71

图 4-72 和图 4-73 所示为拉镜头图例。

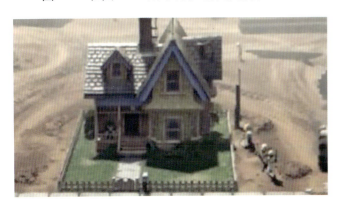

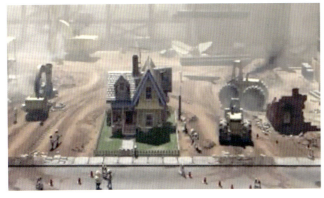
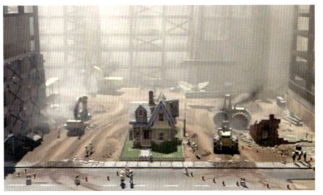

图 4-72

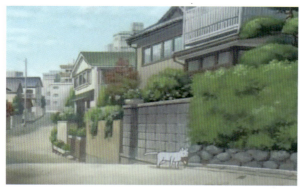
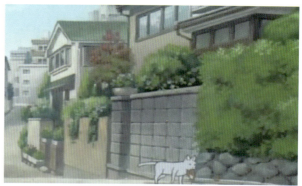
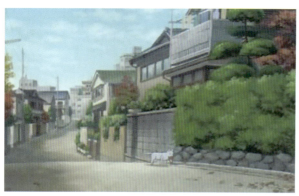
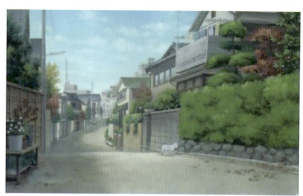

图 4-73

提示：

推拉镜头的种类如下。

（1）中心推拉镜头：中心推拉镜头是按照动画规格框的标准，向中心推进或拉出镜头，其规格是由大到小，或由小到大，这种镜头也称为正中心推拉镜头。

（2）偏中心推拉镜头：偏中心推拉镜头是只按照规格框的标准大小推拉镜头，但不按照规格框的中心位置来推拉镜头。这种推拉镜头的方法使得镜头画面变化丰富。

3．摇镜头

摇镜头是指把摄影机固定在一个位置上，摄影机机位不动，原地旋转方向，像转头一样由左至右，或由右至左，改变观众的视角。即视点不变，而视向边拍边改变。摇镜头的摄影机身通过水平、垂直、旋转等运动方式进行拍摄，它可以连续不断地展现环境，丰富背景的变化，扩大空间范围，随人物运动，有烘托情绪与气氛等多种艺术效果。

摇镜头是一种常见的镜头运动形式，对于表现的空间和形象，能够依次连续地出现，因而能客观地表现空间的整体性。摇镜头的范围最大是 360°，摇的方向不同，视觉效果也不尽相同。作水平方向摇，是一幅横卷的画面；作垂直方向摇，则是一幅纵卷画面。摇镜头除了具有扩大展示空间的作用外，还具有搜索画面景物的功能。图 4-74～图 4-77 所示为摇镜头示例图例，分别为：机位摆放镜头画面顶部的摇镜头，左右跟摇镜头，180°机位在中间的上下摇镜头，180°机位在中间的左右摇镜头。

（1）摇镜头的类型。包括三种类型。

① 跟摇镜头。跟摇镜头是将摄影机的三脚架固定在一个位置上，使得镜头左右摆动。跟摇与跟拍不同，它是将摄影机三脚架固定在一个位置上，使镜头左右摆动，追随运动中的被摄物体。跟摇时背景和运动物体必定产生透视变化。图 4-78～图 4-80 所示为跟摇镜头图例。

第 4 章　动画场景设计空间表现和镜头运动

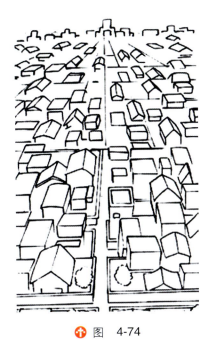

图　4-74

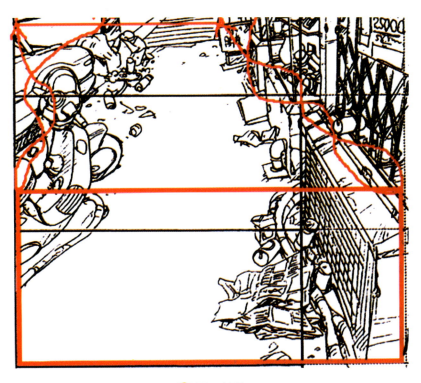

图　4-75

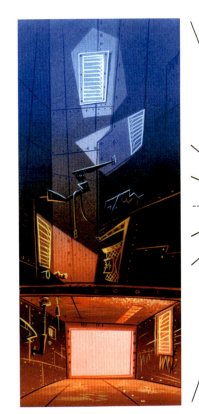

图　4-76

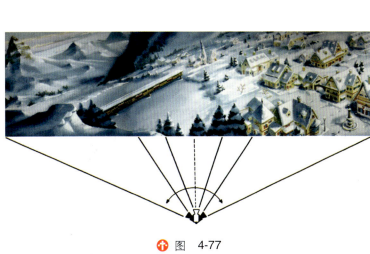

图　4-77

图 4-78

图 4-79

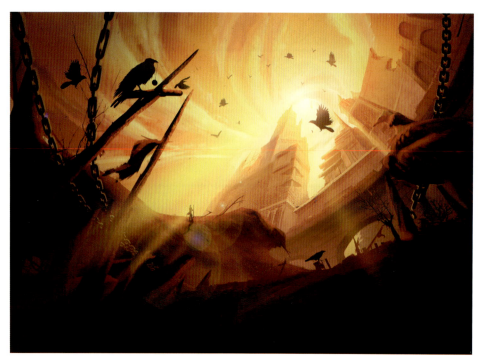

图 4-80

② 直摇镜头。直摇镜头又叫作上下摇动镜头。图 4-81～图 4-84 所示为直摇镜头图例。

③ 180°摇动镜头。图 4-85～图 4-87 所示为 180°摇镜头图例。

（2）摇镜头的画面特点、功能及表现力。摇镜头犹如人们转动头部环顾四周或将视线由一点移向另一点的视觉效果。完整的摇镜头包括起幅、摇动、落幅三个相互贯连的部分组成。摇镜头从起幅到落幅的运动过程，能使观众不断调整自己的视觉注意力。

在功能及表现力上，摇镜头能更好地展示空间，扩大视野，有利于通过小景别画面包容更多的视觉信息。它能够介绍、交代同一场景中两个主体的内在联系，并利用性质、意义相反或相近的两个主体，通过镜头摇动把它们连接起来，这种连接表示某种暗喻、对比、并列、因果关系；此外，在表现三个或三个以上主体或主体之间的联系时，镜头摇过时既可减速也可停顿，以构成一种间歇摇的状态效果。

摇镜头还能在一个稳定的起幅画面后利用极快的摇速使画面中的形象全部虚化，以形成具有特殊表现力的甩镜头。这些镜头便于表现运动主体的动态、动势、运动方向和运动轨迹。

第 4 章 动画场景设计空间表现和镜头运动

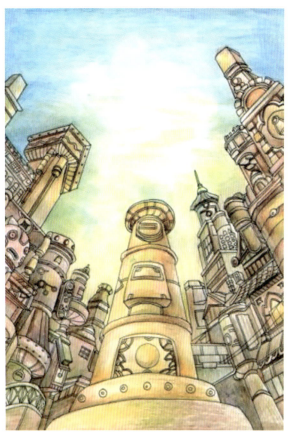

图 4-81

图 4-82

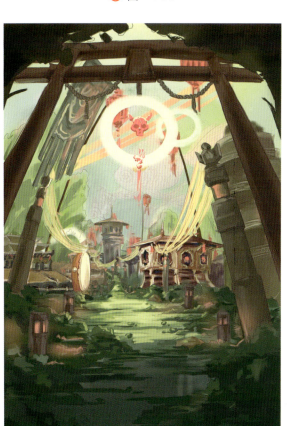

图 4-83

图 4-84

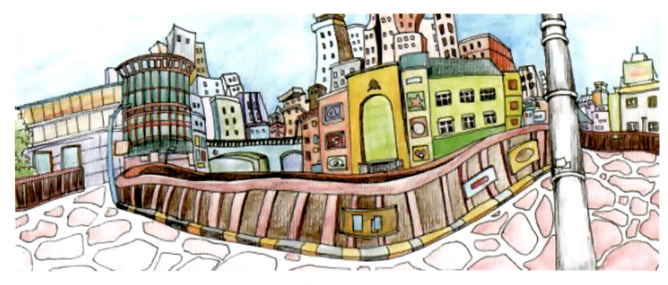

图 4-85

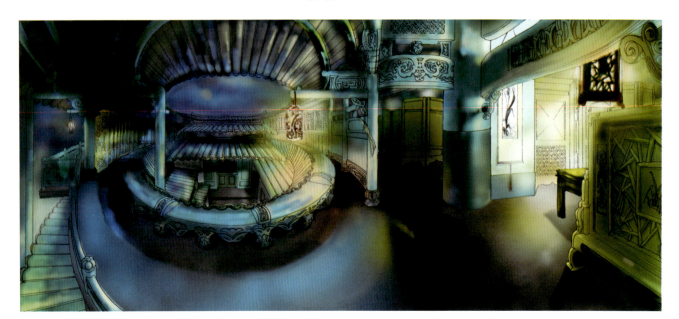

图 4-86

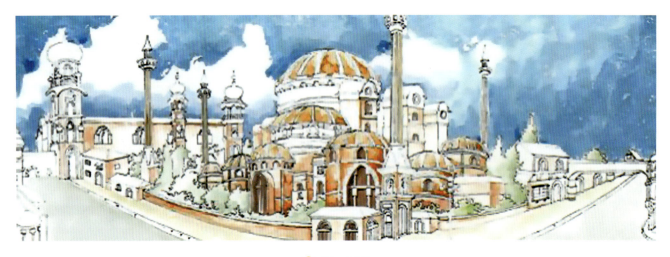

图 4-87

摇镜头也是画面转场的有效手法之一。摇镜头画面中,一组相同或相似的画面主体用摇的方式让它们逐个出现,可形成一种积累的效果,也可以用摇镜头摇出意外的效果,制造画面悬念,在一个镜头内形成视觉注意力的起伏变化。最后可以用摇镜头表现一种主观性镜头并利用非水平的倾斜摇动、旋转摇动表现一种特定的情绪和气氛。

4. 移镜头

移镜头是指摄影机架在活动物体上,随其运动进行的拍摄。移动镜头的拍摄主要分两种拍摄方式:一种是摄影机安放在各种活动的物体上;另一种是拍摄者肩扛摄影机,通过人体的运动进行拍摄。这两种拍摄形式都应力求画面平稳,保持画面的水平。

下面介绍移镜头的种类。动画片中的移动镜头也称为移动背景,常有横移、直移、斜移、弧移、边移边推等。移动镜头种类虽多,但其基本的处理方法是一样的,都是依靠摄影机的升降和摄影台的移动来完成的。图4-88~图4-90中红色箭头标识分别为横移(左右移动)、直移(上下移动)、斜移场景图例。

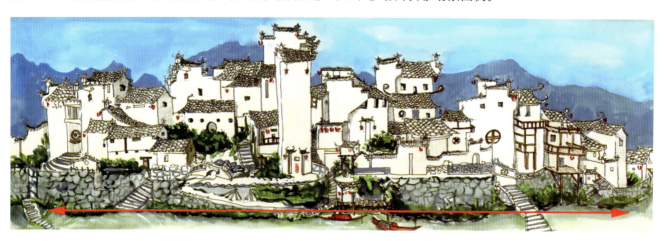

图 4-88

图 4-89

图 4-90

（1）横移镜头。横移镜头又称平行移动镜头，它是摄影机与画面景物成平行方向并左右移动。横移镜头能表现宏大与复杂的场景及强烈的主观镜头效果，使观者产生身临其境之感。图 4-91～图 4-93 所示为横移镜头图例。

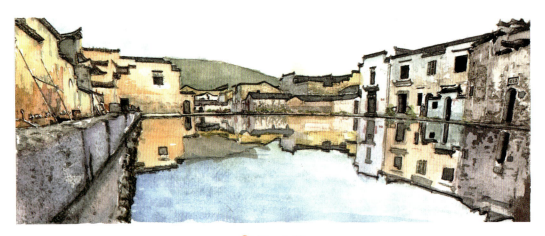

图 4-91

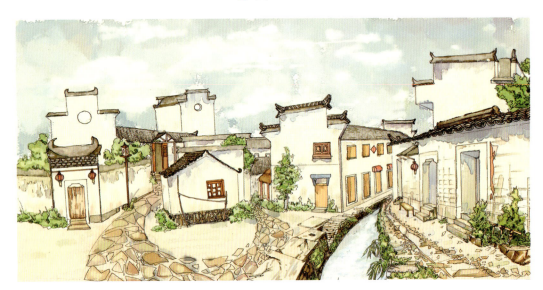

图 4-92

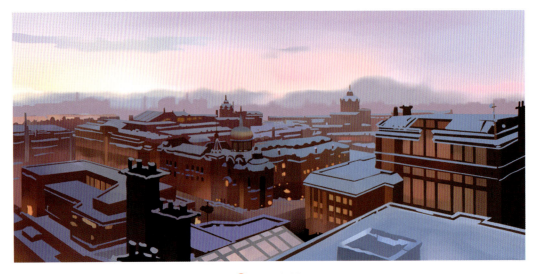

图 4-93

（2）直移镜头。直移镜头能充分表现环境气氛和事件的规模,视觉由高向低移动。直移镜头又叫上下移动镜头,即画面定位器与摄影机镜头成垂直方向的上下移动。直移镜头是一种多视点、多角度表现场景的方法。直移镜头由低向高或由高向低镜头移动,使得展现的空间层次变化丰富,效果强烈。图4-94～图4-96所示为直移镜头图例。

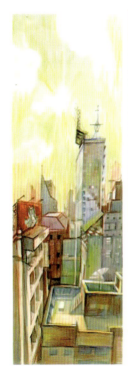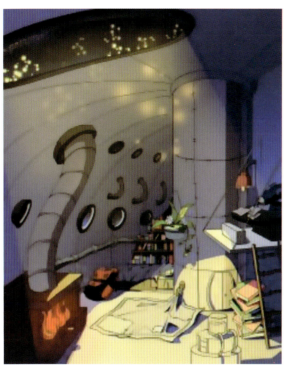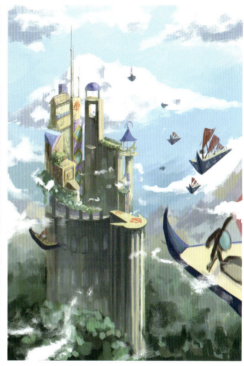

✤ 图 4-94　　　　　　　✤ 图 4-95　　　　　　　✤ 图 4-96

（3）斜移镜头。斜移镜头根据角色的运动轨迹绘制出各种相应的斜拉镜头,这时固定的景物画面与摄影机成为斜角,使得摄影机镜头按照其倾斜角度的方向移动。图4-97～图4-99所示为斜移镜头图例。

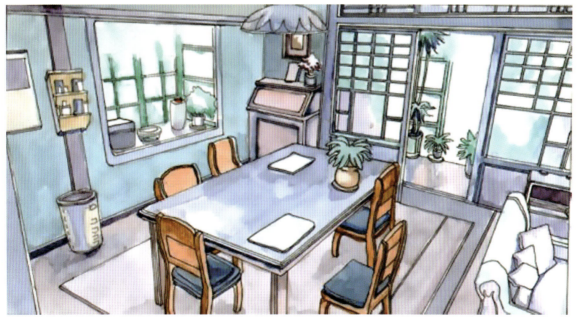

✤ 图 4-97

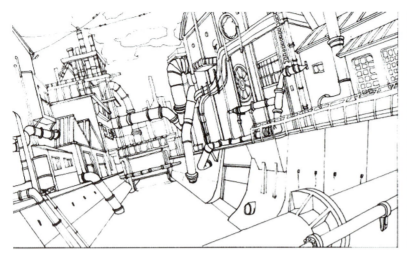
图 4-98

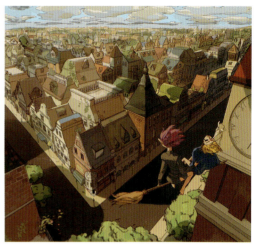
图 4-99

5．跟镜头

跟镜头又称跟踪拍摄。跟镜头是摄影机跟踪运动着的被摄对象进行拍摄的摄影方法，它可造成连贯流畅的视觉效果。跟镜头是始终跟随拍摄一个行动中的表现对象，以便连续而详尽地展现其活动情形或在行动中的动作和表情。跟镜头可连续而详尽地表现角色在行动中的动作和表情，既能突出运动中的主体，又能交代动体的运动方向、速度、体态及其与环境的关系，使动体的运动保持连贯，有利于展示人物在动态中的精神面貌。一般来说，跟镜头分跟摇、跟移、跟推，但它与移动镜头有一定区别，跟镜头强调的是"跟"；而移动镜头拍摄的距离则时有变化，能够给观众创造出连贯而有变化的视觉形象。

6．升降镜头

升降镜头是指摄影机在升降机上做上下运动所拍摄的画面，其变化有垂直升降、弧形升降、斜向升降或不规则升降。

第4章创作参考场景图

7．综合运动镜头

综合运动镜头是指摄像机在一个镜头中把推、拉、摇、移、跟、升降等各种运动摄像方式，不同程度、有机地结合起来拍摄场景画面。用这种方式拍到的场景画面叫综合运动镜头。

第4章创作习题

习题

1．思考题

（1）如何营造动画场景设计中的空间感？

（2）景别的运用在动画场景设计中的作用是什么？

（3）在动画场景设计中如何综合运用镜头运动？

2．实践题

根据给定的动画场景设计的主题或自主命题，综合运用景别和镜头运动的原理，创作绘制室内空间景物和室外空间景物，绘制的动画场景要具有镜头"运动"的空间感。

第 5 章 动画场景设计色彩和光影的应用

学习目标:

1. 掌握动画场景设计中色彩的概念、属性和表现形式。
2. 掌握动画场景设计中光影的概念和应用特性。
3. 掌握动画场景设计中光影的造型规律在具体场景镜头设计中的运用方法。

色彩和光影的应用

5.1 动画场景设计色彩的应用

5.1.1 动画场景中色彩运用综述

色彩在人类物质生活和精神生活发展的过程中始终焕发着神奇的魅力。人们不仅发现、观察、创造、欣赏着绚丽缤纷的色彩世界,还通过日久天长的时代变迁不断深化着对色彩的认识和运用。人们对色彩的认识、运用过程是从感性升华到理性的过程。所谓理性色彩,就是借助人所独具的判断、推理、演绎等抽象思维能力,从大自然中直接感受到纷繁复杂的色彩印象并予以进行规律性的揭示,从而形成色彩的理论和法则,并运用于色彩的创作实践中。

色彩是动画场景设计中重要的组成部分,它对于场景画面气氛的营造、情绪的表达都具有不可替代的作用。动画场景的色彩给场景设计制定了一个严格的色彩方案,这个色彩方案的实施有助于动画场景风格的确定。

色彩方案是指对场景设计中所能显示的色彩进行总体设置和安排,增加或减少某种颜色都与色彩方案中制定的标准有关。一般情况下,我们可以通过选择一套数量有限而设置一致的色彩,来设计一个高效的色彩方案,按照主要颜色、辅助颜色、点缀颜色进行具体的配置,并用这些颜色对场景中的元素进行上色。

一部好的动画片,不仅要有好的镜头语言,还要有好的场景设计和色彩运用。而在场景设计中色彩的合理运用是至关重要的,因为色彩本身带有一定的情感倾向和象征意义,它是动画视觉语言的重要组成部分。场景设计者根据导演的要求和对剧本的理解给动画影片设定色彩基调,并根据这个基调制定比较详尽的色彩设计方案。色彩设计方案有助于影片中的色调保持协调一致性。

图 5-1 所示为动画影片《功夫熊猫》中的"蓝冷"色调场景,图 5-2 所示为动画影片《千与千寻》中的"红暖"色调场景。

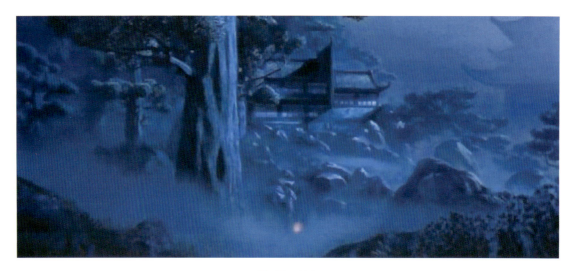

图 5-1

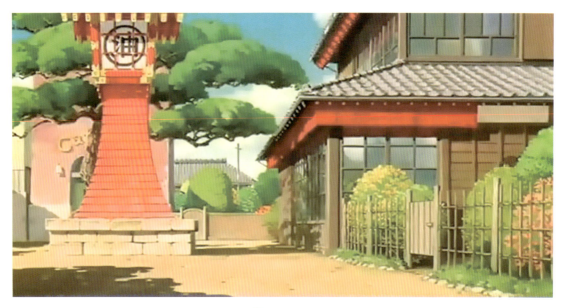

图 5-2

如果把两种或两种以上的颜色相配置,能使这些配置过的颜色产生强烈对比或柔和对比,从而形成协调或不协调、美或不美等不同的镜头画面关系。可以说,色彩是动画场景设计里和造型艺术中的重要因素之一,它所起到的作用是非常重要和关键的。图 5-3～图 5-6 所示为冷、暖色调动画场景图例。

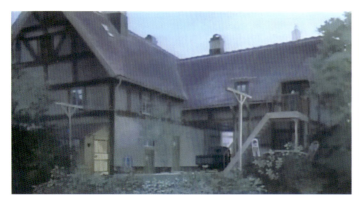

图 5-3

图 5-4

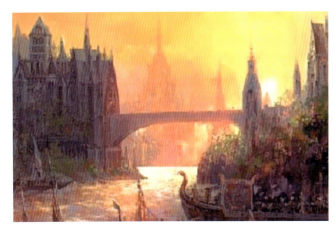

图 5-5

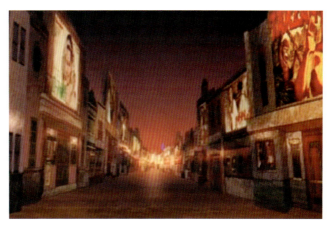

图 5-6

此外,色彩在动画场景设计中运用得好坏与观众的审美心理和生理反应密切相关,观众对动画场景的第一印象是通过场景的色彩得到的,色彩的审美感觉影响着观众对动画场景内容的注意力和动画场景信息的认知度。从视觉心理来说,色彩可以诱发人们产生多种情绪,有助于动画场景在信息传达中发挥攻心力量,刺激视觉,并达到引人入胜的效果。

5.1.2 色彩的属性

色彩属性也称为色彩的三要素,它是指色彩的"色相""明度""纯度",它们是色彩中最重要的三个要素。三者之间既相互独立,又相互关联、相互制约。图 5-7 所示为色彩的三要素图例。

色相即色彩的相貌和特征。自然界中色彩的种类和名称很多,如红、橙、黄、绿、青、蓝、紫等颜色的种类变化就叫作色彩的色相。图 5-8 所示为色相环图例。

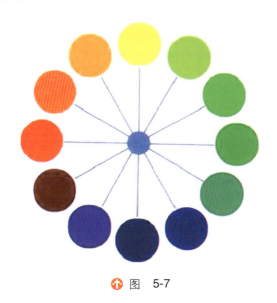

图 5-7

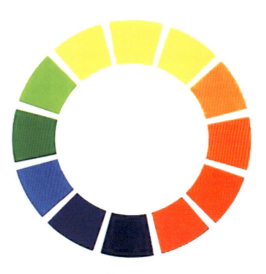

图 5-8

色彩的明度是指色彩的明暗程度,这是因为物体对光的反射率不同而造成的。色彩之间具体的明度差包括两个方面:一是指色相的深浅变化,如粉红、深红、大红;二是指色相的明度差别。六种标准色中黄色最浅,紫色最深,其余处于中间色,色彩中最明亮的称为"高明度",比较暗的称为"低明度",介于中间明度者称为"中明度",即色彩以"高、中、低"三种明度概括。色彩的明度变化有许多种情况,一是不同色相之间的明度变化。如白比

黄亮,黄比橙亮,橙比红亮,红比紫亮,紫比黑亮;二是在某种颜色中加白色,亮度就会逐渐提高,加黑色亮度就会变暗,但同时它们的纯度(颜色的饱和度)就会降低;三是相同的颜色,因光线照射的强弱不同也会产生不同的明暗变化。图5-9所示为色彩的明度图例。

色彩的纯度也称为饱和度和彩度。如果一种色彩加以黑、白、灰来调和,它的饱和度就会下降,并不再鲜艳了,饱和度越低彩度就越低。完全不加黑、白、灰的色彩称为纯色,彩度最高。"彩度"和"明度"一样,在程度上也分"高、中、低"三个感觉阶段。无色彩的黑、白、灰三色,没有色彩色度的概念,而只有明度的概念。原色是纯度最高的色彩。颜色混合的次数越多,纯度越低;反之,纯度越高。原色中混入补色,纯度会立即降低、变灰。物体本身的色彩也有纯度高低之分,西红柿与苹果相比,西红柿的纯度高些,苹果的纯度低些。图5-10所示为色彩的纯度图例。

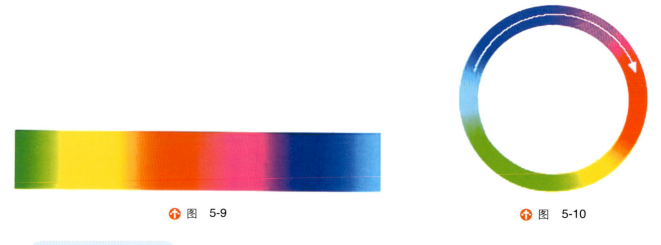

图 5-9　　　　　　　　　　　　　　　　　图 5-10

5.1.3　色彩的基调

色彩的基调就是指照片色彩的基本色调,也是画面的主要色彩倾向,它能给人们总的色彩印象。在一张彩色照片中,基调是由不同的色彩通过适当的搭配而形成的具有统一、和谐、富于变化的效果,在其中起主导作用的颜色就是色彩的基调,也称作画面的基调。色彩基调就是一部影片或一个段落中以一种色彩为主导所构成的统一和谐的总体色彩倾向。

色彩基调是画面的"表情",是一部影片中最重要的抒情手段之一,它赋予影片某种特定的情绪氛围。

色彩基调的种类分为以下几种。

(1) 色彩基调按照色相分为暖色调和冷色调。色彩的冷暖感觉是人们在长期生活实践中由于联想而形成的。根据颜色对人心理的影响,把以红、黄为主的色彩称为暖色调,把蓝、绿为主的颜色称为冷色调。

暖色调分为绝对暖色调和偏暖色调两种,冷色调也可以分为绝对冷色调和偏冷色调两种。

中性色调是基于偏暖和偏冷方向的色调变化,分为中性偏暖、中性偏冷、绝对中性色调三种类型。

(2) 色彩基调按照明度分为强亮色调、亮色调、中间亮度色调、中间灰度色调和暗色调五种。

(3) 色彩基调按照纯度分为高纯度基调、中纯度基调、低纯度基调三种。

5.1.4　色彩的对比

色彩对比主要指色彩的冷暖对比。影片镜头画面从色调上划分,可分为冷调和暖调两大类。红、橙、黄为暖调;青、蓝、紫为冷调;绿为中间调,不冷也不暖。色彩对比的规律是:在暖色调的环境中,冷色调的主体醒

目；在冷色调的环境中，暖色调主体最突出。色彩对比除了冷暖对比之外，还有色相对比、明度对比、饱和度对比等。图 5-11 所示为色彩对比图例。

1．色相对比

色相对比是指不同颜色并置，在比较中呈现出色相的差异。色相对比的强弱决定于色相环上的距离。

（1）同类色相对比是一种最弱的色相对比。色相距离在 15°以内的色彩搭配，属于同一色系的不同倾向。

（2）邻近色相对比是一种弱对比。色相距离在 15°～ 45°的色彩搭配，因处于相邻状态，它们之间既有共性又有个性。

（3）对比色相对比是一种强对比。色相距离在 45°～ 130°的色彩搭配，个性大于共性，对比较强。

（4）互补色相对比是一种最强对比。色相距离在 180°左右的色彩搭配，处于色相环两极，是最强的对比，且两色互补。该类对比以红和绿、黄和紫、蓝和橙最为典型。图 5-12 所示为各种色相对比图例。

图 5-11　　　　　　　　　　　　　图 5-12

2．明度对比

明度对比是指色与色之间所显示的明暗差别。色彩间明度差别的大小，决定明度对比的强弱。明度对比在色彩构成中占有重要位置，在场景绘制中景物的层次、体感、空间关系主要靠色彩的明度对比来实现。图 5-13 所示为明度对比图示。

配色的明度差在 3°以内的组合叫短调，为明度的弱对比。

明度差在 5°以内的组合叫中调，为明度的中对比。

明度差在 5°以上的组合叫长调，为明度的强对比。

高明度色彩在画面面积上占 65%～ 70% 时，构成高明度基调。

中明度色彩在画面面积上占 65%～ 70% 时，构成中明度基调。

低明度色彩在画面面积上占 65%～70% 时,构成低明度基调。

由于构成色彩的面积比例和对比强弱不同,因此会产生各种明度基调。

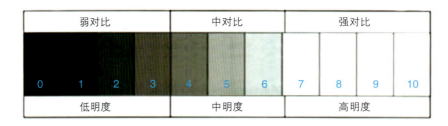

图 5-13

3．纯度对比

纯度对比是指不同颜色并置,会显示出鲜浊上的差别。含灰色的多少决定着纯度对比的强弱。任一纯色与同明度的灰色相混,可得该色的纯度系列。任一纯色与不同明度的灰色相混,可得该色不同明度的纯度系列,即以纯度为主的系列。把不同纯度的色彩相互搭配,可形成不同纯度的对比关系。

色彩间纯度差别的大小决定了纯度对比的强弱。如以 12 个纯度阶段划分,配色的纯度差在 8°以上的组合为纯度的强对比。纯度差在 5°～8°的组合为纯度的中对比。纯度差在 4°以内的组合为纯度的弱对比。高纯度色彩占画面面积 65%～75% 时,构成高纯度基调,即鲜调。中纯度色彩占画面面积 65%～75% 时,构成中纯度基调,即中调。低纯度色彩占画面面积 65%～75% 时,构成低纯度基调,即灰调。图 5-14 所示为纯度对比基调示意图。

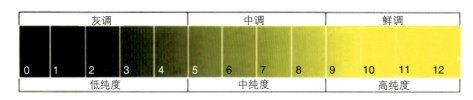

图 5-14

5.1.5 色彩的调和

色彩调和这个概念和一般事物的调和概念一样,有两种解释,一种指有差别的、对比着的色彩,为了构成和谐而统一的整体所进行的调整与组合的过程;另一种是指有明显差别的色彩,或不同的对比色组合在一起,能给人以不带尖锐刺激的和谐与美感的色彩关系,这个关系就是色彩的色相、明度、纯度之间的组合的节奏韵律关系。概括地说,色彩的对比是绝对的,调和是相对的,对比是目的,调和是手段。

色彩调和有以下六类。

（1）同种色调和。同种色调和是用纯色加入白色或黑色,调配成明度不同的色彩。此类色相互相搭配,可以产生出朴素、柔和的美感。

（2）邻近色调和。色相邻近的颜色叫邻近色。这种色调调和能产生明确轻快的视觉感受。

（3）同类色调和。同类色调和是指色相类似的色彩搭配,这类色调调和容易形成统一、悦目的视觉感受。

（4）暗色调调和。暗色调调和是指混入黑色的调和。在两种或两种以上艳丽的纯色中,同时混入少许黑色,会使纯色的明度降低,纯度减弱,在色相方面有时还会发生色性的变化,能使整个画面的对比度明显减弱,变得十分和谐。这类色调调和,容易形成低沉、庄重的视觉感受。

(5) 明色调调和。明色调调和是指混入白色的调和。两种或两种以上艳丽的纯色搭配,会令人感觉不协调,混入白色后使之明度提高,纯度降低,得到浅淡而朦胧的明色调和色调。这类色调调和,具有轻快、柔和、甜蜜的视觉效果。

(6) 弱纯度调和。弱纯度调和是指混入灰色的调和。在尖锐刺激的纯色双方或多方,混入同一灰色,使纯色的纯度降低,明度向灰色靠拢,色相感减弱。混入的灰色越多,色彩的调和感也就越强。这类色调调和具有含蓄、高雅的视觉效果。图 5-15 所示为色彩调和的图例。

图 5-15

5.1.6 色彩的装饰性

色彩的装饰性在动画场景设计中占有十分重要的地位,它对场景设计中视觉元素的作用体现在以下几个方面。

首先,掌握色彩的重要特性能很好地表现色彩的配置关系。

其次,在色彩对动画场景空间和镜头画面的关系中,综合考虑色与光、色与色之间的相互联系,能对镜头画面起到很好的协调搭配作用。

最后,根据动画场景设计的形、体、空间、镜头等因素,设计搭配出合理的装饰性场景表现配色方案,能更好地体现出色彩在场景设计中装饰性的表现韵味,让装饰设计性通过色彩等视觉元素,传达出影片的内在信息、魅力与情感。图 5-16 和图 5-17 所示为色彩的装饰性图例。

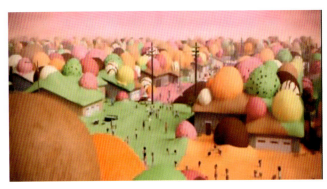

图 5-16

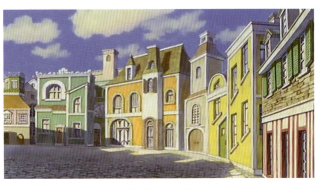

图 5-17

5.1.7 动画场景中色彩设计倾向的细分

动画场景中使用色彩设计的倾向属性主要以冷色调和暖色调为主。在观者的视觉感知和固有认知上面,一般冷色调主要以蓝紫色系为主,而暖色调主要以红黄色系为主。如果场景设计中,镜头画面主要是以"蓝紫"或者"红黄"色调作为镜头画面主体呈现,所设计的场景色调即可定性为具体的冷色调或者暖色调。但是动画场景设计中用色及"布光"会根据实际剧情推进的需要而不断变化,因此会产生大量"中性"色调的场景。中性色调的场景原则上没分明的冷暖视觉及心理认知的色调倾向,更多是以"绿色系"及"灰色系"所形成的色调倾向来表现,并且这些设计的场景色彩明度普遍偏亮,这样就会在动画场景色彩设计上面形成"冷、中、暖"三种色调倾向的设计范畴。与此同时,根据"冷、中、暖"三种色调倾向的设计范畴,还可以衍生出"极冷"与"极暖"色调、"中冷"与"中暖"色调、"弱暖"与"弱冷"色调、冷色调中带(偏)暖色调、暖色调中带(偏)冷色调、"中性"色调中偏(带)冷暖色调等诸多动画场景色彩倾向的细分种类。

(1)"极冷"场景,其镜头画面设计中以蓝紫色系为主,如图5-18和图5-19所示。

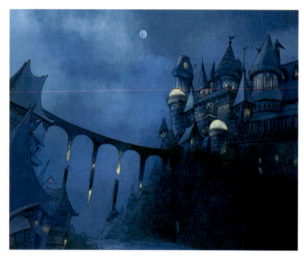

◆ 图 5-18

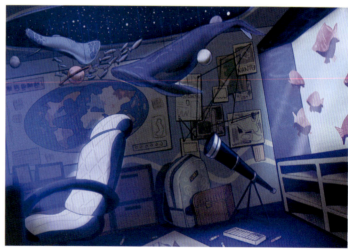

◆ 图 5-19

(2)"极暖"场景,其镜头画面设计中以红黄色系为主,如图5-20和图5-21所示。

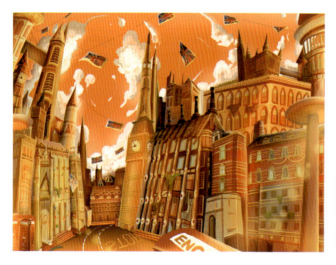

◆ 图 5-20

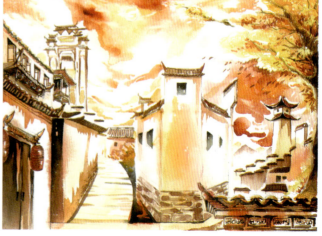

◆ 图 5-21

（3）"中冷"场景图例，其镜头画面设计中虽然仍以蓝紫色系形成的色调为主，但是在色彩明度及纯度上面，相对于"极冷"色调场景，则有较为明显的变化，如图5-22和图5-23所示。

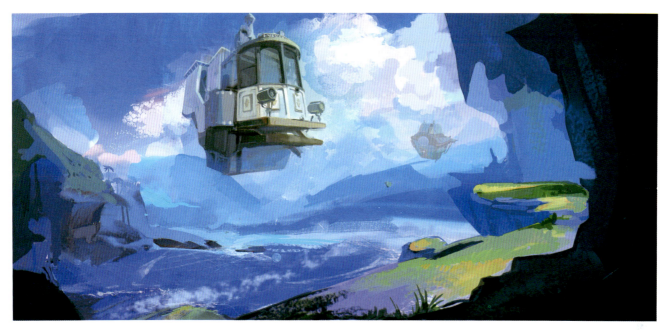

图 5-22

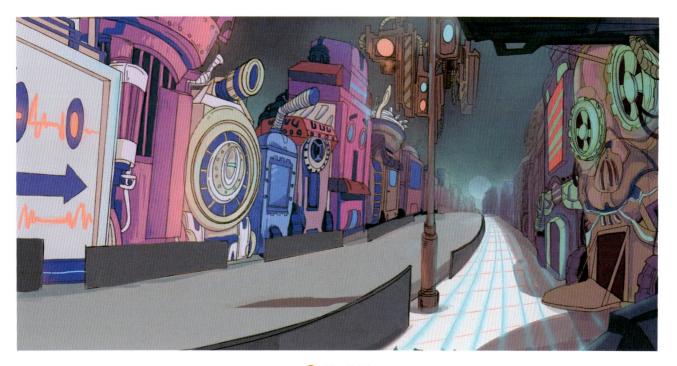

图 5-23

（4）"中暖"场景图例，其镜头画面设计中虽然仍以红黄色系形成的色调为主，但是在色彩明度及纯度上面，相对于"极暖"色调场景，则有较为明显的变化，如图5-24和图5-25所示。

（5）"弱暖"场景图例，其镜头画面设计并不完全以红黄色系形成的色调为主，也有一些冷色调景物元素融入其中，但是从直观镜头画面中的景物还是能较为分明地感受到暖色系的色彩氛围，如图5-26和图5-27所示。

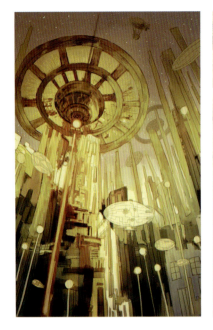

图 5-24

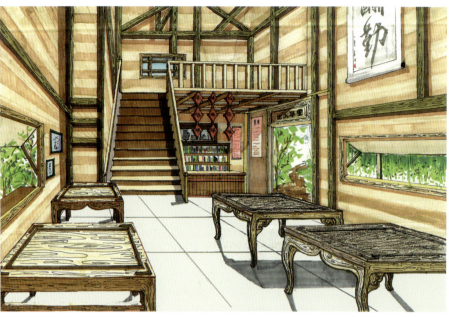

图 5-25

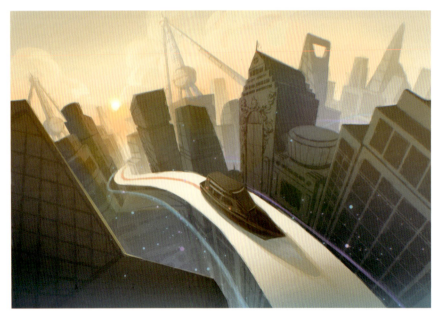

图 5-26

图 5-27

（6）"弱冷"场景图例，其镜头画面设计并不完全以蓝紫色系形成的色调为主，其中也有一些暖色调景物元素融入其中，但是从直观镜头画面中的景物还是能较为分明地感受到冷色系的色彩氛围，如图 5-28 和图 5-29 所示。

（7）冷色调中带（偏）暖色调，这种冷色调场景设计中的暖色调色彩对景物造型具有视觉提示性作用，如图 5-30～图 5-33 所示。

（8）暖色调中带（偏）冷色调，这种暖色调场景设计中的冷色调色彩同样对景物造型具有视觉提示作用，如图 5-34～图 5-37 所示。

（9）"中性"色调主要以绿色及灰色系色调为主，视觉上给观者一种较为平稳与柔和的视觉感受，如图 5-38～图 5-41 所示。

第 5 章 动画场景设计色彩和光影的应用

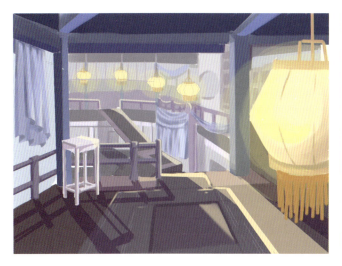

图 5-28

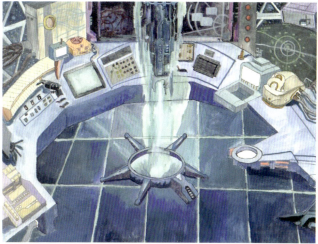

图 5-29

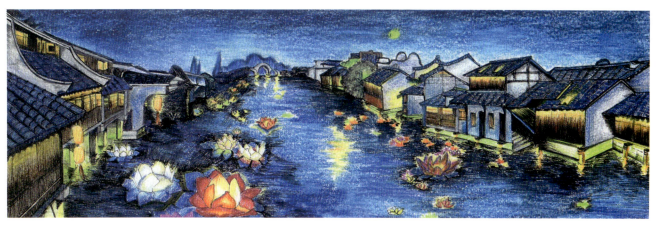

图 5-30

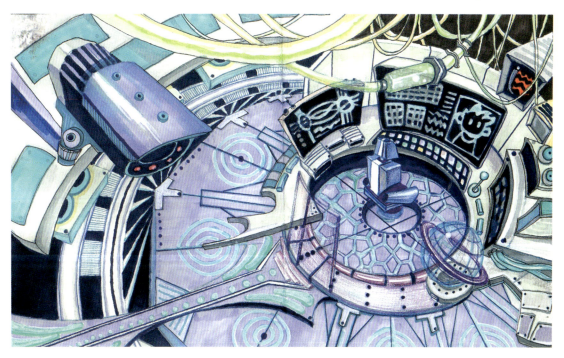

图 5-31

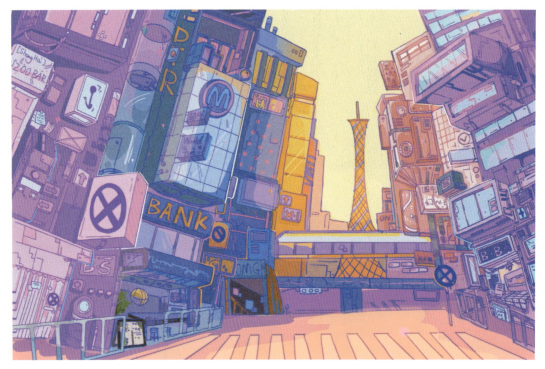

图 5-32

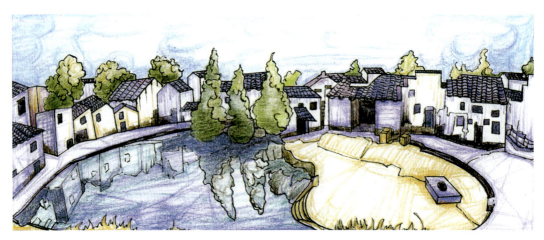

图 5-33

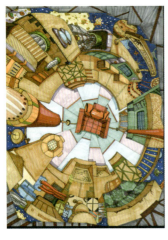

图 5-34

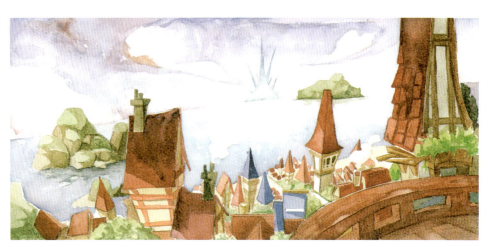

图 5-35

第 5 章　动画场景设计色彩和光影的应用

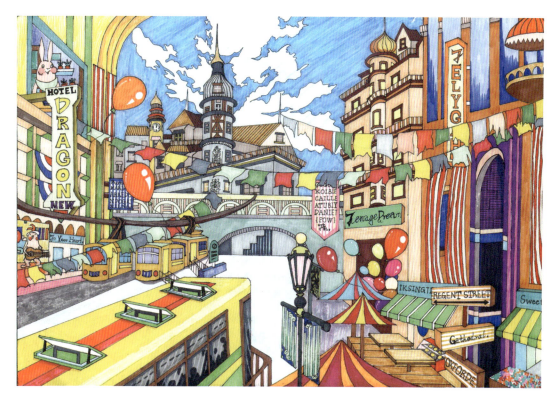

图 5-36

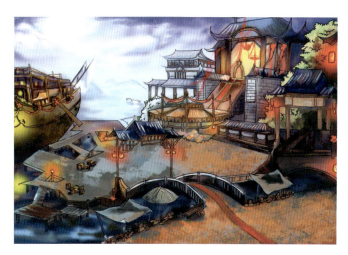

图 5-37

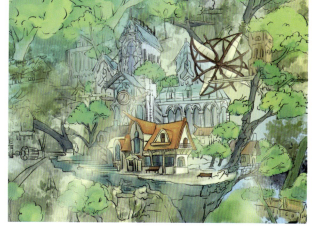

图 5-38

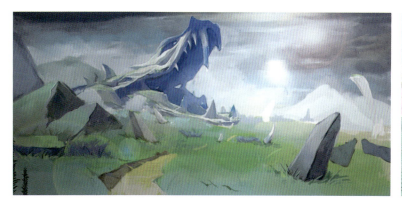

图 5-39

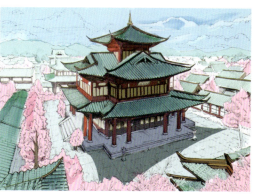

图 5-40

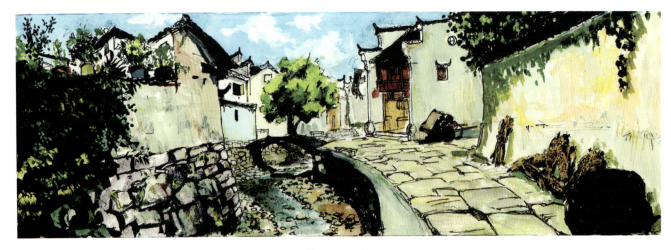

图 5-41

（10）"中性"色调偏暖色系场景设计，其镜头画面中主色彩基调仍然为中性色调，但是相关景物中的细节则具有较为明显暖色调的倾向感觉，如图 5-42～图 5-45 所示。

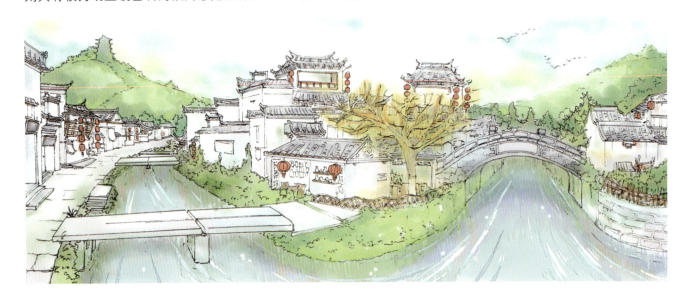

图 5-42

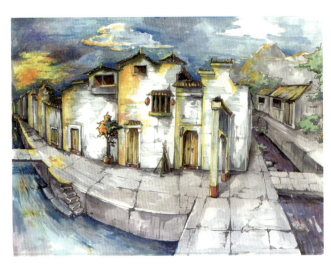

图 5-43

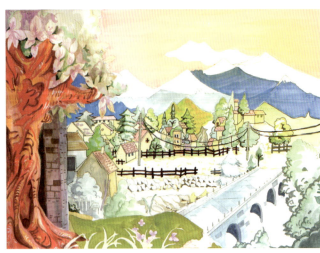

图 5-44

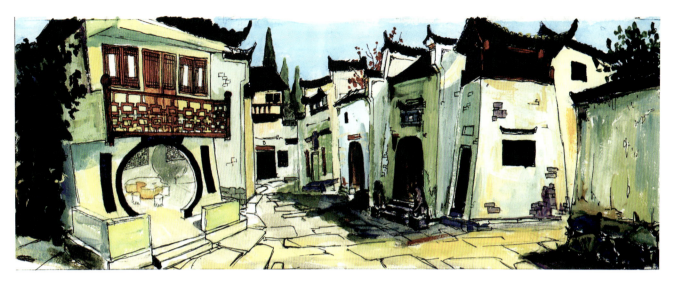

图 5-45

（11）"中性"色调偏冷色系场景设计，其镜头画面中主色彩基调仍然为中性色调，但是相关景物中的细节则具有较为明显冷色调的倾向感觉，如图5-46～图5-50所示。

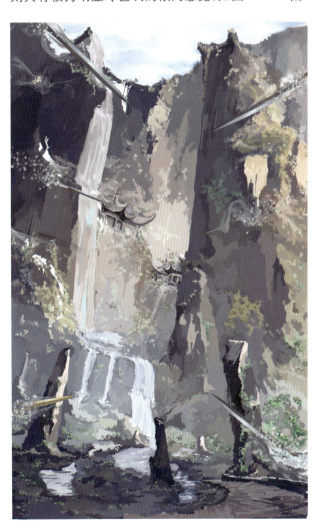

图 5-46

图 5-47

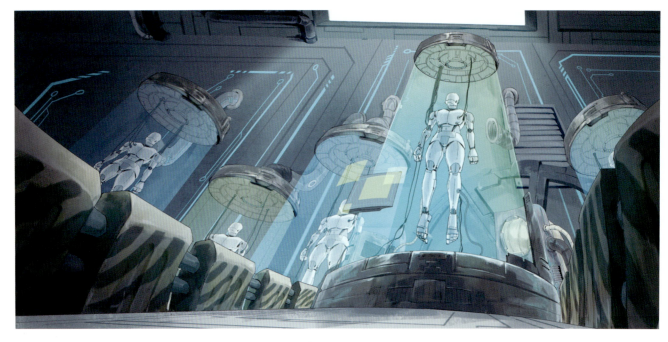

图 5-48

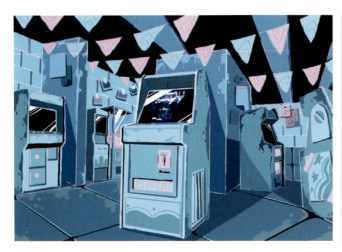

图 5-49

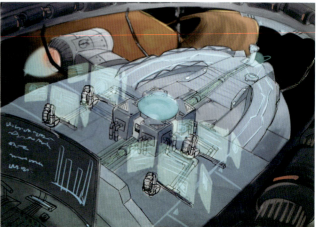

图 5-50

5.2 动画场景设计中光影的应用

5.2.1 动画场景设计中光影概述

　　光影在动画制作中属于美术设计范畴，在动画创作前期必须经过精心的考虑，它是决定影片风格重要的视觉元素，也是动画场景设计造型、叙事的重要手段，通常被称作光影造型设计。动画场景设计中，合理运用光影可以大大增强影片的影像艺术表现力，它作为动画场景造型艺术的重要表现手段，越来越受到动画创作设计者的重视。此外，动画场景设计中，光影的运用与动画电影的背景与真人拍摄的电影不同，前者要在二维的空间载体上通过绘制的手段表现出画面中的三维立体空间；后者原本就是在三维的空间里进行拍摄，再依靠阳光、灯光等辅以后期制作，使得画面更具有空间感和立体感。

第 5 章 动画场景设计色彩和光影的应用

动画场景设计者为了在二维的平面空间上创造出立体感和空间感,其场景设计只有通过对光的表现,来体现或加强画面的这一效果;此外,在动画片的背景中如果没有特殊的效果,一般情况下背光或正对光只做特殊效果用,光线的照射角度大都来自两边,或左或右,偏前或偏后,这样较容易表现出物体的立体面和前后的纵深感,当然也要根据台本中人物的运动、摄影视角的镜头位置变化等因素来决定,不能随心所欲地搭配和绘制。另一方面,在背景中对光线的处理还要表现出聚焦的感觉,在表现特写镜头时尤为突出。因为这种效果在真人拍摄的影片中,是由摄影机的镜头曝光来完成的,而动画片的场景只能由绘制人员用画笔将它表现出来,这样可以使得整个画面光源集中、主次分明。因此,动画场景的空间、体感、结构、层次等多需要光影的展现,而且光照所产生的阴影也可以在很大程度上弥补构图上的不足,所以,动画片的场景气氛除了靠结构、色彩、质感等营造外,光影也是营造气氛的重要手段之一。

与此同时,为了让动画场景设计将镜头画面设计的空间感能淋漓精致地得以体现,必然会将色彩和光影融合起来综合使用,这样必然就会出现冷色调、暖色调、中性色调倾向分明的光影镜头画面。

(1)冷色调光影场景如图 5-51~图 5-53 所示。

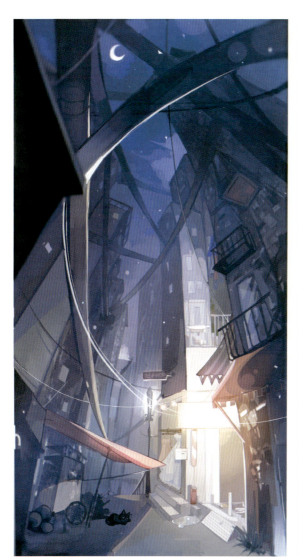

图 5-51

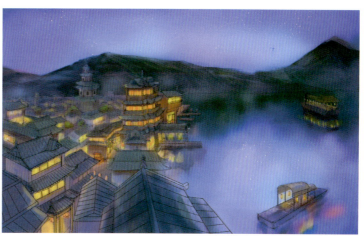

图 5-52

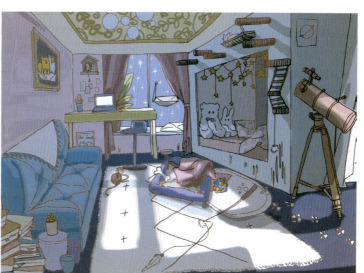

图 5-53

143

（2）暖色调光影场景如图 5-54～图 5-56 所示。

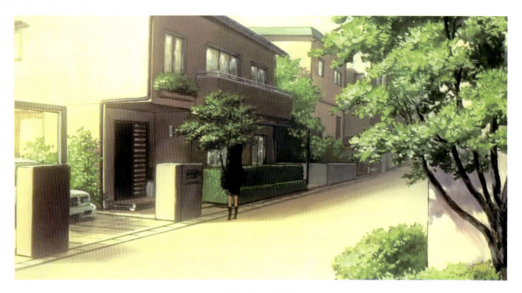

图 5-54

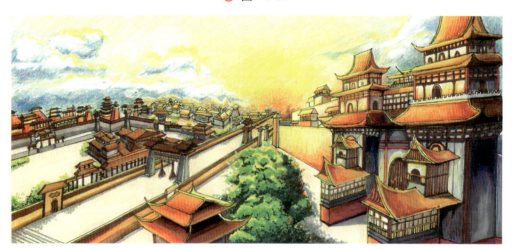

图 5-55

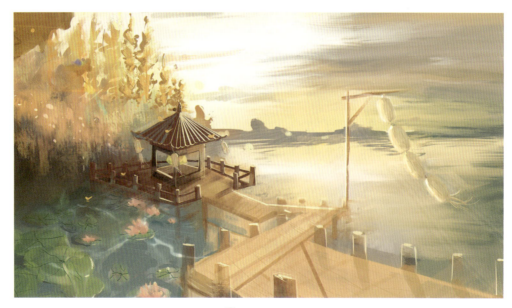

图 5-56

(3) 中性色调光影场景如图 5-57～图 5-59 所示。

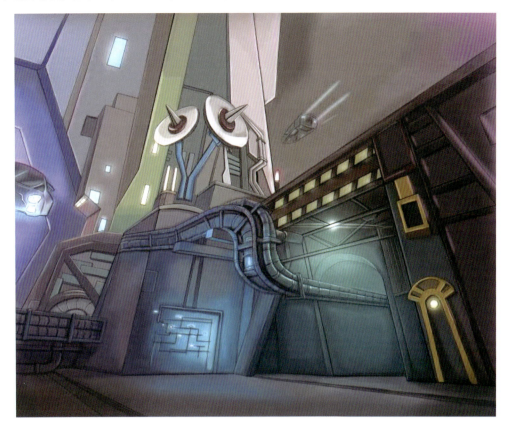

图 5-57

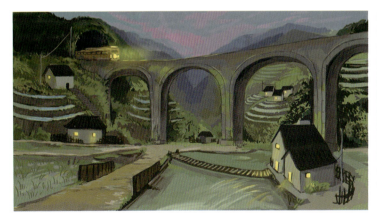

图 5-58

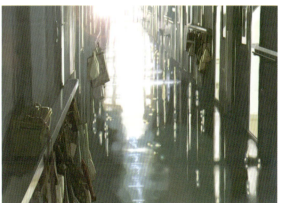

图 5-59

5.2.2 光影的造型规律

1. 自然光影（室外光影）

（1）平射光影照射。平射光影照射是指太阳与地平线的夹角在 15°以内，阳光经过大气层的厚度较大，光线明暗较暗淡、柔和，色彩上适当偏暖。图 5-60～图 5-63 所示为平射光影照射图例。

（2）斜射光影照射。斜射光影照射是指太阳与地平线的夹角为 20°～85°，照射时间一般在上午或下午，照射的光影使得景物明暗的反差较为适中。图 5-64～图 5-67 所示为平射光影照射图例。

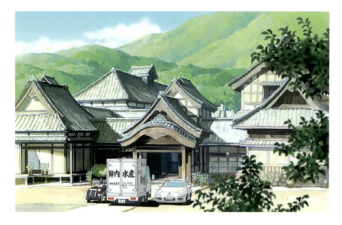

图 5-60

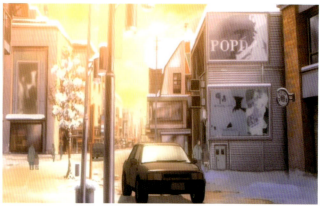

图 5-61

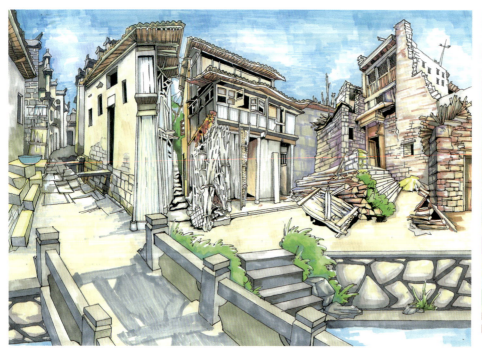

图 5-62

图 5-63

图 5-64

图 5-65

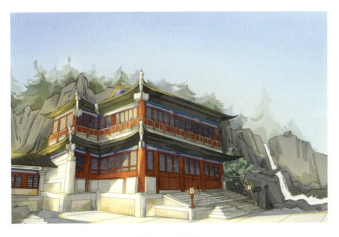

图 5-66

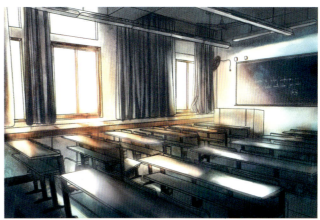

图 5-67

（3）顶射光影照射。顶射光影照射是指太阳与地平线的夹角在 90°左右，照射的光影使得景物明暗的反差强烈。图 5-68～图 5-70 所示为顶射光影照射图例。

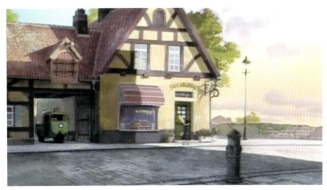

图 5-68

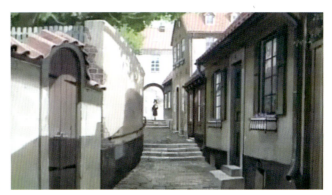

图 5-69

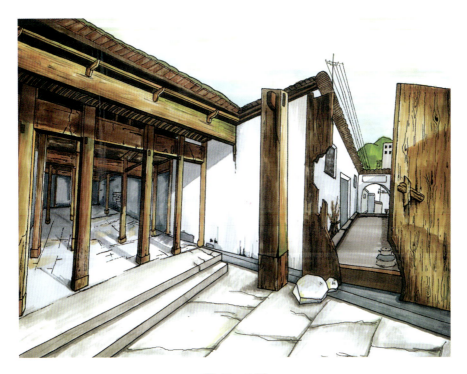

图 5-70

（4）散射光影照射。散射光影照射是指太阳光透过云层形成的散光照射。照射的光影使得景物明暗光线柔和，明暗对比适中。图 5-71～图 5-73 所示为散射光影照射图例。

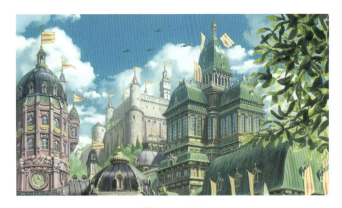

图 5-71

图 5-72

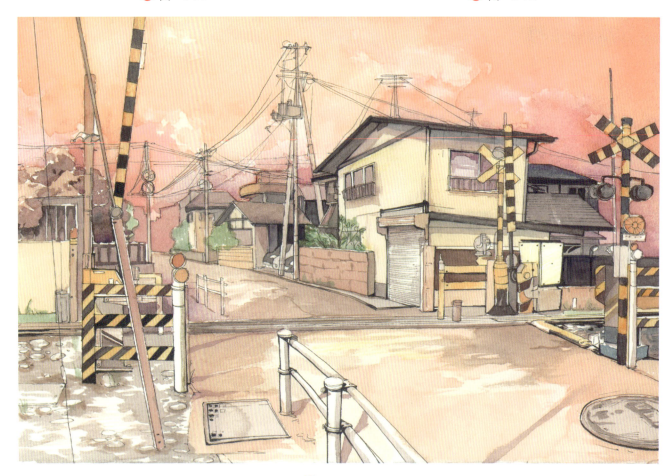

图 5-73

2．人造光影（室内光影）

（1）主射光影照射。主射光影照射是指由光线直射，使得物体景物产生明暗变化，并形成反光效果。图 5-74～图 5-76 所示为主射光影照射图例。

（2）辅助光影照射。辅助光影照射是指辅助主射光影没有照到景物的阴暗部分，使得景物的阴暗部分的细节也能得到一定的表现，并在一定程度上减轻主射光线造成的明暗光影反差度。图 5-77～图 5-79 所示为辅助光影照射图例。

图 5-74

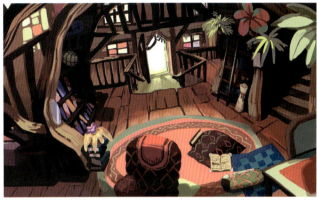
图 5-75

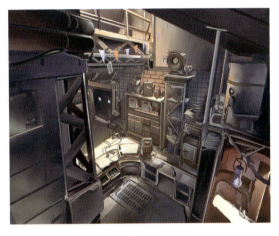
图 5-76

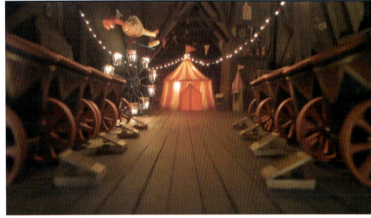
图 5-77

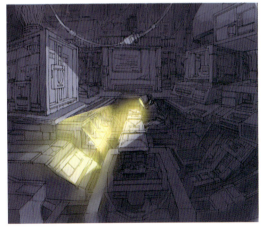
图 5-78

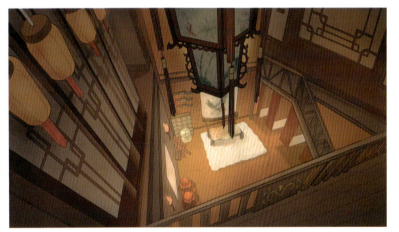
图 5-79

（3）轮廓光影照射。轮廓光影照射是指用来照亮景物外形轮廓的光线。图 5-80～图 5-83 所示为轮廓光影照射图例。

主射光影照射、辅助光影照射和轮廓光影照射是动画场景设计中最基本的三种光线照射方法，也是经典的布光设计方法。

（4）背景光影照射。背景光影照射是指将整个景物背景或部分景物背景照亮的光线。图 5-84～图 5-86 所示为背景光影照射图例。

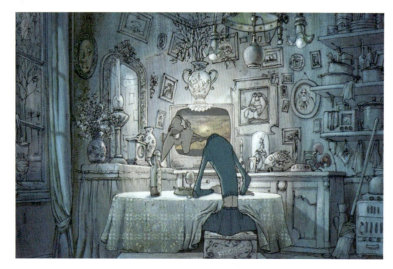

图 5-80

图 5-81

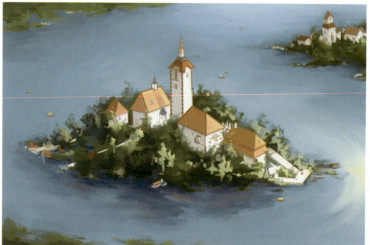

图 5-83

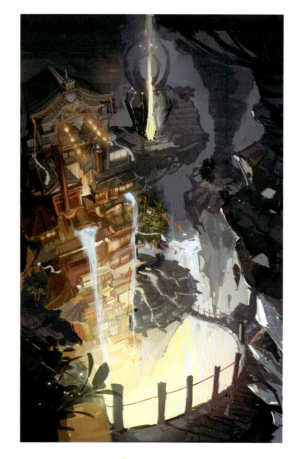

图 5-82

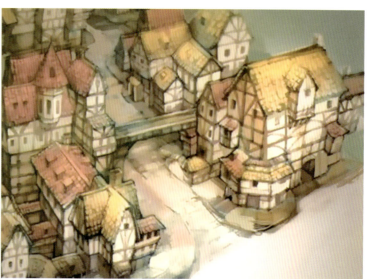

图 5-84

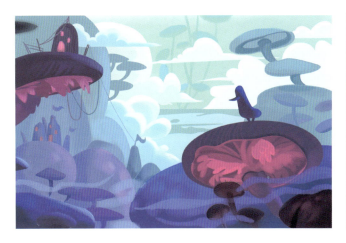

图 5-85

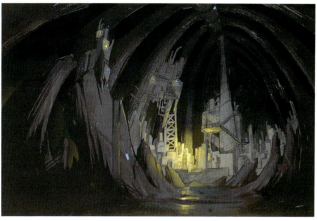

图 5-86

5.2.3 光影的方向性

1. 顺光

顺光也叫作正面光或平面光,是指镜头对着被摄景物的受光面的光线。图 5-87～图 5-89 所示为顺光图例。

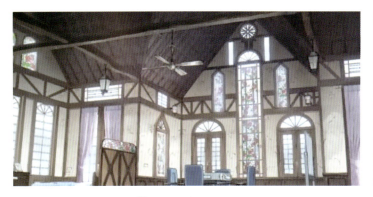

图 5-87

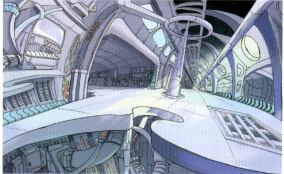

图 5-88

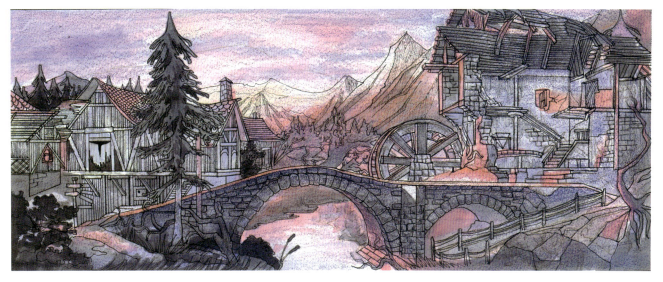

图 5-89

2. 侧光

侧光是指镜头对着被摄景物的受光面和背光面之间的光线。图5-90～图5-92所示为侧光图例。

3. 逆光

逆光是指对着被摄景物的背光面的光线拍摄。图5-93～图5-95所示为逆光图例。

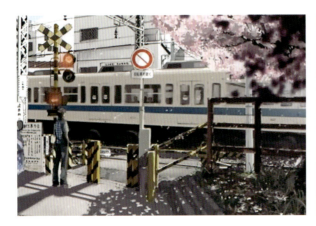

图 5-90

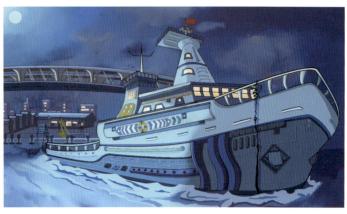

图 5-91

图 5-92

图 5-93

图 5-94

图 5-95

4. 顶光和底光

顶光和底光是指从顶部和底部70°～90°角方向照射景物的光线。图5-96～图5-99所示为顶光和底光图例。

第 5 章　动画场景设计色彩和光影的应用

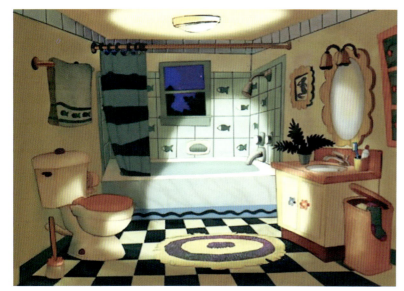

图 5-96

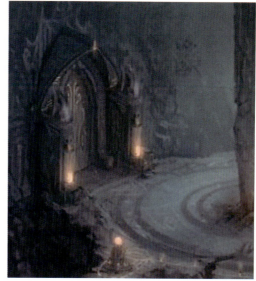

图 5-97

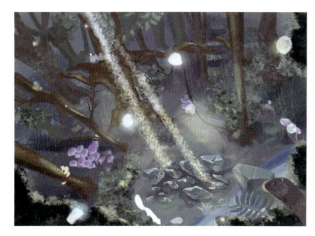

图 5-98

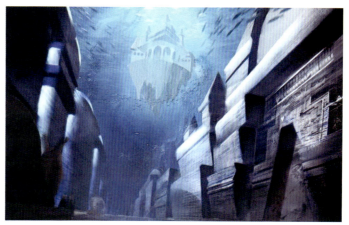

图 5-99

习题

1. 思考题

（1）如何综合运用动画场景设计中的色彩？

（2）如何将动画场景设计中的人造光影进行分类？

2. 实践题

根据给定的动画场景设计的主题或自主命题，综合运用色彩和光影表现的原理，创作绘制室内色彩光影和室外色彩光影作品，绘制的动画场景要具有色彩与光影融合的空间感。

第 5 章创作参考场景图

第 5 章创作习题

第 6 章 动画场景设计绘制规范与实例

学习目标：

1. 掌握动画场景设计规范所要求的内容。
2. 通过学习动画场景设计案例，掌握动画场景绘制流程及方法。

6.1 动画场景设计规范

动画片的设计和制作是一个团队合作的系统工程，参与制作的人员在具体设计制作过程中，需要多方协作，互相配合，才能保证片子的顺利完成。动画场景设计是动画片制作过程中非常重要的一个环节，因此，保持良好规范的设计程序，是保证动画片品质及动画片设计和制作顺利进行的关键所在。

6.1.1 动画场景设计清单

动画场景设计清单是动画场景设计者在仔细阅读和研究剧本内容的基础上，与导演和设计组的其他制作人员沟通后，对将要设计完成的场景设计内容、任务以及设计的形式所制定的内容总表。动画场景设计清单包括的内容如下。

（1）总场景。总场景是指动画影片中一个相对完整、独立的场景空间。

（2）全景。全景的景别多为高空俯视和鸟瞰角度。图 6-1 所示为动画片《哈尔的移动城堡》全景图例。

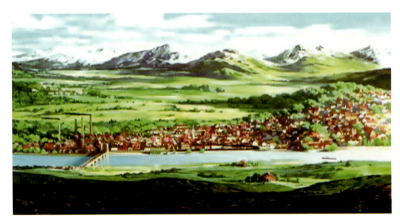

图 6-1

(3)建筑设计。建筑设计主要包括建筑和交通的外观设计图。

(4)室内设计。室内设计主要包括建筑和交通的内部设计空间。

(5)特殊景物。特殊景物是指动画场景和剧情发展具有紧密相关联的景物。

(6)动作配合。动作配合是指角色和场景根据剧情变化和镜头转换的需要,完成的一些重要动作协调设计。

动画场景设计清单是由导演、分镜头设计师、角色设计师共同审核,并提出修改意见,最终形成规范文件,这些文件是指导动画场景设计制作流程的保证和依据。

6.1.2 各种场景设计图

1. 动画场景方位结构图

动画场景方位结构图包括环境方位和室内方位结构图。主要作用有以下五点。

(1)明确场景设计中所要表现的空间关系。

(2)明确场景设计中景与物的构造和尺度。

(3)明确场景设计中景与物的摆放设计位置。

(4)明确动画影片中角色的活动范围和行进路线及方向。

(5)明确动画影片中摄影机的设计位置和摄影走向。

动画场景方位结构图的以上作用,使得导演和场景设计师形成较为明确的空间思维的设计样式,并在一定程度上保证所设计出的镜头和场景结构起到相互协调的作用。

2. 环境设计规划图

环境设计规划图是指常以俯视和鸟瞰的角度,交代整个动画场景的透视图、位置关系以及自然环境和建筑之间的关系等。图 6-2 ～图 6-5 所示为环境设计规划图图例。

3. 建筑造型设计图

建筑造型设计图展现的是建筑的造型、结构、尺度和外立面装饰等。

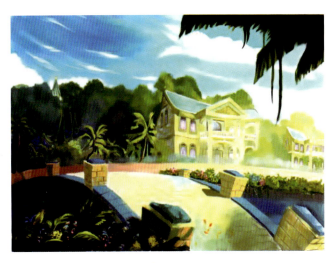

图 6-2

图 6-3

图 6-4

图 6-5

4．室内环境设计图

室内环境设计图展现的是室内环境、空间、结构、装饰表现以及区域划分和家具陈设布置等。图 6-6 ～图 6-9 所示为室内环境设计图图例。

5．道具造型设计图

道具造型设计图展现的是和剧情发展、角色关联的重要器物，并显示其尺寸、造型结构、功能用途等。图 6-10 和图 6-11 所示为道具造型设计图图例。

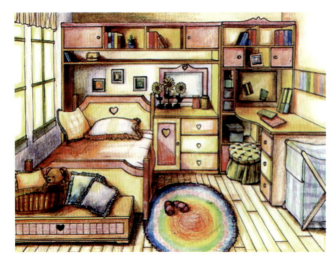

图 6-6

图 6-7

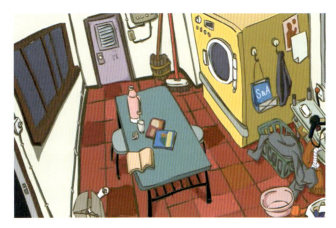

图 6-8

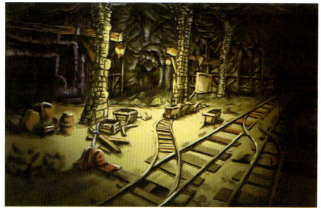

图 6-9

图 6-10

图 6-11

6．色彩基调设计图

色彩基调设计图是指不同场景情景下的色彩表现方案，包括时间、气氛、事件和地点色彩基调等内容。图 6-12 和图 6-13 所示为动画片《麦克的新车》色彩基调设计图。

图 6-12

图 6-13

7．光影照明设计图

光影照明设计图是指标明动画场景设计中光源的方向、角度、属性、亮照度以及投射方式等内容。图 6-14 和图 6-15 所示为光影照明设计图图例。

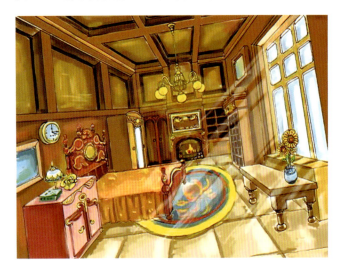

↑ 图 6-14

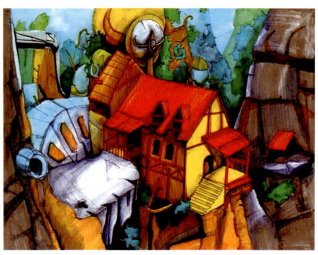

↑ 图 6-15

6.2　动画场景绘制案例

6.2.1　传统手绘动画场景材料工具与裱纸的步骤

1．传统手绘动画场景材料工具

笔包括铅笔、钢笔、针管笔、彩色铅笔（油性彩铅、水溶性彩铅）、毛笔、油画笔、底纹笔、喷枪、直线笔、水彩笔、色粉笔等。

纸张包括绘图纸、水彩纸、水粉纸、宣纸、卡通纸、特种纸、漫画原稿纸、卡纸等。

颜料包括墨汁、墨水、水彩颜料、水粉颜料、油画颜料、丙烯颜料、透明水彩、油画棒等。

其他工具包括手绘板、拷贝台和灯箱、胶带、固体胶、胶水、界尺、美工刀、橡皮擦、剪刀、椭圆板、调色工具等。

2．传统手绘动画场景裱纸作画步骤

（1）在一块平整的画板上放上一张绘图白纸，如图 6-16 所示。

（2）拿排刷在绘图白纸正面均匀地涂水平刷若干遍，直到平整，尽量不出现气泡和漏刷之处，如图 6-17 所示。

（3）裁好四条牛皮纸，要比绘图白纸的长宽要长，如图 6-18 所示。

（4）在牛皮纸上涂上糨糊，贴在绘图白纸的四个边上，然后压平。注意不要出现气泡现象。

（5）待干后可直接在上面作图，也可以在另外的画纸上作图然后复制过去，画完后可以沿牛皮纸裁下来，如图 6-19 所示。

第6章 动画场景设计绘制规范与实例

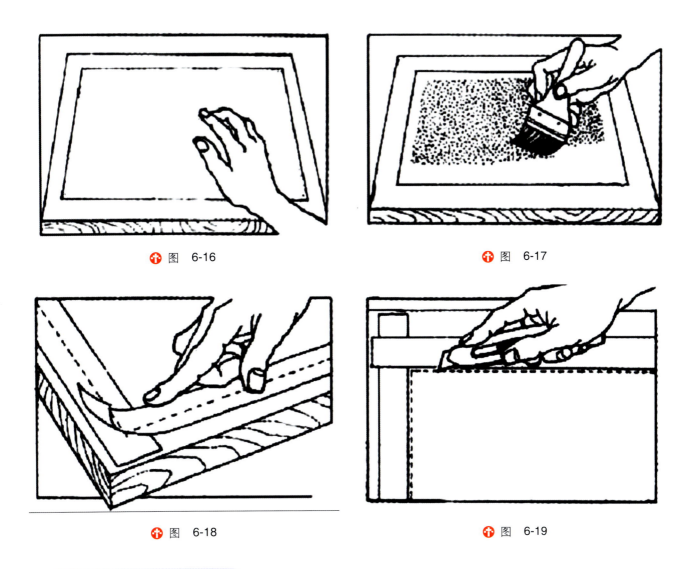

图 6-16　　　　　　　　　图 6-17

图 6-18　　　　　　　　　图 6-19

6.2.2 动画场景绘制步骤

动画场景设计过程中要把景物的纵深概括成简单的近、中、远三个景别层次来进行绘制。动画场景设计作画过程分为以下几步。

首先，绘制画面中的远景。与地平线（水平线）邻近的是远景，远景一般要求画得虚一些、模糊些、概括些。从大处着手，按整体—局部—整体的顺序。

其次，绘制中景。中景离作者有一定的距离，往往是景物主体位置的所在，也是表现的主体对象。塑造景物画面时要逐步深入精雕细琢，着重刻画描绘。

最后，绘制近景。近距离的景物是近景，主要起着陪衬烘托作用，一般要求要画得具体一些、概括一些，才能和中景、远景拉开距离，增强画面纵深感的空间层次和主次效果关系。

一般情况下，近景的处理较为简洁、单纯，以引导观众的视线向画面主体形象集中，或装饰画面前景，与主体物形成主次对比关系以突出主体形象。主体景物一般安排在近景与中景上，由于有背景衬托，有利于突出主体形象。当然，这只是一般的处理方法，动画场景设计中应视内容和构图的具体情况而定。

传统手绘上色（室内场景）绘制的步骤如图6-20～图6-25所示。

计算机上色（室外场景）绘制的步骤如图6-26～图6-31所示。

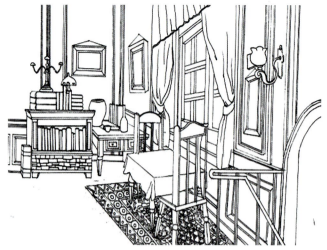

图 6-20

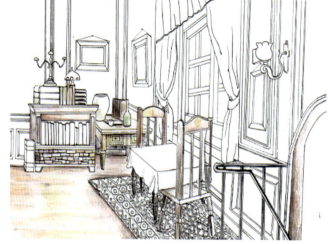

图 6-21

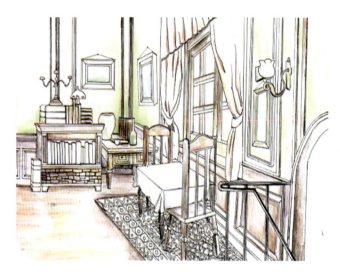

图 6-22

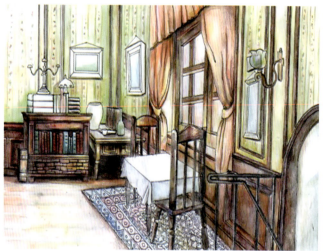

图 6-23

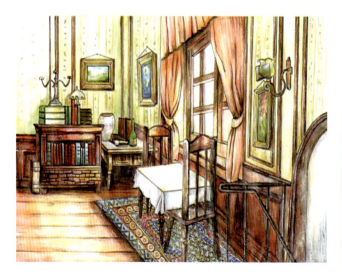

图 6-24

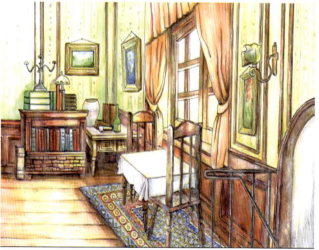

图 6-25

第 6 章 动画场景设计绘制规范与实例

图 6-26

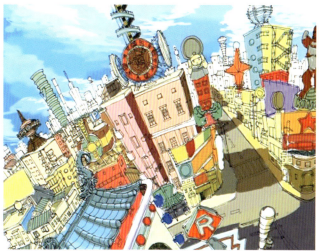

图 6-27

图 6-28

图 6-29

图 6-30

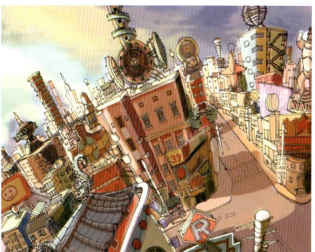

图 6-31

6.2.3 动画场景创作绘制案例（自编剧本或拟定主题类动画短片中的场景设计）

此部分内容请具体结合教材第 1 章 1.1 节和第 2 章 2.1 节的相关文字内容来学习。

下面对《贵妃之刎》进行案例分析。

1．剧本介绍

包括剧情简介和剧情展示两部分。

剧情简介：（贵妃）为天命之女，嫁与 B 国的国王，A 国国王由于本国的预知之灾，为得贵妃，而将时疫散布到 B 国，并散布谣言逼迫国王将其赐死……

剧情展示：（略）

2．剧情分析

确定剧本中主要事件的剧情重点，这个重点是设计师熟读并深度理解剧本的剧情后慎重框定的剧情重点，并根据其重点进一步甄选主要"剧情点"，然后再根据（主）场景设计的需要，在"剧情点"的基础上，最后确定实际设计动画场景的内容。

(1) 经过甄选确定的剧情点如下（暂选 5 个剧情点为例）。

① A 国将有大灾，A 国国王召集国师及重臣到议事厅商议。

② B 国病疫遍及，谣言四起，A 国使臣告知国王根治之法。

③ 贵妃与国王派出的刺客对战，直至高台处。

④ 贵妃与国王的高台简谈环境。

⑤ 贵妃于祭坛之处自刎。

(2) 确定选择设计的动画场景如下（暂选四个主要场景设计点为例）。

① 议事厅密谋之处的场景。

② 贵妃与刺客对战之处的场景。

③ 于高台处俯望处于病疫下的场景。

④ 贵妃于祭坛之处自刎的场景。

3．短片中场景设计各种思路与表现的参考

具体分为总体风格参考、视角变化参考、光影与色调参考、场景中具体景物细节化参考等诸多内容（这个设计环节尽可能按照总体设计思路确定，然后有针对性地去搜寻参考图片资料）。

4．设计绘制实施阶段（重点与难点）

这个阶段又具体分为草图创意稿、清晰草图稿、线稿、精细化线稿、氛围稿、景物细节展示稿、完成稿等诸多设计绘制的程序步骤。

(1) 草图创意稿阶段。

① 第一稿阶段如图 6-32～图 6-35 所示。

② 第二稿阶段如图 6-36～图 6-39 所示。

③ 第三稿阶段如图 6-40～图 6-43 所示。

第 6 章　动画场景设计绘制规范与实例

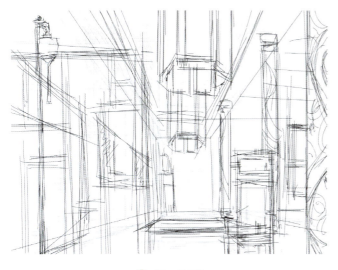

图　6-32

图　6-33

图　6-34

图　6-35

图　6-36

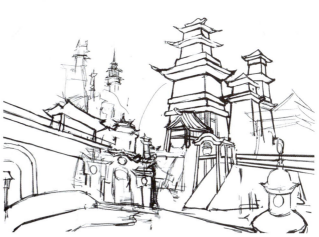

图　6-37

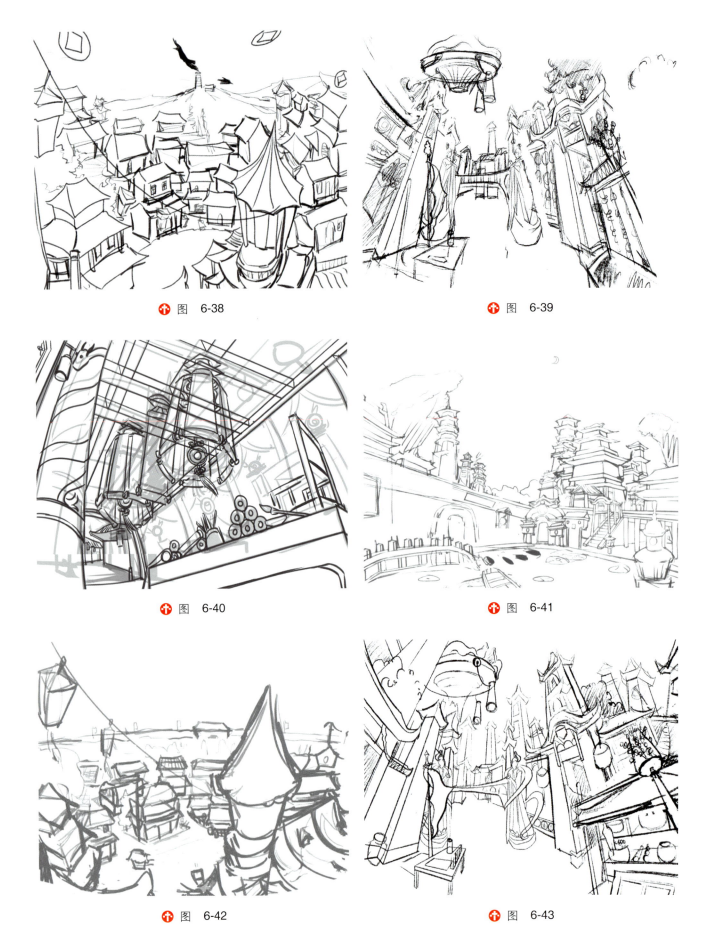

图 6-38

图 6-39

图 6-40

图 6-41

图 6-42

图 6-43

(2)清晰草图稿阶段。

① 第一稿阶段如图6-44~图6-47所示。

图 6-44

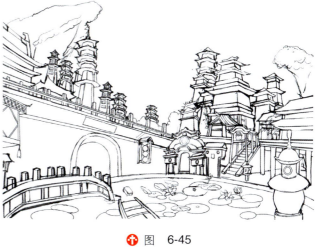

图 6-45

图 6-46

图 6-47

② 第二稿阶段如图6-48~图6-51所示。

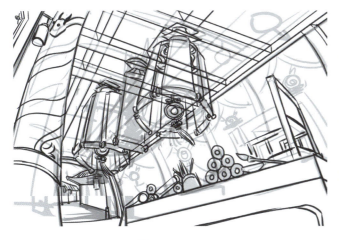

图 6-48

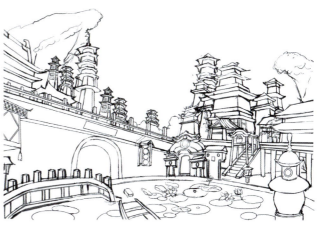

图 6-49

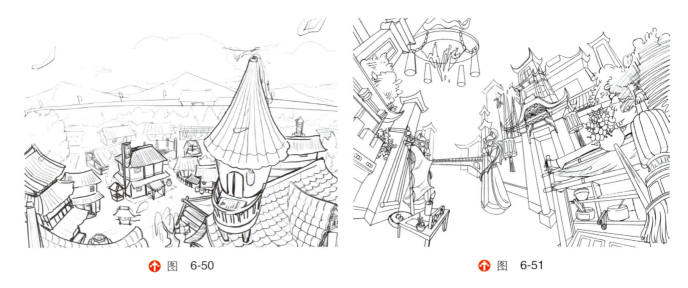

图 6-50　　　　　　　　　　　　　　图 6-51

清晰草图稿到了第二稿或第三稿阶段,相对来说也就可以进入到精细化线稿的打磨阶段了。但这只是相对的理论预期,至于最终需要几稿可以晋级下一个阶段,则需要根据实际绘制的客观情况而定。

(3) 精细化线稿阶段。

① 第一稿阶段如图 6-52～图 6-55 所示。

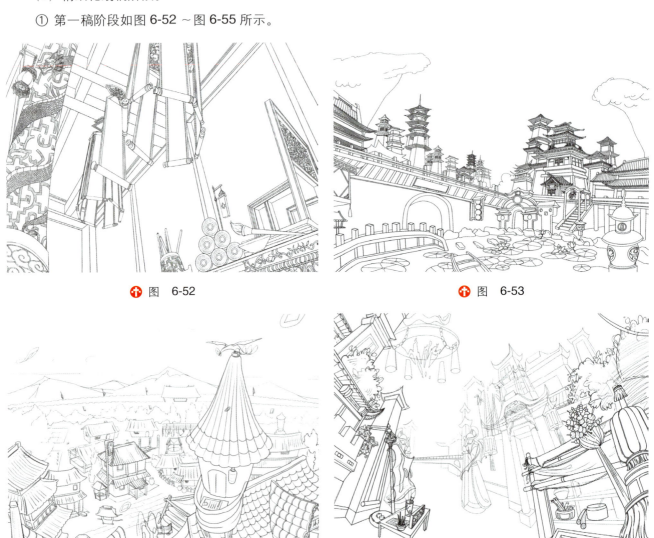

图 6-52　　　　　　　　　　　　　　图 6-53

图 6-54　　　　　　　　　　　　　　图 6-55

② 第二稿阶段如图 6-56～图 6-59 所示。
③ 第三稿阶段如图 6-60～图 6-63 所示。

🔶 图　6-56

🔶 图　6-57

🔶 图　6-58

🔶 图　6-59

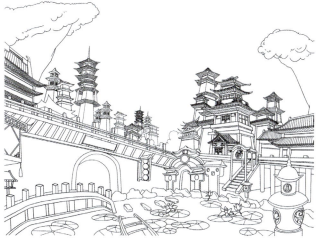

🔶 图　6-60

🔶 图　6-61

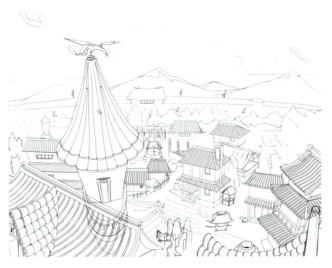

图 6-62

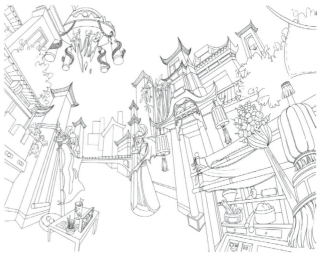

图 6-63

（4）氛围稿设计阶段。

①"黑白灰"氛围稿设计阶段如图 6-64～图 6-67 所示。

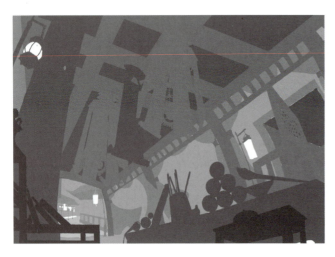

图 6-64

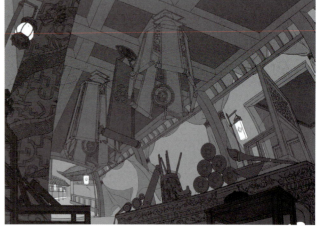

图 6-65

图 6-66

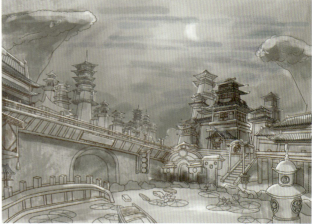

图 6-67

② 固有色调氛围稿设计阶段如图 6-68 ～图 6-71 所示。

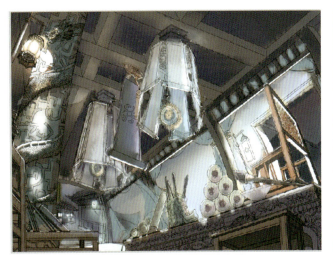

🔺 图 6-68

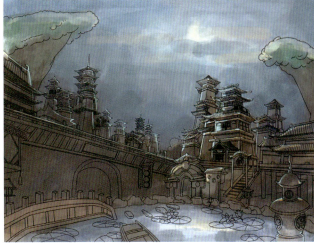

🔺 图 6-69

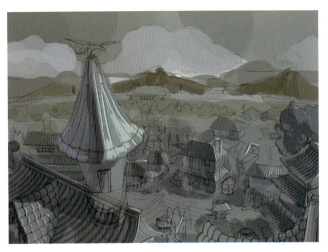

🔺 图 6-70

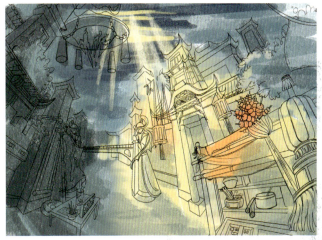

🔺 图 6-71

③ "光、色、影"氛围稿融合设计阶段如图 6-72 ～图 6-75 所示。

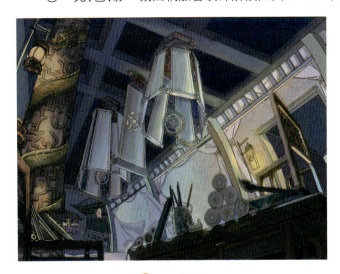

🔺 图 6-72

🔺 图 6-73

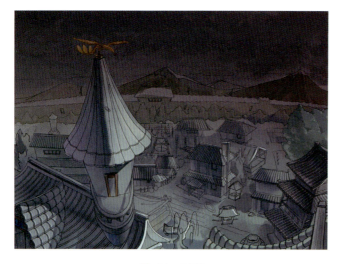

图 6-74

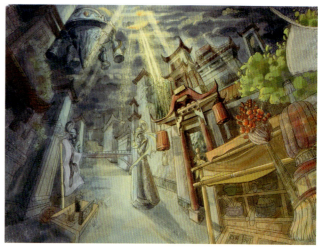

图 6-75

（5）景物细节展示稿设计表达阶段（节选一部分）描述如下。

如图 6-76 所示，因为是议事厅，柱子采用了黄龙盘旋的设计，以彰显皇帝的身份。

如图 6-77 所示，为了凸显议事厅密谋压抑的氛围，以及为了不让天花板显得太过单调，因为议事厅是皇帝经常需要批改文件的地方，所以采用了书卷的元素以及吊灯的设计。

图 6-76

图 6-77

如图 6-78 所示，议事厅并非上朝的地方，所以为了区别两个地方的不同，皇帝的座椅采用细高以及花雕的设计。

如图 6-79 所示，香炉除了突出皇帝身份的高贵，更重要的是为了烘托密谋的氛围。

如图 6-80 所示，屋顶上的灵鸟暗示了黑暗即将褪去。

如图 6-81 所示，暗沉的色调给人一种沉闷压抑的氛围，街道的宽敞与空无一人的景像形成了巨大的反差，展现了病疫下的人们足不出户的状态。

如图 6-82 所示，从云层中透出的光表现破晓的感觉；并用高台上的盘龙为贵妃之死塑造一种悲壮的气氛，高台的破碎预示着贵妃生命的流逝。

第 6 章 动画场景设计绘制规范与实例

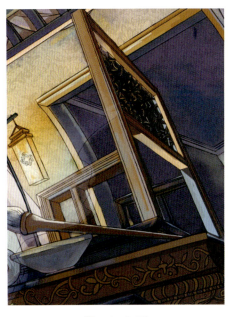
图 6-78

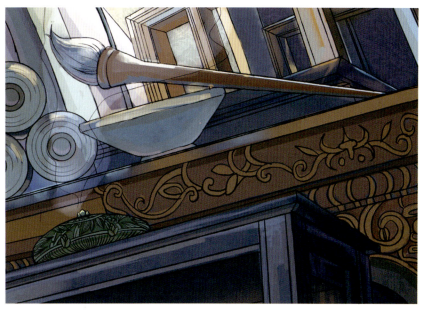
图 6-79

图 6-80

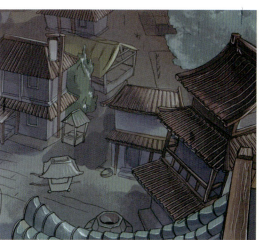
图 6-81

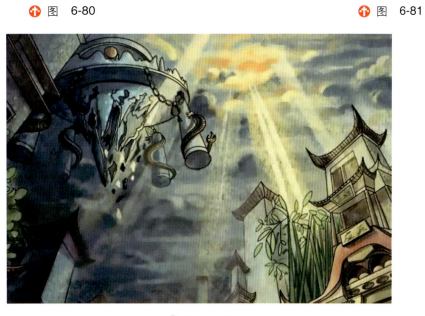
图 6-82

如图 6-83 所示，光照到的地方用暖色表示灾难的褪去，用糖葫芦、灯笼、商铺等具有幸福生活气息的物品表示希望与美好。

如图 6-84 所示，处于暗面的占卜的地方表示贵妃之死的荒诞无理，暗示帝国的阴暗算计。

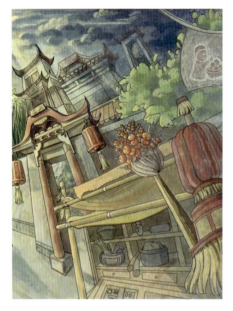

图 6-83

图 6-84

（6）设计稿完成阶段。该阶段是综上设计步骤综合调整到位的展现，如图 6-85～图 6-88 所示。

图 6-85

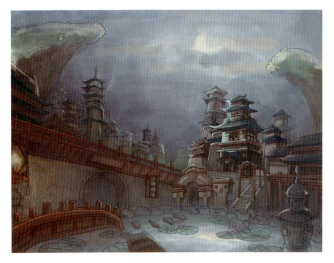

图 6-86

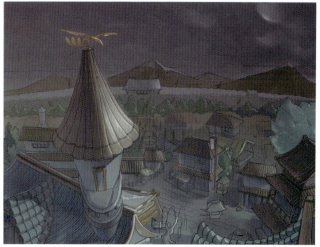

图 6-87

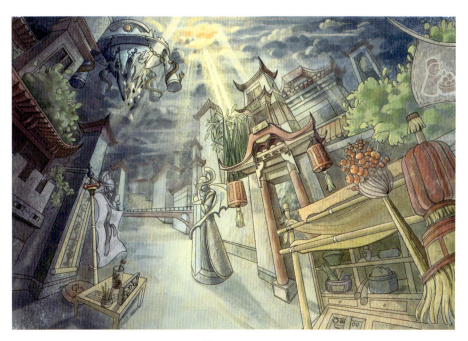

图 6-88

习题

1. 思考题

（1）动画场景设计清单所包含的内容有哪些？

（2）动画场景作画的具体创作步骤如何紧密呈现？

2. 实践题

自主命题或编写动画短片剧本并进行动画场景设计，其中主要场景设计不少于 4 幅。

第 6 章创作参考场景图

第 6 章创作习题

参 考 文 献

[1] 殷光宇. 透视 [M]. 杭州：中国美术学院出版社，1991.
[2] 吴冠英,祝卉. 动画分镜头设计 [M]. 北京：清华大学出版社，2005.
[3] 辛华泉. 形态构成学 [M]. 杭州：中国美术学院出版社，1999.
[4] 许松照. 画法几何与阴影透视 [M]. 北京：中国建筑工业出版社，1979.
[5] 赵前,何嵘. 动画片场景设计与镜头运用 [M]. 北京：中国人民大学出版社，2005.
[6] 邹夫仁,邹少灵. 动画造型设计 [M]. 长沙：湖南人民出版社，2008.
[7] 欧阳英,潘耀昌. 外国美术史 [M]. 杭州：中国美术学院出版社，1997.
[8] 郑曙阳. 室内表现图实用技法 [M]. 北京：中国建筑工业出版社，1991.